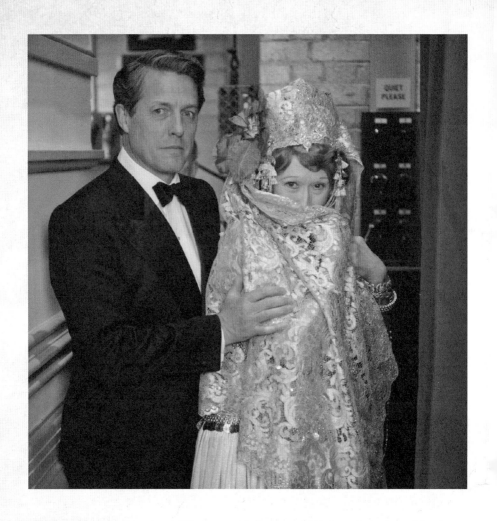

Florence Foster Jenkins
The Inspiring True Story of the World's Worst Singer

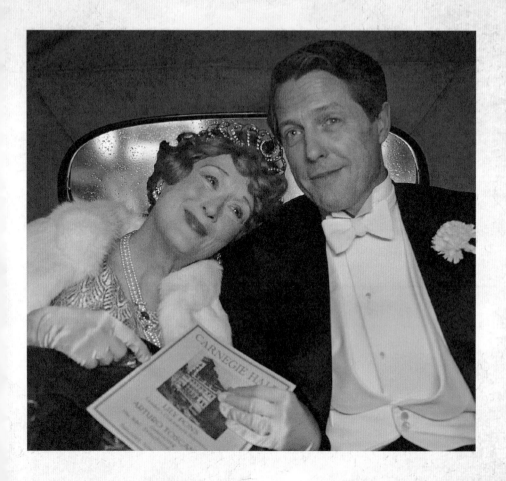

Florence Foster Jenkins
The Inspiring True Story of the World's Worst Singer

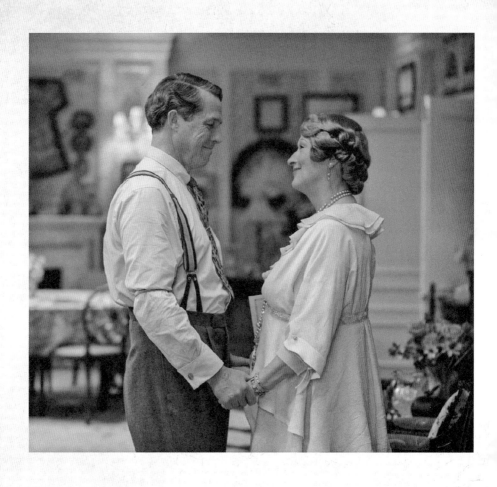

Florence Foster Jenkins
The Inspiring True Story of the World's Worst Singer

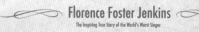

Florence Foster Jenkins
The Inspiring True Story of the World's Worst Singer

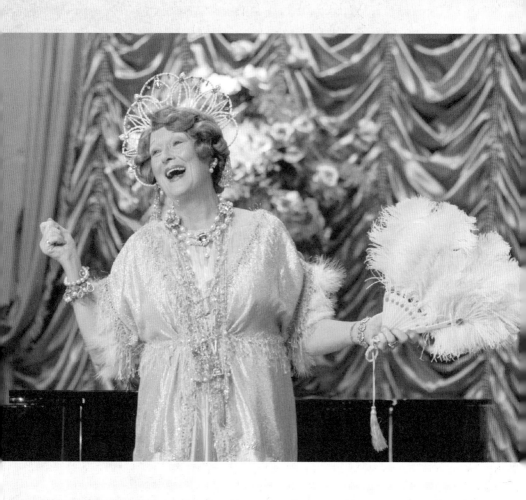

Florence Foster Jenkins
The Inspiring True Story of the World's Worst Singer

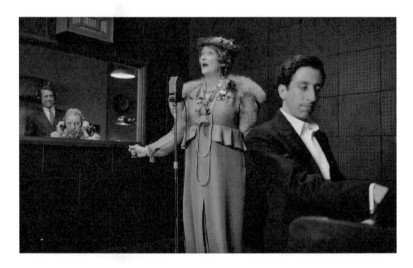

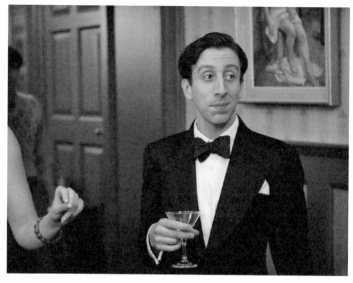

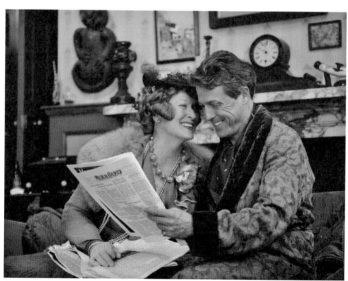

Florence Foster Jenkins
The Inspiring True Story of the World's Worst Singer

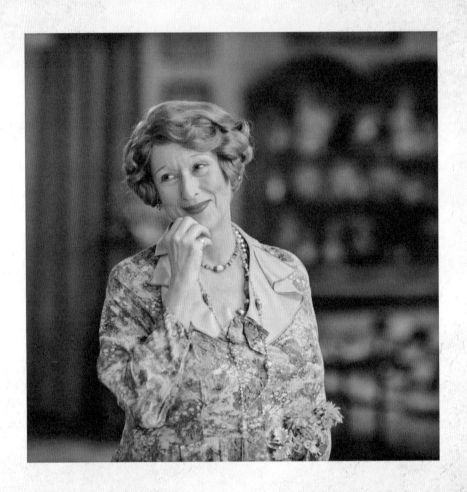

Florence Foster Jenkins
The Inspiring True Story of the World's Worst Singer

走音天后

Florence Foster Jenkins

The Inspiring True Story of the World's Worst Singer

尼克拉斯‧馬丁 Nicholas Martin、賈斯普‧睿斯 Jasper Rees——著　宋瑛堂——譯

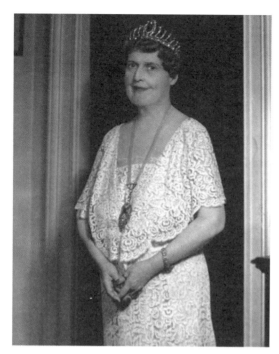

佛羅倫斯・佛斯特・珍金絲
FlorenceFosterJenkins,1868~1944

 目錄

序

一九四四年十月二十五日週三夜晚，約兩千名民眾被擋在卡內基音樂廳外，擠在紐約市人行道上。門票早已售罄，最貴的位子三美元，有些人竟然揮舞著二十美元鈔票，想利誘守門員，莫可奈何只能眼睜睜看著作曲家柯爾·波特走進全美頂尖音樂會殿堂。同樣有幸進場者包括女高音紅星莉莉龐絲（Lily Pons）、脫衣舞后吉普賽·蘿絲李。更有人自稱看見女星塔露拉·班克海德翩然入場。記者也簇擁在老舊的音樂廳裡，迫不及待一睹轟動的場面。

前一晚，歌星法蘭克·辛納屈在同一舞台登場，為小羅斯福總統拉票。後一晚，紐約愛樂管弦樂團也將在這個舞台上演奏，由羅金斯基（Artur Rodziński）指揮。但在十月二十五日當晚，主角是佛羅倫斯·佛斯特·珍金絲。年高七十六歲的她福態可觀，近來發表過幾張唱片，詮釋莫札特的「夜后」詠嘆調，以及德利伯的

6

《印度鈴歌》等曲子，在在挑動歌迷爭先恐後的飢渴現象。

在歷史上，一九四四年十月二十五日的白天是二次大戰的轉折點，但夜晚本來不值得紀念。當天稍早，約翰·艾里斯曾以專書《長戰關鍵日》探討：菲律賓萊特灣戰役中，日本皇軍首度派遣神風特攻隊轟炸機，以殉國的方式攻擊美國戰艦，釀成史上規模最大的海戰。在歐洲，蘇聯－羅馬尼亞聯軍力抗德國佔領軍，解放德軍困守的最後一座羅國城市。俄軍也從挪威希爾克內斯基地趕走德意志國防軍。同日，轟炸司令部與美國空軍聯手對埃森、巴特洪堡、漢堡市進行白晝空襲。

反觀同一時間的紐約，卡內基音樂廳節目單封面印著雍容華貴的佛羅倫斯，棕短髮捲燙有型，后冠正面鑲嵌一顆寶石，戴著沉重的項鏈，墜子垂在低領口下，雙手輕握小腹前，左手佩戴指環。她的小眼炯亮，下頷緊縮。封面底色是深淺適中的藍色，黑字大寫的全名底下註明「花腔女高音」。節目單裡善意呈現她至今的種種成就。《紐約美國日報》以她偏好的稱謂寫道：珍金絲貴夫人「擁有獨樹一幟的風格，詞曲演繹嗆辣帶勁。」ＢＢ·詹姆士博士在未具名的刊物上證實，夫人最近在華府演唱時，觀眾不乏「政界與文化圈人士」，皆是「素負批判心態的一群聽眾。」《紐約每日鏡報》公開稱讚她是「深具權威且魅力難以言喻的名人」，每年

一度的獨唱會「帶來無限歡樂」。

綜觀所有報導，如同上述兩則多少符合輿論界普遍的看法。她偏好的另一種稱謂是「貴婦佛羅倫斯」，從一九一〇年代起為小眾獻唱。二十世紀初，「婦女俱樂部」在紐約多如雨後春筍，佛羅倫斯承蒙這些俱樂部的庇蔭累積人氣。一九一七年，她自己成立社團，名為威爾第（Verdi）俱樂部，往後每年在麗思大飯店宴會廳，為會員舉辦一場演唱會，媒體僅有業界的《音樂信使》（Musical Courier）週刊獲邀，因為友善的態度值得信賴，而且該報有錢好商量。演唱會辦了幾年，逐漸凝聚一小群忠實歌迷，偶見熱情鬧場者，但多年來不曾有人公然道破一聽即知的事實：佛羅倫斯·佛斯特·珍金絲是個水準出奇低落的歌手。然而觀眾照樣鼓掌叫好，忍不住想笑的人自己迭忙用手帕塞嘴。

她的歌喉氣若游絲，跑調嚴重，一九四一年藉唱片推廣，逐漸打響「知名度」。隨後，她終於在卡內基音樂廳登台亮相，在一名鋼琴手、一名長笛手和一組弦樂四重奏的伴奏下，搭配多套款式離譜的服裝，囊「剖」了各式各樣的曲目。音樂廳內擠滿觀眾三千人，盛況空前，聲勢之浩大，依據當年伴奏的鋼琴師康是美·麥萌（Cosme McMoon）研判，這場演唱會是「卡內基廳辦過最轟動的一場盛

8

會。」唱到《魔笛》裡知名的詠嘆調，高音屢屢飆不到位，匠心獨具的喜劇效果一應俱全，只可惜，她本意不在搞笑。她也演唱短曲《小康乃馨》（Clavelitos），歌詞充滿挑逗意味的拉美式俚語，同樣逗得全場笑到前仰後合，再創娛樂高峰。佛羅倫斯挽著一籃子玫瑰，對著觀眾拋擲花苞，更惹得包廂裡一位女演員五體不受控，被帶離現場。在如此癲狂的氣氛中，喧鬧聲此起彼落，著實難以想像還有人可以鬧到被請說的程度，不料據說這種人還不少。演唱會一結束，觀眾立刻大喊安可，可憐的琴師麥萌只能趕快溜進正廳前座，撿拾地上的玫瑰花。安可曲表演期間，樂趣以及耳痛，甚至比剛才更強烈。演唱全程，珍金絲夫人儘管聽見有狂笑也有掌聲，卻一概認定都是歌迷真心肯定她的歌藝。會後，來賓上臺和她交流。她對其中一人說，「我上次進錄音間，把『夜后』唱得那麼美，你可別以為我沒膽再唱喔。」

翌晨，新聞傳遍全美。《密爾瓦基日報》報導，「珍金絲夫人是何許人也？讀者極可能從未聽過。她能登場獻唱是因為法律不禁止。能烘托莉莉龐絲最優美特質的歌曲經她喉咽，激發出最難堪的品質。本人在此保證，沒有聽的必要。」《紐約郵報》專欄作家厄爾‧威爾森（Earl Wilson）的說法，佛羅倫斯‧佛斯特‧珍金絲「能唱盡天下名曲，唯獨無法戰勝音準。」這則新聞的標題是：「愛樂者留意！

我聽過珍金絲夫人歌聲。」本身並非音樂線記者的威爾森，描述她的演唱會為「紐約見識過最弔詭的集體惡作劇之一」，不瞭解為何表演者態度認真，觀眾卻狂笑不羈。威爾森離席途中，撞見演唱者的經紀人，報導中把該經紀人名字誤植為辛克萊·貝菲爾。

何要開口？」

旬，在百老匯打滾多年，是小牌演員。如此威爾森只能接問：「她既然愛音樂，為

「因為她熱愛音樂。」聖克萊·貝菲爾（St Clair Bayfield）說。聖克萊年近七

「為什麼？」威爾森問。

「人們可以批評我唱不好，但沒人能說我沒唱過。」據傳佛羅倫斯·佛斯特·珍金絲晚年有此名言，這句話絕對合乎她的個性。她為音樂而活，表演慾強烈，拒絕屈服於歌喉的局限，不願向嘲諷者低頭，以高姿態面對事實。不無可能的是，她自己真的聽不出局限在哪裡。觀眾絕對是為她的真誠無欺而欣喜，而她從娛樂觀眾中獲得樂趣，也令觀眾動容。她的表演單憑台風魅力，無形中超越歌唱技巧。她的典範啟發人心至深，連名氣最大的歌星也認同她。一九六八年，《紐約》雜誌訪問

二十六歲的芭芭拉‧史翠珊，問她志願成爲什麼樣的歌手，她回答：「雷‧查爾斯和佛羅倫斯‧佛斯特‧珍金絲。」RCA唱片在一九六二年發行佛羅倫斯的精選集《人聲的榮耀》（The Glory ??? of the Human Voice）。二○○三年，大衛‧鮑伊爲《浮華世界》雜誌選出最令他驚喜的二十五張專輯，這張精選集也名列其中。（二十五張專輯曲風偏向藍調、爵士、搖滾樂，女高音唯獨另有演唱史特勞斯「最後四首歌」的昆杜拉‧雅諾維茨。）

近年來，和佛羅倫斯近似的人比比皆是。她的事蹟之所以在現代產生共鳴，原因之一是，臭美的她常自詡媲美的首席女唱將，如今早已被世人遺忘，反倒佛羅倫斯的化身子民滿街亂竄，造詣不高卻渴求聽衆的表演者橫行，佛羅倫斯投胎轉世的後代紛紛上選秀節目《X Factor》或《美國達人秀》露相，表演者多數也和當年的她一樣，對開汽水的批評聲感到不解。佛羅倫斯是這些人的守護神。如同琴師康是美‧麥萌的闡釋：「她自以爲高桿。」

然而，佛羅倫斯也算史上絕無僅有的人物。世人總是快要忘了她做事熱心、認眞，是個音樂知識極爲豐富的愛樂者，持續籌辦音樂活動三十五年，提拔紐約藝人不遺餘力。有幸能和她交好，有些歌劇新星心存感激。如果說，追逐觀衆肯定，是

彰顯了潛意識裡的一種需求，為的是療癒某種心傷——表面上確實給人這種印象，那麼，病根在先前早已種下。厄爾·威爾森轉述的說法是，佛羅倫斯進軍樂壇的野心先受制於雙親，後來被丈夫壓抑，在三人一一過世之後，她才獲得解放。這種童話編得四平八穩？話說回來，其中真實性又有幾分呢？

持平而論，她的故事凸顯了時代背景：美國婦女對教育的渴求、攀爬名流階梯的物競天擇、十九世紀離婚所需背負的恥辱、婦女俱樂部勃興象徵的女權意識、以及文化的主流價值。在金錢當道的新興社會中，她的攀升過程既是典範，卻也獨具個人特色。她出生在南北戰爭甫結束的年代，在第一次世界大戰期間克盡本份，也挺過二次大戰。早年，她嫁入美軍體系核心，夫家的女性重視原則，令她敬仰有加。反觀夫家的男人，不是聲名狼藉、精神異常，就是缺乏道德骨幹，令人沮喪。她自稱丈夫不檢點的行為在她身上留下持久不消的傷痕。此外，她自家的紛爭也是一場鬧劇，兩度不得不尋求法律途徑解決。

童心是一團容易揉捏的黏土，可惜佛羅倫斯幼年的親友少之又少，甚至連誕生地是賓州或紐澤西州都莫衷一是。她的背景飄忽難覓，難怪日後報章刊載她的新聞時，對她的稱呼多得不勝枚舉：佛羅倫斯·佛斯特小姐、珍金絲醫師夫人、F.F.珍

金絲太太、佛斯特・珍金絲夫人、佛羅倫斯・珍金絲貴夫人、貴婦佛羅倫斯，當中更不乏拼錯字⋯F.E.珍金絲夫人、佛羅倫斯・佛斯特・傑肯斯（Jekins）夫人、佛羅倫斯・佛斯特・瓊斯，以及她若地下有知一定最愛的⋯佛羅倫斯・威爾第・珍金絲。晚年因缺乏歌喉而走紅的婦人，前半生連一聲都沒機會吭，並不是巧合。一直到年過四十，她的言論才被抄寫下來，被世人記住。避諱自我反省的她不留日記，一生僅接受兩次訪問。更令傳記作者灰心的是，在佛羅倫斯與聖克萊・貝菲爾長達三十餘年的普通法婚姻中，兩人書信往來五百次，身後卻只留下四封。

這本傳記也算是他的側傳。來自英國的青年聖克萊移居紐約前，已獨闖過天涯，閱歷豐富。劇場生涯中，他上臺的時數遠遠超過佛羅倫斯，但佛羅倫斯只在卡內基獻唱兩小時，就掩蓋了他劇場生涯的光芒。幸好他似乎不介意，全心為她奉獻。後代將他視為佛羅倫斯故事的樞紐。她生前事跡的一大來源是他在她死後才動筆的佛羅倫斯傳，他去世後，由遺孀凱薩琳接棒寫作，但書從未付梓，多數章節已佚失。一九七一年，凱薩琳・貝菲爾夫人受訪，曾朗讀出不少該書的內容，同時受訪的另有兩名認識佛羅倫斯的威爾第俱樂部會員。即使如此，世人也應審慎看待佛羅倫斯告訴聖克萊的事、聖克萊告訴凱薩琳的事、凱薩琳寫下的事，因為

敘述者各有居心，全都有添油加醋的嫌疑。佛羅倫斯常照著自我感覺追溯往事，絕對是個不牢靠的敘述者。她喜歡把自己塑造成鼓舞人心的形象。威爾第俱樂部舉辦年度舞會時，重頭戲總是聚焦在變裝成知名女神或古人的會長身上。有一年，她打扮成靈感天使，揹著翅膀出場。有一年，她化身華格納歌劇女武神之一布琳希德（Brunnhilde），神氣活現，頭盔帶角，手持長矛，渾身散發魔力的霸氣。但在她這身威武的護胸甲裡面，她想保護的是什麼呢？

歷史人物之所以引人好奇，主因是真人已杳，許多事已無對證。只要主角有謎團，內心世界無一定論，必定招引文字工作者、電影人、藝人各路詮釋。這些人活像口渴的牛羊，爭先恐後圍聚水池旁。佛羅倫斯的奇人異事也漸漸聚集目光，一齣比一齣更引人矚目。第一齣是泰瑞‧史尼德《珍貴的少數》，一九九四年在阿肯色州小岩城首演。查爾斯‧佛瑞的《歌之女神》於一九九九年在開普敦公演。二○○一年，在愛丁堡國際藝穗節中，她的故事被克里斯‧巴倫斯改編為《天后萬歲》。到了二○○五年，史蒂芬‧譚普立的《紀念品》（Souvenir）將佛羅倫斯捧上百老匯。同年，彼得‧奎特的《光榮歌姬》在倫敦西區首演，最後以二十七種語言周遊四十餘國。

14

如今，新片隆重上映，勢必將佛羅倫斯‧佛斯特‧珍金絲的聲勢拉抬到前所未有的境界。電影劇本由尼克拉斯‧馬丁執筆，聚焦她晚年在樂壇高潮迭起的斬獲。梅莉史翠普曾獲金像獎提名十九次，三度捧回大獎，是電影史上演技最受肯定的演員，想必最能揣摩這一位大無畏的女人，呈現她欣然面對萬難橫阻視而不見充耳不聞的心態。她詮釋的佛羅倫斯能讓世界變得更璀璨。休葛蘭飾演儒雅但敏感的聖克萊‧貝菲爾，是其演藝生涯至今最扣人心弦的一角。本片也找來《宅男行不行》的賽門‧赫爾伯格扮演鋼琴師麥萌，表現至為傳神。導演史蒂芬‧佛瑞爾斯曾鑽研過幾位奇女子，作品包括《危險關係》、《鐵娘子》以及《遲來的守護者》。生平故事備受青睞，珍金絲夫人在天之靈必定喜不自勝。

佛羅倫斯‧佛斯特‧珍金絲善於實踐人生如戲的真諦，是享受這種禮遇的理想人選。拍片應善用事實，本片正是將實情描摹成娛樂人心的作品，讓觀眾愛上她個性裡滑稽、天真的一面。電影腳本對於她的癖好多有著墨，例如她收藏了幾張據說是美國名人斷氣時坐的餐椅、對尖銳物體的恐懼症、招待客人時浴缸裡裝著吃不完的馬鈴薯沙拉。在馬丁的劇本裡，她生命中的配角逐一上臺：私底下教她聲樂的卡洛‧艾德華茲（Carlo Edwards）、聖克萊的情婦凱薩琳、翌日評論卡內基演唱會的專欄作家厄爾‧威爾森，甚至連指揮家托斯卡尼尼（Toscanini）也露臉，女星塔露露

拉‧班克海德更在片中擠進卡內基音樂廳。觀眾可藉電影認識佛羅倫斯，讀者可藉本傳記溯源，抽絲剝繭，揭露奇人複雜的面紗，壓軸好戲留到最後才上場。

第 1 章
·
賓州衛克斯貝里市

世人對衛克斯貝里市知多少？該市位於賓州，以煤礦起家，受全美矚目的事件只發生過一次。一九二六年，強棒貝比‧魯斯擊出全壘打，當時公認是棒球史上最遠的一支，他要求進行測量，結果距離大約兩百一十七碼。從此，衛克斯貝里人似乎都很小心地不再把球打到場外。

衛克斯貝里曾踮著腳尖踩線美國文化，成為尋常小鎮的代名詞。在《彗星美人》一片中，耳朵尖的觀眾可能會聽見女主角貝蒂‧戴維斯提到這裡。「世人造的孽——這臺詞怎麼接呢？好像是，世人做的好事，往往留不久。我曾經在衛克斯貝里演過一次。」她引述的是《凱撒大帝》裡大將安東尼的名言。衛克斯貝里和古羅馬有天南地北之遙，怎麼會被湊在一起？原來這裡正是劇作家兼導演約瑟夫‧曼凱維茲的家鄉，所以才在腳本裡開個小玩笑。他曾獲得多座奧斯卡獎。

一九六三年，百老匯有一齣音樂劇《同志》（Tovarich），屬於浪漫喜劇，現在早已被大家遺忘，劇本改編自一九三〇年代笑談共產主義的舞台劇和電影，劇中有一首歌《賓州衛克斯貝里》，演唱者是愛上女僕的年輕人，而女僕其實是逃離俄國革命的女伯爵。他把家鄉刻劃成道地美國人的天堂。

帶我回吾心歸屬

告訴寶貝我痛悟，

當初不該棄故里

賓州衛克斯貝里！

在該劇中飾演女伯爵的費雯麗，抱走東尼獎最佳音樂劇女主角獎，評審對她的肯定絕非歌藝，如同衛克斯貝里出身最富盛名的佛羅倫斯，影后也是開口必走音。

衛克斯貝里的地名與美國獨立過程淵源甚深。英國會議員約翰·衛克斯，是個支持改革的狂熱派，曾因叛亂罪入監服刑，日後他曾公開力挺美國獨立運動。埃札克·貝里亦然。他是愛爾蘭都柏林人，父親屬於法裔胡格諾教派。在魁北克戰役中，他一眼受傷失明，還被班哲明·威斯特畫進名畫《伍爾夫將軍捐軀》中，與戰場同袍一起名留千古。他是個氣激昂的演說家，將殖民者們命名為「自由之子」。地名就是將兩位名人的姓以連字號串聯起來，十九世紀的人甚至常省略連字號。這裡是佛羅倫斯的故鄉。

衛克斯貝里位於懷俄明谷斯奎哈納河河南岸，第一批白人在一七六九年抵達，

谷地隨即紛擾頻傳，屯墾民和原住民相爭，殖民派和保皇派互鬥，呈現立國之初的縮影。衛克斯貝里的第一份報紙於一七九五年出刊——《時代先鋒報》。翌年，流亡的奧爾良公爵途經衛克斯貝里，成爲該報第一條轟動新聞。他就是後來的法國國王路易腓力。直到一八○六年才另有一位貴客，一隻來此地巡迴表演的大象。薩斯奎哈納河上也終於建橋了。這條經常氾濫或結冰的河流，不久後更有汽船往來。一八三二年，衛克斯貝里首見運河用的大駁船出航，目的地是費城，載運民生物資以及令懷俄明谷致富的煤礦。

自從發現無煙煤後，衛克斯貝里急速發展，英國威爾斯的礦工紛紛移民前來，壯大工人階級。居家以無煙煤取暖，據說全世界最早就是從此發跡。衛克斯貝里有「鑽石城」的美名。一八六○年代，總人口在十年內破萬，足足增加一倍（最後在一九三○年達到巔峰，人口八萬七千）。佛羅倫斯·佛斯特出生時，衛克斯貝里已是賓州大城，祖先地位直逼賓州名流層峰。

以族譜來哄抬家世是屯墾民後代沉迷的伎倆。誕生在如此年輕的國家裡，出身高低很重要。佛羅倫斯和母親是該市族譜傳記社的終身會員，母女倆也參加不少愛國社團。一九一六年，《紐約時報》刊登一則佛羅倫斯的側寫，對她的描述是「誕

生於賓州顯赫的美國世家」。父母親家族都是屯墾民，於一六三〇年代航向北美殖民地，雙方都號稱血統純正高尚，幾世紀來代代相傳。佛羅倫斯的父系可遠溯至諾曼人征服英國的年代，有此一說理察·佛爾斯特爵士是「征服者威廉」的姐夫，但族譜學和歷史學界懷疑佛爾斯特並非佛斯特家族的祖先。另一位祖先參與過第三次十字軍東征，據說曾了救獅心王打過著名的哈斯汀戰役。然而，十六歲的他確實理察一世一命。憑著這份資歷，佛羅倫斯後來得以加入以三次東征為名號的高級修會。

佛羅倫斯的父親全名是查爾斯·杜倫斯·佛斯特（Charles Dorrance Foster），一八三六年生，沒有兄弟姐妹。查爾斯的父親是菲尼亞斯·納許·佛斯特（Phineas Nash Foster），在賈克森郡務農。查爾斯的母親是寡婦瑪麗·貝立·布佛德，本姓姜森，帶著三個孩子改嫁菲尼亞斯。查爾斯唸小學時，渡假都在自家農場上。日後，他嘗試教職，不但在當地教書，更遠至伊利諾州執教鞭。一八六一年爆發南北戰爭時，他並未從軍，順利取得賓州律師資格，幾年後業務興隆。一八七〇年，三十三歲的他申報的財產包括四萬兩千美元房地產，以及一萬美元的個人財物。一八七八年，查爾斯的父親過世，查爾斯繼承了達拉斯和賈克森兩村的兩座農場，位於衛克斯貝里西北近郊。父親的繼子女，也就是姓布佛德的同母異父兄姐，沒分

到遺產，只能自力更生。這筆橫財削弱了查爾斯的事業心，短短五年後，根據盧澤恩郡當年報導，「客戶找上門，但他自恃家產夠用，無暇他顧，因此律師業務僅偶一為之。」他轉攻房地產、農地、牲口買賣，熱衷興訟：大至煤礦理事會營收的分配，小至自家附近路邊冒出的歌劇院廣告招牌。有一次，他在報紙刊登小廣告，

「懸賞三元，徵求週三午後打球撞破我家窗戶玻璃者之姓名。」

佛斯特在衛克斯貝里財富傲人，身家光彩，招致當地歷史學者如此尖酸描述：「他坐擁的財富足以滿足各種慾望，卻流於利慾薰心。年紀輕輕即在體力、財力、社交方面的優勢一應俱全，少有人能出其右。」

查爾斯活躍於聖公會，鼎力支持共和黨。他在南法蘭克林街一二四號購屋，定居在衛克斯貝里保守派菁英群集區，附近多是格局優美寬敞的豪宅，聖司提反聖公會教堂就在不遠處，隔幾戶就是西摩爾蘭俱樂部。查爾斯身兼兩會會員，是地方財主，無人不想拉攏他加入幹部，因此他當上衛克斯貝里市第一個街車鐵路會的會長、某家收費公路公司理事長、另一家收費公路公司總務、懷俄明國家銀行理事長，以及各式各樣協會的會員，包括共濟會、銀行、族譜、歷史等領域。這些地方上的成就還嫌不夠看，他一度朝政壇發展，於一八八二年首度競選賓州下議院，當時

不幸落敗，兩年後捲土重來，當選後只任一期。

相片顯示，查爾斯衣裝體面，金髮，天庭飽滿，濃眉圓臉，下頷工整，小鬍子茂盛。查爾斯青年時期的畫像嘴角下垂，日後的畫像一概嘴角上揚。

一八六五年十月四日，查爾斯和瑪麗·珍·侯格倫（Mary Jane Hoagland）結婚。瑪麗是紐澤西州杭特頓人，出生年份不詳，在四次人口普查裡自行申報的年次上，各有出入，原因不外乎虛榮心作祟。一八六○年，她仍與父母同住時，她報的出生年份是一八三八。十年後，已成為人妻的她居然掉了七歲，變成一八四五年生。再過十年，她只添九歲，變成一八四六年次。隨後的兩次普查，她的年次不再變動。但在丈夫過世後，她又忽然年輕四歲。

中年時期的相片裡，瑪麗相貌端莊，穿著高領洋裝，褐髮盤在頭上，五官勻稱，嘴型剛毅。至於這張嘴講過什麼話，能參考的資料不多，但她顯然以系出英荷兩國為榮。當時美國各地宗族社團百出，她加入不少協會。祖父當過法官的她曾經獲得一棟美國民間傳奇建築，位於杭特頓郡，號稱弗萊明城堡，其實不過是棟不太起眼的酒館，館外備有護牆板，於一七五六年落成，原業主是在愛爾蘭出生的薩謬

爾·弗萊明。喬治·華盛頓將軍曾在日記提過「至弗萊明酒館歇腳」，小店因而成名。

一八六八年七月十九日，瑪麗產下一名女嬰，地點不詳，因為出生證明書已失傳。在佛羅倫斯的死亡證明書上，出生地註明為衛克斯貝里，但在一九四五年，聖克萊·貝菲爾向法院要求，聲明佛羅倫斯出生於紐澤西州弗萊明頓。這不無可能，因為當時的常情是孕婦先返鄉閉關待產，然後入院分娩。女嬰命名為娜西薩·佛羅倫斯。字源是「黃水仙」的「娜西薩」並不常見，一八六八年全美報紙上只出現過十一個名為娜西薩的女子。取這名字的用意或許是仰慕拓荒傳教士娜西薩·惠特曼（Narcissa Whitman），一名於一八三六年翻越落磯山脈的首位白人女性。更有可能的是，瑪麗見女嬰金髮藍眼，聯想到黃水仙屬的花卉。後人對娜西薩這名字不熟悉，但多少概括她個性的一面。

佛羅倫斯幼年時，父親查爾斯常下鄉視察農場運作，也探望母親。老母仍住在查爾斯長大的小農舍，自稱不屑「城市裡的財富與光采」。查爾斯熱衷馬術，自家旁邊有馬廄，常帶兩匹馬拉著輕雪橇，載女兒去探望祖母。下雪時，父女以毛毯裹身，駕雪橇悠遊盧澤恩郡鄉野。

查爾斯以進步的觀念栽培佛羅倫斯，教她打鉤針，學鋼琴。當她愛上鋼琴那一刻，一切彷彿就已定局。她童年的音樂事跡不能盡信。佛羅倫斯在一九二七年受訪時表示，她十歲起就曾多次公開表演鋼琴獨奏，甚至一度「面對一萬名觀眾，毫無懼色。」聖克萊‧貝菲爾更將她出道的年份往前推，向記者表示，她八歲就在費城首次表演。這些說法都不具可信度。佛羅倫斯日後的確在費城登臺，觀眾數千人，但父親查爾斯觀念保守，儘管音樂才華對小女孩而言是寶貴的社交資產，他不太可能容忍女兒拋頭露面，頂多只會准許閨女在大客廳表演給客人看。

然而，她成長的環境重知識和教化，父親博覽群書，興趣多樣化。他常對學生和市民演說，內容豐富生動，主題繁多：羅馬歷史、美國中小學制度的優越性、「大憲章」的衝擊、美國鑄幣局、古埃及羅塞塔石碑象形文字、經商基本美德、古代音樂、現代文學、銀行架構、太陽系對季節變遷的影響、殖民時代美國史，另外他也不只一次宣導戒酒。瑪麗熱衷油畫，作品愈來愈獲得重視，內容以風景和人像為主。晚年在紐約公寓，佛羅倫斯在史坦威（Steinway）鋼琴上方牆壁並列兩幅自己的大畫像，一幅是少女時期，另一幅是初入中年的少婦畫。兩幅都非常可能出自母親之手。

童年期間，對小佛羅倫斯人格影響最大的事件，就是妹妹在一八七五年的誕生。經過漫長等待，終於盼到一個孩子，父母命名爲莉莉安·白蘭琪，全家爲此欣喜若狂。作人兄姐的孩子必然五味雜陳，家裡多了個爭寵的敵手。七年以來，佛羅倫斯獨享父母寵愛，如今不知不覺多了個妹妹，小佛羅倫斯不得不加把勁討父母歡心。妹妹出生不久，小鋼琴家開始在衛克斯貝里東客人表演。不難臆測的是，觀眾報以不帶批評意味的掌聲，讓她得以開闢一條博取讚賞的管道。

年幼時，她經常被帶上火車去費城玩。費城在衛克斯貝里東南邊，只一百多英哩遠，是一座能激發小女孩想像力的大城市，源源增生的財富彰顯在街道和庭園上。林肯遇刺一年後，市府於一八六六年訂做林肯坐姿銅像，最後在一八七一年完工面世。（林肯遺體藉火車移靈千哩，從華府運至伊利諾州春田市途中，三十萬民眾沿途致哀，佛羅倫斯的雙親應該也在其中。）公共藝術協會爲提升市容，在費城公園和市街豎立雕像。佛羅倫斯遊覽巴萃姆花園，欣賞奇花異草之餘，一定見過一對鐵鑄的梅迪西獅像。費城市區內多的是這種鑄鐵獅像。梅迪西獅像源自文藝復興時代的搖籃，和她同名的佛羅倫斯市。一八七四年，小佛羅倫斯六歲時，美國第一間動物園在費城揭幕。若非南北戰爭干擾，動物園更可提早幾年完工。費城動物園

26

有一千隻動物，入場券兩毛五。獨立宣言事隔一世紀後，英國守護神喬治屠龍的雕像出現在菲芒特公園，也有發現新大陸的義大利探險家哥倫布的大理石像。同年，費城成為全美首座主辦世界博覽會的城市，地點在百年博覽會館，為期六個月，場面浩大，近一千萬民眾參觀了兩百座特別搭建的帳篷，讚嘆美國雄厚的工商業實力。以賓州一天之內就湧入二十五萬人潮。查爾斯・佛斯特可能也帶八歲女兒目睹首度問世的革命性概念：雷明頓打字機、瓦勒斯-法莫發電機、貝爾發明的電話機、亨氏（Heinz）番茄醬。坐鎮美國海軍展區的人由格蘭特總統欽定，日後這人正是佛羅倫斯的公公。

一八七八年七月，佛羅倫斯剛滿十歲，父親帶她和妹妹去附近的哈維斯湖，從旅館目睹日全蝕。哈維斯湖是賓州最大的天然湖。一八八一年，父親帶她一人去尼加拉大瀑布遊覽十天，根據《衛克斯貝里紀錄報》，目的是「促進兩人健康」。這段期間佛羅倫斯內心忐忑不安。同年秋天，她將被送去賓州伯利恆的摩拉維亞女子專校（Moravian Seminary），全美第一間女子寄宿學校。

摩拉維亞女子專校成立於一七八五年，創辦人隸屬新教，該派系源於十五世紀波西米亞的赫斯派（Hussite）運動，因此課程充滿宗教意味。根據一八七六年出版的學校簡介，「學子所受的道德與宗教訓練遵奉基督教誨，絕不屈從於俗世

教育。」校長由神職人員指定。每天上課前，無論信仰宗派，學生都必須進入小教堂淨化心靈。絕大多數學生來自賓州、紐約、紐澤西州，但也有從加州、德州、路易西安納州遠道而來的學生，更有來自加拿大、中南美洲、英國的外籍生。師資方面，學校共有駐校導師以及專業教師二十名，課程包括佛羅倫斯日後用得著的德文、法文、修辭學、神話學、簿記、聲樂、樂器、繪畫、素描、演說，以及鳥類學——她後來沉迷於鳥鳴聲。另外也有她日後用不上的一些科目，如礦物學、天文學、蠟像學、自然科學、邏輯學。教會學校限制行動自由，想當然爾地令佛羅倫斯相當苦惱。即便在休閒時間，該校學生時時刻刻受到女導師監視。無論到哪裡，都必有女導師隨行，即便去膳食廳和宿舍也不例外，甚至在校園散步都不放過。本校有多達四十六座鋼琴，另有兩座櫃型風琴，可供佛羅倫斯練習。但學習音樂的重要性，遠不及於栽培女青年優良品性的宗旨。「日常生活管理著眼於灌輸道德本份與身為培養良好習慣，」學校簡介寫著。「企盼學生能順從規範，恪盡道德本份，盼能實現理家庭一份子之責任。日課中，藉由時時刻刻之督導，女導師能對學生發揮恆久影響力，非執此道不足以貫徹。本校教學方法秉持耐心、勤奮之原則，盼能實現理念。」查爾斯·佛斯特送女兒至摩拉維亞接受教誨三學期，總共付出大約三千美金（換算一八七六年幣值是兩百八十元），項目無所不包，例如洗衣費、唱詩班練唱費、圖書館使用費、刀叉費、文具費、駐校醫師醫藥費、燃料費、浴費、教堂座位

租金。

佛羅倫斯究竟是讀了一年多，或者更可能是兩年，學校資料查不到。她的人生即將遭逢變局。一八八二年九月，查爾斯獲共和黨提名，角逐盧澤恩郡費城市議員。這段期間前後，佛斯特舉家遷居南法蘭克林街二十七號，比搬家前更靠近教堂。

根據聖克萊‧貝菲爾的說法，佛羅倫斯從小就表達去歐洲學習音樂的願望。對年幼的鋼琴手而言，這種心願不無道理。如此手觸琴鍵，便能彈奏出歐洲的文明樂聲。這才是當年美國人欣賞的音樂。當時，大都會歌劇院甫在紐約揭幕，《唐懷瑟》風光登場。波士頓交響樂團也剛成立，歐風雄踞節目單。早數十年成立的波士頓管弦樂團名為「韓德爾與海頓學會」，可見崇歐心結之重。一八八三年，出生於史特拉斯堡的移民作曲家李特（F.L. Ritter）發表首部重量級的美國音樂史，認為美國深受歐風影響，仍處在自我摸索的初生期。一八八○年代前半，幾個重大事件先後塑造美國音樂的獨特性：馬歇爾‧W‧泰勒（Marshall W. Taylor）出版首部黑人宗教歌曲全集，更有黑人唱詩班進白宮獻唱；齊特琴（chord zither）在美國取得專利；史考特‧賈普林（Scott Joplin）坐在密蘇里州聖路易的「銀元沙龍」裡彈鋼

琴，發明了繁拍音樂（ragtime）。

由佛羅倫斯可能更密切注意到的新聞事件顯示，女人也能在美國音樂界扮演要角。一八八二年，歌劇《格鬥》（The Joust）在內布拉斯加州歐馬哈上演，由G·伊斯塔布魯克（G. Estabrook）作曲，真名是葛絲·克勞里（Gussie Clowry）。葛絲於一八九七年去世時，《費城詢問報》報導，她的作品當中有一首的銷售量已突破一百萬張。時空較近的事件發生在紐約州波茨坦市內的科雷恩音樂學校成立，宗旨是培訓公立中小學音樂師資，而立校的理念來自三十歲女子茱麗雅·艾緹·科雷恩。「天下有比音樂更令世人渴求的事物嗎？」她寫道。「以相同的練習時間，斷無其他事物比音樂更能啓發心智。」

佛羅倫斯後來也以她自己的方式體現這項宗旨。父親查爾斯需幾番勸說，才肯接受。佛羅倫斯的音樂天份若能在國內茁壯，值得珍惜，但赴歐留學又是另一回事。凱薩琳·貝菲爾描述查爾斯爲「守舊派」，認爲女孩應乖乖待在家彈鋼琴、作畫，做個無事一身輕的淑女。無證據顯示查爾斯曾去過歐洲，但美國人被古文化催眠而投奔歐洲的事時有所聞，他不可能沒聽過。亨利·詹姆斯長年浸淫在聲色犬馬的歐洲，以小說書寫美國文藝青年闖蕩物慾淵藪的故事，具有警世作用。詹姆斯暢

談私生子女、激進政治、恐怖份子作亂，全攪加微量的貴族架子風味。《羅德里克‧赫德森》描寫美國雕塑師被羅馬腐化的悲劇。《歐洲人》訴說生長於大西洋彼岸的美國人回國，讓不沾酒的東北區人民「蒙受歪風」。《一位女士的畫像》更傳達一絲格外聳動的警訊，描寫年輕貌美的富家女伊莎貝爾‧亞契在歐洲被眾多缺德情郎追求，她竟看上心腸最壞的一個，一名長住歐洲、人品可鄙的冷血美國人，害她終身不再幸福快樂。

較有可能啓發佛羅倫斯的是露意莎‧梅‧艾考特的《小婦人》，書中有不少女權意識和自我表達的故事，暢銷的第一集在佛羅倫斯誕生那年出版。她的自我期許或許融合了馬奇家四千金裡文藝心較重的姐妹的路線。一方面，鋼琴小天才貝絲因感染猩紅熱香消玉殞，另一方面，最自私虛榮的艾咪愈寫愈順手，被帶到歐洲後才徹底達成自我實現的志願。初成年的艾咪大顯身手，能爲心懷創意、志在流浪的美國女孩達成一個滿意的典範：「光陰似乎在艾咪的世界裡停擺，因爲快樂令她青春永駐，成就也賦予她需求的文化薰陶。從她挑選服飾的品味，從她搭配服飾時展現的風采，便能顯示端莊女子素雅的氣質。」

在此同時，歐洲人逐漸接受少女學鋼琴和聲樂的概念。一八八〇年，倫敦市政

廳音樂學院和皇家音樂學院雙雙成立。後者首次對鋼琴學生發放獎學金時，十七人當中有十四人是女生。

佛羅倫斯自述音樂志向被壓抑，雖然不無誇張之嫌，但也有不同人士提過她父母禁止她唱歌的事，足證佛羅倫斯日後確信自己是音樂天份被埋沒。但在當時，另有一件更加慘重的事情發生。一八八三年，八歲大的妹妹莉莉安羅患白喉症。

依照白喉症的典型病史，小病人起初會抱怨喉嚨有點痛，也有發燒的現象。哮吼症似的狂咳接踵而來，咳聲驚人，張嘴時可見喉嚨深處佈滿白斑，頸部逐漸腫大，皮膚發青，吞嚥時痛徹心扉，然後開始呼吸困難。在莉莉安誕生的年代，白喉症兒童死亡率已有慢慢下降的趨勢，但當時醫學界仍束手無策。在紐約，喬瑟夫‧歐杜威爾正研發一種插管法，能防止病童窒息，小至週歲大的嬰兒也適用。再過兩年，他才公開插管法，而再過五年，插管器具才獲採用。白喉症不是小女孩的專利，佛斯特家有切身之痛。查爾斯也被傳染了，幸好他早年得過白喉，這次不會有生命危險。多種傳染病已在美國東北區奪走無數生命，近年在加州也是。大約五年之前，就連維多利亞女王的後繼者艾莉絲公主和她的四歲女兒也難逃一劫。

「昨晚約莫六時，死亡天使降臨貴紳佛斯特律師宅邸，帶走年方九歲（筆誤）的么女莉莉安。她因惡疾白喉症病倒，幾天後離世，在童年正活躍的年紀，蒙天主寵召。生前，認識她的人無不打從心底疼愛她。她性情愉悅善良，品性高尚，前途無可限量。其雙親哀慟至深，廣受眾人憐憫。然而，這份哀淒無法在一夕之間消散，必須仰賴歲月伸出萬能之溫柔手，撫慰人心。」

一八八三年六月二十九日，白喉病魔再奪一命。《衛克斯貝里紀錄報》報導，

和佛羅倫斯同年的一位布佛德家族親戚也在七歲夭折。雖然莉莉安病逝並不太算是不尋常的悲劇，但對父母造成的衝擊可想而知。對於姐姐而言，心情可能更加複雜。為人所知的是，佛羅倫斯後來渴求眾人目光。這一類的慾望通常在童年養成。妹妹出生後，佛羅倫斯覺得被擠出父母關愛的視線之外，內心必定刺癢難受。妹妹死後，她再度被放逐到邊疆。在她哀悼時，潛意識裡隱然感到慶幸，強化了自我與眾不同的感受，是眾望所冀的唯一倖存者。自認受到排擠的她即將滿十五歲，是個含苞待放的小女人，具有更多行動力。

七月一日早晨六時，送葬隊伍離開衛克斯貝里，前往八英哩外的墓園，位於亨次維，在家族農場附近。送葬者包括莉莉安父母、查爾斯的母親以及同母異父姐姐

奧莉芙和哥哥約翰、其他布佛德親戚、以及佛羅倫斯。

妹妹入土不過十天，十四歲的佛羅倫斯竟然跟人私奔了。

第 2 章
·
珍金絲醫師夫人

根據一九○一年版的《摩拉維亞女專學生錄》，佛羅倫斯・佛斯特於一八八三年七月十一日嫁給法蘭克・松頓・珍金絲（Frank Thornton Jenkins）醫師，離妹妹過世才十天，而新娘八天之後才滿十五歲。父親仍因白喉症休養中。

怎麼會發生這種事呢？兩人認識的機緣不明。法蘭克・珍金絲有個妹妹早幾年就讀過摩拉維亞，也許是透過她結緣。佛羅倫斯保留著年輕時收過的舞會邀請卡，其中一場可能就是兩人認識的場合。當時法蘭克三十歲，比她大十六歲，在她遭逢危機當時必定扮演男友兼父親的角色。

一八八○年，賓州法定結婚年齡底限為十歲（少數幾州法定需年滿十二歲）。儘管如此，未滿十五歲就結婚，似乎太嫩了。多年後，佛羅倫斯出庭作證時表示，她十六歲離家。但她對聖克萊・貝菲爾的說法是，她在十七歲私奔。在這對新婚夫妻生長的社會階層中，她遠比雙方家族任何人都早婚。法蘭克的么妹以十九歲之齡，在前一年結婚。法蘭克的先母至少也十八歲結婚。佛羅倫斯的母親，依照各階段的人口普查自述資料，分別登記二十七、二十、或十九歲。只有在新寡的瑪麗・佛斯特改口申報一八五○年次時，結婚年齡才下探十五。是學生錄寫錯了嗎？同一頁列出另外五名結婚的同學，其中兩人查不到資料，剩下三人當中，一人的結婚日

期獲得報紙佐證，另兩人可藉人口普查資料證實。

法蘭克的父親是美國海軍名將松頓‧亞歷山大‧珍金絲，官拜少將，一八一一年生於維吉尼亞州橘郡。在麥迪遜總統夫人贊助下，他十六歲從軍，展開四十五年海軍生涯，曾在古巴打擊海盜，協助鎮壓維吉尼亞州奴隸暴動事件、服務於海岸測量局和燈塔處、並在墨西哥戰爭中巡防海域。他大顯身手的時機是南北戰爭。家族裡有一位長輩是州議員，在沉重壓力下，他不得不支持擁奴的維吉尼亞州站在同一邊。後來他轉變立場效忠林肯總統，從事地下工作，然後負傷上戰場，在墨西哥灣擊潰南軍艦隊，居功厥偉。直屬長官上將法拉格特讚揚他的衝勁和赤誠。他在一八七〇年擢陞少將，三年後榮退。

如同佛羅倫斯的父親，夠份量的松頓‧珍金絲少將更能顯示他的興趣所在。珍金絲少將參加的社團包括海軍演講會、維吉尼亞州和愛荷華州蘇城等地歷史學會，以及華府的眾家哲學、生物學、人類學會，也參加波士頓經濟學會。晚年的相片中，少將身穿掛滿勳章的制服，一臉白鬍鬚，深邃的眼眸透露嚴肅的神態。年邁的他安於博覽群書，與遠在英國威爾斯的遠親通信。

珍金絲少將也歷經多次婚姻，元配在一八四○年產下次子不久後去世。岳父家財力雄厚，因此同年岳父過世後，他繼承不少親家財產，在馬里蘭州買下大片房地產。（日後，他和親家交惡。一八五八年，他在巴爾的摩和他們對簿公堂。）

他於一八四八年再婚，對象又是富家千金。新娘依莉莎白・葛溫（Elizabeth Gwynn）的父親，曾在南北戰爭期間擔任麻州主計總監，負責對全州軍人發薪餉。佛羅倫斯的未來丈夫是這場婚姻的第二個結晶，於婚後四年降生。法蘭克的弟弟名叫普列斯利，兩人在家排行居中，上下各有三姐三妹。

成長過程中，法蘭克鮮少見到常出海的父親，九歲時，父親更遠赴戰場。南北戰爭甫結束，才四十五、六歲的母親去世，當年十三歲的法蘭克，在陰盛陽衰的家中已是最年長的男生，理所當然地進入海軍。一八六九年，十七歲的他獲得格蘭特總統欽定為軍校生，親赴馬里蘭州安納波利斯海軍學院報到。三個月後，他不告而別，入學才九個月，他通過考試，正式以海軍學員身份入學。然而，被學院除名。退學的消息從馬里蘭州傳到華盛頓，再傳至費城，登上《電訊晚報》的頭版，丟人現眼到無以復加的程度。即使是美國人口普查局也同表不齒：同年八月，普查員拜訪少將公館，見到女孩多如繁星，竟把正名為法蘭西斯的法蘭克誤認是女生。

他重拾課本，但這次為保險起見，他選擇進入賓州大學攻讀醫科。可惜他吸收力較弱，整整花了十年才取得醫師資格。一八八○年畢業後，人口普查局才改正他的性別，他終於能自稱醫師。當時他住在華盛頓宿舍，室友一人是牙醫，另一人是木匠（詭異的是，一星期後，普查員在華盛頓造訪他老家，竟也把他的姓名納入現址。）即使取得醫師資格，他也找不到工作，只好進入費城燈塔工程局，從基層力爭上游。幾乎可以認定，若非透過父親的關係，他得不到這份工作。

法蘭克的胞弟進入西點軍校的同時，姐妹們正忙著嫁進軍人家族。同父異母的姐姐維吉尼雅結婚了，丈夫是傑出軍事工程師彼得·海因斯上校。海因斯設計出一種潮汐池，有助於調節波多馬克河進入華盛頓都心的流量。一八八二年接受任命。他接受《國家共和黨員》訪問，記者稱讚他體格精瘦、肩膀寬闊，五官線條清爽，藍眼澄澈。同一年，法蘭克的么妹倪蒂嫁給英雄喬治·康沃士中尉。他是俄亥俄州議員的兒子，曾在亞歷桑納州和阿帕契印第安人衝突中（《國家共和黨員》描述為「壯麗的一戰」），喪失一眼視力，友人之一的手臂也受重傷，後來該友人獲邀擔任中尉的男儐相。婚禮不對外公開，儀式照聖公會習俗進行，主婚人是新娘的親戚，賓客是來自步兵師、騎兵師、海軍的軍官。兩年後，中尉提前退伍，被描述為

「英勇青年軍官挺過阿帕契一顆子彈，喪失一眼，性命幾乎不保。」出席這次上流

社會的盛大婚禮，法蘭克必定自卑，因為他可能是唯一無福穿上華美軍裝、也是唯一不曾為國光榮負傷的一個。

一年後，法蘭克回顧自出生至三十歲的前半生，不太找得到值得驕傲的事。

先是被海軍掃地出門，隨後在醫學領域又到處碰壁，最後委身辦公室工作，以光彩隆重的公開婚禮迎娶名媛的機率微乎其微，這時他遇到一名十四歲少女，見她慟失胞妹，心靈脆弱，認為她不太可能摸清他屢屢失意的底細。或許，他也看上佛羅倫斯家的地位。不無可能的是，佛羅倫斯對法蘭克投懷送抱，要求他救美。但隨後發生的事情，責任全在男方身上。女方年紀如此之小，家裡又正在辦喪事，如何私奔呢？是藉郵政通訊息呢？或派人親遞訊息？這足以顯示法蘭克詭計多端，卻缺乏遠見，錯判違背禮教的可能後果。

婚禮的消息沒有對外宣佈。報業對名流的動態緊迫盯人，居然漏報少將公子和名律師千金的聯姻，極不尋常。這椿婚事躁進莽撞，簡直像偷雞摸狗。佛羅倫斯日後提起此事時，說父親一聽到消息，立刻斷絕父女關係。長達一年，她在衛克斯貝里市銷聲匿跡。

40

少將的豪華官邸位於賓州大道二一一五號，號稱「美國第一街」，她在這裡比較受歡迎，認識許多姻親。她有兩位大姑足足比她年長一代，幸好有一位姻親的年紀比較接近，更重要的是，兩人志向也相仿。這人是她的小姑艾莉絲，是比法蘭克小五歲的妹妹，也曾就讀摩拉維亞女專，而且是音樂人。在當時，她在作曲方面已小有成就，有三支曲子在一八八三年發行：一首是名為《心滿意足》的華爾滋，一首是適合男高音演唱的小夜曲，名為《告別》，獻給一位年輕的海軍少尉。最後一首是輕快的跑馬歌（galop），依年輕矯健的舞者取名為《卡洛琳》。《國家共和黨員》盛讚，「其作品之本質彰顯本市音樂文化水平。」少將家族另有三位年齡相近的男孩，年幼的三兄弟約翰、松頓、彼得，是法蘭克同父異母的姐姐維吉尼雅和工程師海因斯上校的結晶。

有文化素養的少女佛羅倫斯嫁進大都會，比在老家更能接觸到足以激發想像力的新奇事物。費城自知本市歷史淵源。獨立宣言就是在費城簽訂的，建國大老在此聯署，宣佈北美十三州殖民地脫離大英帝國統治。一七七六年七月四日，大陸會議審核通過宣言內文，也是在費城。時隔十一年，美國憲法也在費城起草。在全美各地，十八世紀建築流傳至今最密集的城市非費城莫屬，可見革命淵源之深。這些建築當中，有全美歷史最悠久的醫院和戲院，「音樂學院」更是全美最長壽的歌劇

院。另外，獨立廳見證了不少立國里程碑，一樓的自由鐘雖有裂痕，側面的刻字仍清晰可見：「對普天下世人廣傳自由之聲」──出自·舊約聖經《利未記》。

費城靠煤礦起家，也買賣運送西印度群島的糖和糖蜜，長久以來託兩條匯流的大河之福，鐵路也載來不少財富。南北戰爭之後，費城自詡為「全球工房」，磨坊與工廠林立，擁有數千臺織布機、車床、鍛鐵爐、蒸汽機，幾乎包辦美國人口普查局列出的三百種工業活動。

然而，時日一久，佛羅倫斯還是拗不過家鄉的誘惑。私奔結婚一年後，她重返南法蘭克林街家中，主要不是為了慶祝十六歲生日，而是探望年高八十七歲的病危祖母。法蘭克陪她回來，竭盡燈塔工程局員工所能，照顧岳父的母親。她在當月過世，葬禮後，查爾斯·佛斯特帶家人出海療傷，回來時，法蘭克又到家裡渡週末，一個月後再來一日遊。前一場喪事導致佛羅倫斯和父母決裂，如今另一場喪事將佛羅倫斯牽引回家。

在父親競選的緊要關頭，重逢重建父女情。兩年前，查爾斯代表共和黨出馬競選州議員敗北，這年秋季即將捲土重來。投票日逼近時，整個十月，《衛克斯貝里

紀錄報》不停鼓勵讀者投他一票。「佛斯特先生幾乎勝券在握，」一則短篇報導如是說。「他將成爲盡職盡責的議員。」「每一位知識份子，無論政黨屬性，皆應投查爾斯·D·佛斯特一票。他勢必當選。」「他不會落敗。」他果然當選了，只不過選區差點被迫另覓候選人。選前，他牽出兩匹經驗不足的馬，駕馬車帶妻女去衛克斯貝里郊外兜風，另一名乘客碰巧是《衛克斯貝里紀錄報》主編，詳實描述了當天的場景。「一匹馬調皮亂踢，後腿垮被棒子勾住，瞬間失控，馬車往溪橋狂奔，險些墜溪。此時，馬已壓垮棒子，馬車撞上馬蹄，再度嚇得馬兒狂飆。眼看著即將撞上前方不遠處的車隊，佛斯特先生拼命將馬頭導向岩壁，馬車失去重心，乘客被甩到路上，馬車側倒，佛斯特先生不見人影，馬直衝崖底。旁觀者認定佛斯特先生難逃死劫，所幸發現他被壓在馬車殘骸下，仍握著韁繩，身上僅受輕微瘀傷。夫人左前臂粉碎性骨折，女兒珍金絲醫師夫人與姜森醫師僅有微不足道的瘀青。」

查爾斯·佛斯特順利當選州議員，任期兩年，將常往費城，見女兒和女婿的機會大增。一八九五年，法蘭克獲升遷，在衛克斯貝里被視爲是好消息：「貴紳C·D·佛斯特之女婿法蘭克·T·珍金絲醫師在費城燈塔工程局獲升遷，特此向其友人報喜。」報導指出，他的成功不僅靠工作能力，「更因他始終堅持禁酒，因此比長官更耐勞。」

不沾酒的法蘭克也獲得岳父肯定。查爾斯幾度受禁酒聯盟之邀演講。至於法蘭克的人品是否端正，後人則存疑。佛羅倫斯·佛斯特·珍金絲傳奇的癥結在於，身染梅毒的法蘭克是否把病菌傳染給她。在十九世紀後半的美國，感染這種性病的機率不算小。佛羅倫斯結婚時，梅毒逐漸為公共衛生敲警鐘。梅毒在一八八○年左右開始擴散，威力數十年不消。到了一九○○年，乃至於接下來二十年間，據估計，約有百分之十五至二十的民眾染上梅毒。即使在一九二○年代後期，大家仍盡量避談梅毒一詞。直到一九一七年，《紐約時報索引》才肯正面收錄。在一八八○年代，梅毒是不治之症，禁忌的色彩更濃。在民眾茫然無知的情況下，梅毒趁機壯大，藉著避諱的風氣迅速蔓延。

讓疫情雪上加霜的是，並非每一個梅毒帶原者都知道自己身上有病菌。初染梅毒者可能發現生殖器生瘡，第二期患者有五成出現病變、疹子或其他症狀，可能持續數月。但是，患者身上不一定出現初期症狀。在二十世紀初，梅毒能模仿其他疾病的症狀：頭痛、骨骼和關節痠痛、發燒、出疹子，被稱為大模仿家。就算醫生能看破梅毒這一招，早期醫界普遍的做法是不告知患者。巴爾的摩醫師丹尼爾·W·卡瑟爾建議，「即使你確定患者身染梅毒，告知病情未必是上策。」隱瞞事實的舉

動擴散至老百姓，民眾普遍視梅毒為恥辱。梅毒帶原者以男性居多，患者請教醫師是否應告知結婚對象。作者科勞德‧奎帖爾在《梅毒史》一書中寫道，醫師「無法迴避斡旋者、仲裁者之角色，難免遇到梅毒痊癒者前來診所詢問：『大夫，我想結婚，安全嗎？』面對病患利益與公眾利益相牴觸，念在病患身後另有一閨女、未來子嗣、家庭、社會，醫師若能封口，必能保護全體。醫師若能兼顧如此多的公眾禮儀，其天職何其重大！」

法蘭克曾在醫界求職碰壁，但他終究是合格醫生，該不該對新娘誠實是不言自明。由於梅毒具有根深蒂固的特性，醫生堅持，有意傳宗接代者應禁慾半年到五年。一八八九年，《波士頓醫學外科期刊》刊載，根據醫師估計，「梅毒未經治療者，婚後若不特別採取預防措施以保障其妻，第一年妻子的感染率高達百分之九十二，第二年百分之七十一，第三年百分之二十，往後每年的感染率微不足道。」

法蘭克不太可能為將來的新娘潔身自愛。他找社會地位相當的女子交歡，也似乎不太可能。他必定會找上妓院，甚至婚後仍樂此不疲。梅毒感染率達巔峰期間，有人著文表示，男人若婚後才感染梅毒，連累妻子的機率大於婚前感染。在一九一六年，醫界已能檢驗帶原者，巴爾的摩風化委員會發現，全市兩百五十餘名

娼妓中，有百分之六十四是梅毒帶原者，超過九成感染淋病，半數兩病皆有，兩病皆無的娼妓低於百分之四。費城位於巴爾的摩東北，距離僅一百英哩，疫情想必大同小異。一九二〇年，綽號「貴格城」的費城公佈一份研究報告，也有類似的數據，不諱言梅毒是第三次大瘟疫。

三個疑問圍繞著佛羅倫斯和梅毒。她是真的被傳染到？如果是，她是否受丈夫牽累？或者，梅毒只是她想像出來的產物，後來人云亦云，成為她人生如戲的素材？從她的事跡裡，後人只找得到間接的醫學證據。她膝下無子，也許另有原因，但擔心拖累後代是一項可能的因素。此外，治療梅毒的副作用也值得探討。

由於梅毒無藥可醫，讓不肖商人有機可趁，打著仙丹的旗幟大發利市。內布拉斯加州有一家公司打廣告：「第一期、第二期、第三期梅毒通通根治，三十到九十天見效，徹底根除體內所有毒素，令梅毒再無反撲機會。居家即可醫治。」牟取暴利聲勢凌厲。遲至一九〇八年，才有學者開發梅毒藥品成功，並獲得諾貝爾獎。在梅毒藥問世前，唯一的藥方是汞劑，最早在十六世紀中葉，就有巴拉賽爾士一世開給病患。當年的流行警語是，「與愛神（金星）纏綿一夜，汞劑（水星）相隨一世。」象徵水星的莫丘利素負快腳跟長翼，箭步如飛，汞劑的療程卻緩如牛步，病患因汞劑而送命的人數遠超過痊癒者，而且副作用一牛車，無奇不有，慘不忍睹，包括汗流浹

背、口腔黏膜腐蝕、牙齦潰瘍、牙齒鬆脫、腎衰竭。然而，汞劑也有頭髮脫落的副作用。盛裝入鏡的佛羅倫斯看似髮絲豐盈，更常見的相片是她的大帽子一頂接一頂換。事實上，即使年紀輕輕，她頭上常頂著假髮，下面的真髮漸漸稀疏，幾近全禿。

汞中毒的另一項副作用直指佛羅倫斯傳奇的核心。長期接觸水銀可導致耳鳴。佛羅倫斯的琴藝還算稱職。鋼琴手可藉樂器保持音準，歌手則受制於個人的聽力。聖克萊・貝菲爾的推斷是，在佛羅倫斯的大腦裡，她都唱在節拍上，完全沒走音。佛羅倫斯的自我觀感和觀眾聽見的歌聲有南轅北轍之別，不排除是汞劑導致耳鳴，她被自己的耳朵背叛。梅毒第三期的症狀包括「感覺宛如聽見天使歌唱」。

綜合以上的可能性是，佛羅倫斯的確罹患某種不宜公開談論的疾病，但她是否被丈夫傳染則無法證明。然而，她去世多年後，凱薩琳・貝菲爾寫道，「佛羅倫斯的醫生老公開了一帖梅毒給她。」不過把佛羅倫斯寫成受害人，對凱薩琳沒有好處，因此這回事在凱薩琳眼中是不爭的事實。

法蘭克的老少配不穩固，很快就出現裂痕。佛羅倫斯後來向聖克萊・貝菲爾描

述，結婚那幾年，她鬱鬱寡歡，從此決定不再婚。婚後不久，法蘭克或許也後悔，不該偷偷誘拐一個和自己幾乎沒有交集的少女。但是，證據也顯示，珍金絲少將的名氣太響亮，成了兒子和孫子日後婚姻失和、德行偏差的原因，有些醜事遠比法蘭克引誘少女私奔更戲劇化。

　　法蘭克的胞弟普列斯利後來進入氣象局，在舊金山擔任預報主任，不久也讓家族蒙羞。走馬上任六個月後，他因「怠忽職守，私生活不檢點」而被停職，錯就錯在他賭債纏身，債主向他在華盛頓的長官告狀。但和外甥松頓‧珍金絲‧海因斯捅出的漏子相比，普列斯利算是小巫見大巫。年輕的外甥在維吉尼亞州門羅堡服役，和年長友人出海，發生口角，竟朝對方開槍，當場穿心斷氣。審判期間不為人知的是，兩男相爭為的是一個女人。等候開庭期間，松頓‧海因斯神閒氣定，隔著牢房窗戶和監獄外的朋友聊天，和獄方人員交好，獄方人員還帶他到牢房外散步。審判進行期間，他甚至和一位陪審員打牌。辯護律師請陪審團念在「其外祖父功勳彪炳，伯父為南軍殉難，懇請饒恕此青年一命。」他獲得無罪開釋，輿論指稱是「最離奇古怪的案子，數年來令國人津津樂道。」然而，更難堪幾倍的醜聞還在後頭。

　　佛羅倫斯的婚姻漸漸走下坡，從她和法蘭克的行蹤可見一斑，全數由當地報刊

詳載。一八九六年五月，有人看見佛斯特夫婦前往費城「拜訪珍金絲夫人」。同年夏天，佛羅倫斯回家探親。七月十三日，《衛克斯貝里紀錄報》報導，佛斯特夫婦「忙著招待返家的女兒」。法蘭克顯然也去了，因為兩天後，他回到費城，「短暫拜訪佛斯特議員」。九月下旬，佛斯特陪女兒前往費城。十月，她再度回家探親，北克渡假，夏末隨父母至哈維斯湖。一八八七年，她在衛克斯貝里出現過三次，曾與父母前往魁耶誕節居然又回去了。小時候，她和妹妹也曾跟著父親來這裡玩過。反觀法蘭克，他再也不曾在衛克斯貝里現身。不難推斷，夫妻之情在一八八六年已蕩然無存。

這段期間，佛羅倫斯的婚姻狀態曖昧，報社對她的稱謂也莫衷一是：珍金絲醫師夫人、佛羅倫斯·珍金絲夫人、N·佛羅倫斯·珍金絲夫人。報導如果和音樂有關，她也成了佛斯特·珍金絲夫人。就算兩人訴請分居成功，也沒有立刻斷絕關係。

在一八九三年出版的《盧澤恩郡史》中，有關查爾斯·杜倫斯·佛斯特的段落裡，提到「身後有一女娜西薩·佛羅倫斯，丈夫是費城人法蘭克·宏托·珍金絲，其父親宏托·A·珍金絲官拜美國海軍少將。」作者顯松頓誤植爲宏托。

珍金絲醫師夫婦是否離婚成功，時隔六十年，法律上的見解仍有歧異。

一九四五年，聖克萊‧貝菲爾提出申請，聲稱一九〇二年三月二十四日離婚成功，也提及一份他相信是來自保險箱的判決書。《美國人物誌》註明兩人早在一九〇二年離婚。然而，這方面的文件始終不曾曝光，而且在當時證明珍金絲夫婦已結束婚姻，聖克萊‧貝菲爾是既得利益者。

那時代的離婚率極低，即使出現小得不能再小的升幅，也值得宗教界和衛道人士警覺，惟恐世風日下。一八八五年，全國離婚改革聯盟成立，目標是反制「個人主義」，認定怨婦和被毆打的女人崇尚個人快樂，無視於廣大民眾的利益，漠視以家庭為基礎的社會向心力。反對醜化離婚婦女的陣營以爭取女權為目的，代表人物是打頭陣的異議份子伊莉莎白‧凱迪‧史坦頓。她的論點是，「我認為，離婚順雙方意念而定，不僅僅是一種權利。假使強迫男女繼續同居，雙方終日以敵意、冷漠、仇視相待，對人性、對家庭、對當事人的心境都構成一大罪惡。」

令雙方不敢離婚的另一因素是，離婚只能訴諸法庭，別無他法，恐引報業前來蒐獵，以聳動的文字渲染琴瑟失調的家醜，餵食餓狼般的閱聽人。猶有甚者，法律規定當事人必須提出某種「歸咎」，亦即，其中一人必定有錯。在多數州，導因通常是「始亂終棄」或「外遇」，後來追加形式不等的「虐待」。有些醫師主張，訴

請離婚的理由也應納入梅毒（部份原因是藉此阻撓病患結婚）。到了一八九○年代初，法蘭克見到胞弟和外甥接連鬧出醜聞，或許覺得，珍金絲的名號在公眾領域已嘗盡恥辱，不宜再揚家醜，或許家人也因此鼓勵他三思而行。

法蘭克漸漸變成隱形人。一八九三年，一位海軍上將的喪禮在羅德島州新港舉行，珍金絲少將因病重無法遠行，派兒子法蘭克到場代表致哀。同年八月二日，珍金絲少將心臟病發猝逝。舊金山《晨呼報》刊出「海上戰將仙逝」的標題。一個月後，同一家報紙報導少將的兒子普列斯利遭停職。華盛頓的《明星晚報》頌揚少將英勇、有禮、慷慨：「大群親朋好友曾承蒙其德澤，曾受其人品感召，日後將深感哀慟。」他長眠的阿靈頓國家墓園成立於南北戰爭期間，只葬爲國捐軀的忠烈。名將的喪禮「不行軍禮，至爲隱密，與其名聲大不相稱。」《紐約時報》訃聞寫著，在世的子女包括「市民Ｆ・Ｔ・珍金絲醫師」。法蘭克竟然遷居到紐約市了。身爲長男，他在一八九五年十二月以家長的身份，嫁走胞妹凱麗，華盛頓特區的《時代晚報》稱呼他「康州法蘭克・松頓・珍金絲醫師」。一八九八年，他住在水牛城，同一年又搬到尼加拉大瀑布市，開一家耳鼻喉科診所。

查爾斯·佛斯特不曾聽聞女兒離婚的消息。那一年，佛羅倫斯的父親擬好一份遺囑，提到佛羅倫斯「現任夫婿」，明定「排他」條款。「遺贈吾女之家產不得外人擅作主張或附和外人之意，也不得受制於吾女之現任或未來夫婿。」佛羅倫斯有所不知，被摒棄在遺囑外的人不是她，而是法蘭克。和不得志醫師的一場婚姻下來，對佛羅倫斯產生的遺毒是，她從此不再信任醫生、對婚姻感到厭倦、以及至死不改夫姓。

第 3 章
·
費城人

佛羅倫斯去世多年後，曾在卡內基音樂廳爲她伴奏的麥萌接受電臺訪問，描述他對少婦佛羅倫斯的認識，回溯將近七十年前的往事，就許多層面而言，麥萌的回憶並不牢靠。

「從很小的時候，她就展現唱歌的欲望，」他解釋，「父母認爲她的歌聲不堪入耳，反對她唱歌。她在十三、四歲就離家出走，前進費城試身手，遭遇萬難，財務不繼，父親聞訊南下費城，帶她回家，她得以恢復富貴的社交地位，但父親規定她不能再唱歌。」

音樂生涯全面受阻，歌聲又不受父親賞識，這種故事是佛羅倫斯傳奇的另一要素。的確，聖克萊·貝菲爾的證詞指出，夫婿法蘭克·珍金絲和她雙親一樣不支持她的音樂志願。煞風景的是，以下證詞徹底推翻這套說法。一八八六年，也就是她十八歲那年，她在費城音樂學院註冊就讀，課程爲期兩年。學費誰付？財力雄厚的父親比丈夫更有可能，而且和法蘭克分手，正是促成她重拾音樂的主因。

求學期間，佛羅倫斯如魚得水。一八八八年二月，《衛克斯貝里紀錄報》以「衛克斯貝里老鄉」專欄披露她的學業：「珍金絲醫師夫人——本名佛羅倫斯·佛

54

斯特小姐，貴紳佛斯特的千金，即將在五月以第一名成績畢業。在本屆八百餘名學生中，目前她的排名坐二望一，可望拔得頭籌。」專欄也指出，珍金絲夫人「是一位聰慧的樂手，在古典樂界備受肯定。她在十二街以北的雲杉街和松木街社交圈廣受歡迎，本地許多友人必將樂於聽聞她的成就。」

費城音樂學院位於雲杉街上，校長是德國籍的理察・澤魁爾，於一八七六年上任，頂下園區，治校長達四十年。音樂學院的教室貼著絨毛壁紙，滿是直立式鋼琴。校長的教學法明訂在一九○五至○六學年的簡介中：每學期十週，課程二十科，應屆生家教班一節半小時的學費是二十美元，每天在音樂室練習鋼琴每小時收費五美元。高級班的教師全是男性，多數嘴上有一撇穩重的鬍子，但沒有人的鬍子比校長更穩重。大班制的用意是讓音樂教育普及化。「教育必需從群眾著手，否則不教也罷，」簡介書如此解釋。難怪一屆學生多達八百人。（該校約可容納兩千名學生。）每週有一門課著重練習曲。「為求每位學生上課全程專心，同學演奏時，一旁的同學必需注意演奏者的表現，糾舉錯誤，自我警惕勿重蹈覆轍。」學生聆聽同學彈琴時，校方鼓勵他們糾正、解釋、批判、贊同，目的是「治好或減輕年輕表演者的通病──怯場。」佛羅倫斯坐二望一的預測不是隨口說說而已。學院的法規寫得很清楚，「學生人數眾多，才可能精準分級分類。」

畢業資格考由一組公正中立的考官審核。學校的課程強調克服萬難的重要。在一九〇五年，參加畢業考的學生必需演奏三首蕭邦練習曲、一首協奏曲、一首「高難度的貝多芬奏鳴曲」、出自巴哈《平均律曲集》的一首前奏曲與賦格、加上從高難度曲集中挑出四首自選曲、音樂理論科目及格、一學年的視唱課、合唱課或交響樂課，最後還必須在畢業生音樂會演奏一首高難度曲目。

佛羅倫斯求學成果斐然，畢業後一年，在一八八九年夏天，她參加費城「歌喉禮讚」歌唱大賽。這場一年一度的音樂盛會源於德國，在十七世紀末由住在費城德國城的移民引進。歌手、樂手首度踴躍參加市民音樂會始於一八三五年。一年後，女性也獲准參與這場聲勢日漸浩蕩的全民娛樂盛事，主題一定繞著德國。

佛羅倫斯從容隨俗，選擇德國作曲家作品，上臺演奏，首度獲得「佛羅倫斯·佛斯特·珍金絲尊夫人」的尊貴稱謂。

她在衛克斯貝里當地的七月四日國慶晚會擔任暖場，在九十名賓客面前，與其他四名表演者分別獨唱與演奏鋼琴。歌唱大賽即將在近日舉行，佛羅倫斯無疑利用

這機會磨練競賽曲。七月九日，在軍械庫大禮堂，她獨自走上一個以幾盆花卉點綴的舞台，坐在哈德曼大鋼琴前，演奏舒曼《森林情景》中的「預言鳥」。這首歌音符清亮，曲風直截了當，最適合用來迎戰觀眾席遠處的喧囂。在她登臺之前，有一組十二人的男聲唱詩班演唱，聲勢龐大，卻差點壓不過嘈雜聲，佛羅倫斯也表演得很辛苦。「多數觀眾完全聽不到較優美的效果，」《衛克斯貝里紀錄報》記錄，「但女鋼琴手的琴藝精湛，可惜大家準備聆聽時，宜人的音樂已止息。」

在另一個比較涼爽的音樂晚會上，佛羅倫斯又有機會登台了，這次觀眾暴增至兩千五百人。在她之前上臺的是一位名叫普瑞托列斯夫人的女高音，來自水牛城，觀眾和樂評都為她傾倒（據說她無論臺上臺下一樣風情萬種）。這一次，佛羅倫斯的家鄉記者忘了稱她尊夫人，卻記得提醒讀者她的父親是誰。佛羅倫斯‧佛斯特‧珍金絲夫人公開演唱，這是她首度被報導，她謹記音樂學院的格言——向高難度挑戰，因此挑選華格納歌劇《女武神》的選段，唱得不盡理想。「在苛刻的盛大聚會登場，珍金絲無法完全掩飾絲絲覥腆，」報導指出，「但其表演毫無瑕疵。」唱完，觀眾報以幾束鮮花。儘管她這次怯場，卻能樂觀迎向未來。苦讀的結果造就她成為「一位前途無量的藝人，值得以掌聲與鮮花鼓勵。」（來自紐約市的男高音在她之後上臺，贏得叫好聲不絕如耳，安可曲唱不完。）幾年後，她回憶兒時在一萬

名觀眾前表演，毫不緊張，極可能指的是歌唱大賽那一次，觀眾只有兩千五，那年她二十一歲。她直接回衛克斯貝里休養，父親駕馬車帶母女倆去當地景點葛倫峰散心。

空有音樂教育的底子，卻無法登上音樂會舞台，年輕的才女該何去何從？答案是家庭式社交音樂會，氣氛較爲平易近人，是美國上流人士的主要活動，佛羅倫斯自一八九○年代初開始在這種場合卡位。一八九○年三月，她在費城家中娛樂來賓，三個月後，她又在父母家中爲客人表演。她演奏巴哈與魯賓斯坦，以「高超的鋼琴演奏技巧」贏得聽眾的心。這一次有人伴奏，顯示佛羅倫斯的確引吭高歌。隔月，「小有成就的鋼琴家」佛羅倫斯又來到衛克斯貝里。一八九一年，雙親再度舉辦社交音樂會，「向女兒致意」。她彈奏馬斯科西的一首小步舞曲，「琴法具巧思而優雅」，獲得熱烈的肯定。這一次她沒有獻唱，現場唱和的是一對夫妻，以及一位名叫妮莉‧威廉絲的小姐。當時是一月初，晝短夜長。佛羅倫斯的母親在午夜請客人吃點心。

在這些表演機會的空檔，佛羅倫斯必需賺錢營生。根據麥萌的說辭，她「遭遇萬難，財務不繼」，聖克萊‧貝菲爾也說她得忍受「歌劇《波西米亞人》的生

58

活」。雖說不無可能，佛羅倫斯日後多少誇大了自己二十幾歲時捱過的苦日子。但她確實擁有一套掙錢的本事，在一八九○年代，她曾在費城教過幾年鋼琴。對那時代的美國婦女而言，這是愈來愈普遍的職業。從佛羅倫斯出生到她四十歲的期間，以音樂為職業的婦女暴增，樂壇裡的女性比例也驟升。到了一九一○年，女性比例更達到百分之六十六。一九○九年出版的美國期刊《練習曲》裡有一篇文章，標題為「當紅女鋼琴師與女小提琴師名錄」，其中多數人一點也不紅，默默無聞。同一期刊的公告和廣告提及作曲者、音樂會鋼琴手、電影鋼琴手、伴奏者，另外也有演說者、各級學校的教師、調音師、樂器行女員工，可見潛在顧客大有人在。在一八九○年代的美國，據說鋼琴比浴缸還多。接下來十年，樂譜印銷量一飛衝天。

一八九○年代初，佛羅倫斯雖然經常返鄉，卻也三不五時去外地渡假，探索獨立女性的樂趣，想必身旁有費城友人伴隨。一八九○年復活節，她去大西洋城海邊。根據費城《時報》報導，數百「名人旅客」蜂擁至當地眾多大飯店，享受「狂潮般的歡慶氣氛」，她也在其中，遊樂的項目包括尤克牌戲、即興夸德里爾舞和華爾滋，更有一群紐約人特別喜歡接觸大自然，前進內陸摘野花自娛。佛羅倫斯和部份費城人投宿在「居家式」（「克難型」的委婉語）的爾文頓旅館。一八九一年國慶期間，她和幾名「有趣的訪客」住進佛羅里達旅社，一間「雅緻的小旅館」，有

藝術家進駐，店主也鼓勵客人高歌。同年一月，法蘭克的外甥松頓‧珍金絲‧海因斯因涉嫌謀殺案出庭之際，羅德島州新港被紐約富豪佔領了，隔壁的詹姆斯敦蔚為費城人渡假勝地。八月，佛羅倫斯來這裡渡假，兩年後舊地重遊，同年夏天，公公去世，遠在舊金山的小叔子也鬧醜聞。一八九五年，她投宿紐澤西州雷克塢新落成的松林月桂渡假村，離海邊稍遠，在一八九○年代還算時髦，每年夏季《紐約時報》派記者去報導每週見聞。

她也常伴親華麗出遊。一八九五年十月，佛羅倫斯陪父母南遊至喬治亞州，參觀亞特蘭大博覽會。前一個月，黑人領袖布克‧T‧華盛頓曾蒞臨博覽會，發表一場知名的演說。主辦單位猶豫該不該給他發聲的機會，但最後決定，讓他出場，有助於改善南方人歧視黑人的不良觀感。

在賓州，查爾斯‧杜倫斯‧佛斯特考慮在政壇再試身手，這次目標放在國會。民主黨記者問他是否有意出馬，他引述狄更斯《塊肉餘生錄》名言：「巴奇斯願意。」《衛克斯貝里晚報》描述他為「值得敬畏的對手」。這場選戰中，他的台風被布克‧華盛頓比下去了。提名在即，他出席共和黨大會，面對五百名來賓演說，卻被一個火力十足的二十一歲小伙子搶盡鋒頭。小伙子抨擊民主黨的自由貿易政

策，受到「歡聲雷動」的待遇。查爾斯・佛斯特拉到的票數最終不足以提名。

此時，佛羅倫斯逐漸在費城的音樂圈立足。一八九六年一月，她與名為亞瑟・克里夫蘭夫人的女子合作，在德國城音樂俱樂部舉辦一場午後聚會，有四男二女參加。她是否唱了歌，不得而知，但這是報紙首度報導她主辦音樂會。以前她辦的音樂會全在自宅或父母家中。她一面教鋼琴，一面虛心學習，曾報名費城的庫茲夫人學校，可能是學法文，後來聖克萊・貝菲爾說道，她有一項優勢是能演唱多國外語歌曲。一八九六年，她在海爾戲劇學校受訓一年，翌年五月畢業，父母前來費城觀禮。《費城詢問報》表示佛羅倫斯「具演說才華」，讚許她演出的謝雷登（Richard Brinsley Sheridan）舞台劇《造謠學堂》（The School for Scandal）精簡版。演出的場地是新世紀俱樂部的大廳，是美國最早出現的婦女俱樂部之一，成立於一八七六年百年國慶博覽會之後，宗旨是支持並提倡科學、文學、藝術。佛羅倫斯飾演貴婦緹佐，克盡提倡文藝與科學的本份，也是個揮金如土的小新娘，老夫擔心「被她的揮霍給毀了」。三天後，報紙鉅細靡遺稱讚珍金絲夫人「光采成功」：「演技輕盈、優雅、真情流露，懂得欣賞臺詞的真諦，至為罕見。」此言難道是暗損女演員懂得散盡丈夫家產嗎？該報確實摸清了她的家世：該文詳細報導查爾斯在衛克斯貝里從事律師業多年，也代表共和黨在盧澤恩郡政壇活躍。文章最後進一步

盛讚查爾斯的女兒：「除了演說的造詣外，她是一名成就極高的歌手。」在家鄉，《晚報》聽到她「天賦相當出色」的風聲，報導她「音樂實力普遍受衛克斯貝里友人肯定」。她從海爾學校結業時，領走一個稱為「莫達克獎」的獎項。

進入三十歲階段，佛羅倫斯的命運出現轉折。她似乎尚不自知，父親在一八九八年重擬一份遺囑，改立她為主要受益者，半數的龐大資產由女兒繼承，也遺贈鑽石飾釘和鋼琴給她。一個想壓抑女兒音樂心的男人，怎可能如此闊綽？母親也把佛羅倫斯納入羽翼下。一九○○年四月，剛返鄉探親後回到費城的佛羅倫斯，帶母親去大西洋城，參加「美國革命之女協會」活動。該會始於一八九○年，由一群女性創辦，因為氣不過「美國革命之子協會」排拒女性。美國革命之女協會的宗旨是募款，支持愛國史蹟的維護管理。佛羅倫斯的母親瑪麗是「女會」在紐澤西州分會的代表，盡心盡力。母女之所以有資格參加，是因為族譜能回溯至一七七六年，證實為美國籍。

到了夏天，她進行她至今路途最遠的一趟渡假行程，去到新斯科細亞省哈利法克斯，回程在紐約州北部阿迪朗達克山脈露營。一年後，在一九○○年八月，她的足跡更遠了，這次終於順遂旅歐的心願。「德意志號」是漢美輪船公司的新汽輪，

當年刷新人人想破的紀錄，成為橫渡大西洋最快的輪船，佛羅倫斯搭上的就是這一艘豪華客輪，想必由父親資助。船上的奢華無可匹敵，頭等艙餐廳窗戶高而長，到處是女神像柱、柱廊、灰泥粉飾、金箔。

一九○五年印發的一份說明書如此推銷：「欲盡快航渡大西洋，又想獲得最大程度的舒適與豪華，快捷服務班次是您最理想的抉擇。」搭上德意志號的旅客的經驗不盡然如此，乘客把該輪船揶揄為「雞尾酒搖杯」，因為高速前進時，船身常震動，更在一九○二年導致船尾有一部份脫落。巨無霸的德意志號重達兩萬三千噸，長兩百公尺，馬力三萬七千五百，出港五天多，想在倫敦下船的乘客就能抵達普利茅斯。佛羅倫斯抵歐的行程已不可考。她可能在雪堡或漢堡下船。由於她後來醉心義大利歌劇，也支持義大利紅十字會，此行她可能翻越阿爾卑斯山，親赴威爾第的祖國。但在來回航程中，她顯然暈得無法站立，嚇得她下半生再也不願接近輪船一步。

佛羅倫斯的社交地位也有改善的跡象。一八九九年，德國城舉辦兩場音樂會，許多人支持贊助，她也是其中之一。她遊歐歸國後不久，也贊助費城管弦樂團。

對她而言，波西米亞人生結束了。地位蒸蒸日上最明顯的跡象出現在一九○二年夏

天。過去十年來，在羅德島州，她擠不進富豪群集的新港，只得退居比較不熱鬧的詹姆斯城，現在她住進新港賭場大飯店——美國富人和歐洲貴族每年彙聚的濱海旅館。約翰‧金恩‧范倫薩勒爾夫人在《社會階梯》裡解釋，新港是「充滿矛盾、似非而是、虛榮奢華至極的城市，主要功能是檢視審核進入上流社會所需的資歷。」

整個夏季，《紐約時報》以「新港新聞」專欄向富人屈膝跪拜，樂於報導新財富與舊權貴水乳交融的現狀。范德比爾特家族、阿斯特家族成員的行蹤全被記者掌握，甚至連行程路線也不放過，讓全美民眾瞭若指掌，因為到了一九○○年，全美日報已突破一千六百家，兩千四百萬讀者知道某某名人辦某某宴會，或以午餐晚餐或酒會招待某某人，誰投宿哪一間獨棟小別墅。所謂的別墅名不符實，因為當時新港的大飯店非常少，富豪投宿在所謂的「小別墅」是指獨棟大建築，有個別的庭院。

直到一九○○年代初期，這些民房全是外地「搬」來的，在路上常見整棟房屋壓著輪子走動。報導鉅細靡遺描述餐桌上美不勝收的裝飾品。後來在經典名著《純真年代》中，伊迪絲‧華頓書寫這類渡假屋較早期的盛景，傳頌至今。

一九○二年八月二十二日，佛羅倫斯大膽踏進新港上流圈子，躋身賭場大飯店新住客名單。賭場大飯店於一八八○年落成，長春藤爬滿外牆，野趣橫生。每年夏天，東岸各地的名媛仕女殺到新港，住不到小別墅，後來有愈來愈多飯店出現，

招待這一類客人。她們汲汲貪求社會地位，女遠多於男。佛羅倫斯隨同兩名已婚婦女一同抵達新港，當時的房客包括維倫巴史蒙子爵、兩名馬球隊員，以及鉅富奧立佛‧貝爾芒，他因年少墮落、婚姻短暫而知名，曾短暫擔任民主黨國會議員。當天求知若渴的閱報者能讀到汽車超速罰單、艾菲德‧G‧范德比爾特家附近的樸茨茅斯農場可望舉辦一場板球賽、史都凡森‧費許夫人籌辦的獨立戰爭化妝舞會招待外交人士。《紐約時報》也報導，「今日的英美網球對決賽中，欣見馬爾博羅公爵夫人蒞臨，獲得大批友人熱烈歡迎。」

歐風西漸的影響力中，公爵夫人是特具象徵性的人物。她是威廉‧K‧范德比爾特的獨生女，母親的家鄉是阿拉巴馬州，是控制狂，等於是強押著女兒嫁給查爾斯‧史賓塞—邱吉爾公爵九世。在佛羅倫斯抵達的前一月，公爵仍在索爾茲伯里首相的政府擔任主計總監。他和那年代無數英國貴族一樣，娶回美國富家女只為了撈錢。他讓康隱蘿當上公爵夫人，以換取市值兩百五十萬美元的鐵路股份。被夫人的姿色迷倒的民眾大有人在，包括《彼得潘》作者詹姆斯‧馬修‧巴利爵士在內。他曾說，「我願徹夜冒雨鵠候，但求一賞康隱蘿‧馬爾博羅步上馬車之倩影。」公爵夫人的母親後來和范德比爾特離婚，改嫁丈夫的好友奧立佛‧貝爾芒—也投宿在賭場大飯店裡。同一星期稍後，俄國末代沙皇的堂兄波黎士（Boris）大公也來到

新港。

佛羅倫斯住進全美最高級的富豪渡假村，置身美國鉅富和歐洲貴族的浮華交界，在一旁伺機而動的是氣質優雅的趨炎附勢者和想一飛沖天的男女，她或許也在這群人的行列中。在這種社交環境裡，她行動不受約束，離婚的背景在此較不罕見，也比較受到寬容。但攀龍附鳳者必須奮戰不懈。新港的格言是，「想擠進來的人至少要奮鬥四年」，來自《社會階梯》作者的建議。電話之父貝爾曾去新港渡假過無數次，卻始終被名流冷落。佛羅倫斯前一年是否也來過新港？《紐約時報》的社交記者沒有留意到。她的地位不夠高，此行出發的時間地點也上不了版面。

此外，她也愈來愈常在衛克斯貝里以外的地方和父母相見。一九○三年二月，她前往華府的艾斯米爾飯店，參加美國革命之女協會兩位創辦人的表揚酒會，其中一人是年高七旬、威嚴過人的瑪麗·史密斯·洛克伍德，革命之女協會首次開會就在她家舉行。她的友人是伊莉莎白·凱迪·史坦頓，支持美國婦女有權離婚。另一創辦人是瑪莉·戴沙，大半生在公家機關擔任職員。在一八八○年代末，她在阿拉斯加教書，曾書面向華府抗議原住民日子苦不堪言，促使政府調查，知名度因此打開。佛羅倫斯有意接近繁華的女權運動圈。一群婦女以棕櫚和杜鵑裝飾艾斯米爾

飯店的大客廳，姓名見報時，有些人被稱爲某某夫人或某名士的親戚，唯獨佛羅倫斯被描述爲「來自費城」。四月，她陪同雙親來到紐約市，住進華爾道夫。這間大飯店探德國文藝復興風格，客房上千，位於第五大道上的威廉·華爾道夫·阿斯特的豪宅，是地表上最大的旅館，華爾道夫沙拉近近馳名，班尼迪克蛋和千島沙拉醬也廣獲外界喜愛。在這裡，下午茶已不再是哈英族的怪癖。華爾道夫大飯店在一九二九年拆除，另建帝國大廈，兩年後在現址重新開幕，在此入住是佛羅倫斯的一大里程碑。

一九○三年八月十日，佛羅倫斯重回新港避暑，再次朝最頂尖的上流社會挺進。當天賭場大飯店的房客包括馬德里侯爵托瑞·厄摩薩、德皇威廉二世的親戚丹布蘭伯爵康拉德·赫奇伯格。當時光臨新港的名人包括金斯奇伯爵，全名加尊稱是維希尼茨與泰陶金斯奇王子七世費迪南·波納溫圖拉，當時此人只剩幾個月的生命。艾菲德·范德比爾特夫婦兩年前在新港結婚，五年後離婚，范德比爾特的情婦輕生，他後來搭上「路西塔尼亞號」客輪命喪汪洋。這對夫婦在佛羅倫斯抵達的同一天離開。

新港的八月脫離不了「享樂」兩字，不愁沒有吃喝跳舞的機會，海陸運動多

的是，不想動的人可以觀戰。新港的沙灘有六七處，但唯有一地是社交主戰場。此外，新港也有音樂。就算佛羅倫斯曾在新港以鋼琴聲娛樂名流，如今也無文獻可考。

同年秋天，她陪伴父母至加州渡假，由雷蒙惠孔（Raymond & Whitcomb）公司出團。該公司成立於一八七九年，創辦者是兩名生意腦筋動得快的波士頓人。在公司成立前十年，橫跨東西岸的鐵路才通車。美國東北區冬季酷寒，民眾喜歡去加州喘息。當季首批避寒的東北人包括佛斯特一家三口。這一團旅客共五十多人，近四分之一來自衛克斯貝里，除了一位德國科隆來的醫師之外，全數是美國籍。記者會報導未婚女子的姓名，已婚婦女和子女則略過不提，由此可見當時已婚婦女的地位多低。這則新聞列出「W・P・畢凌斯、芙林希絲・畢凌斯小姐、安德魯・畢凌斯。G・H・富蘭納根與妻子。C・D・佛斯特與妻，佛羅倫斯・珍金絲夫人陪同⋯」

位於加州的河濱鎮是個時髦渡假村，距離洛杉磯六十英哩，位居內陸，以種植柑橘維生，果園在矮山之間的谷地綿延不絕。柳橙樹是河濱鎮的重要象徵。一八七四年，河濱鎮從巴西的巴伊亞進口幾株臍橙樹，最後存活兩棵，其中一棵

被移植到知名的米遜大飯店，儀式隆重，由頭戴大禮帽、手拿鏟子的羅斯福總統主持。在同一年，佛羅倫斯也造訪河濱。

佛羅倫斯的旅行團投宿在新葛倫伍大飯店，一九〇三年的舊照呈現的是一棟農樸的柱廊建築，正面漆成白色，熟鐵陽臺繁多，梯田狀的四樓有幾支棕櫚小樹探頭，入口上方有一座廟塔。旅行團在此停留五天，然後啓程前往洛杉磯。

遊覽途中，查爾斯·佛斯特羅患斑疹傷寒。在一年前，佛羅倫斯的母親也感染過。這種傳染菌病重可致命。查爾斯素有一生病就改立遺囑的習慣。他回到東岸修改遺囑了，但與一八九八年的版本差別無幾。儘管家長在加州之行病倒，佛斯特一家人愛上長途旅遊，讓佛羅倫斯有機會多多欣賞國內外的風光。一九〇五年，一家人在紐約州北部沙拉托加泉避暑後，立刻在九月遠赴西岸的俄勒岡州，參觀了黃石公園，更北上卑詩省。一九〇七年初的墨西哥之行是這一家人跋涉最巨的一趟遠遊，來回總計一萬英哩，遠至瓜地馬拉邊界。

至於人生旅程的長遠之計，佛羅倫斯另有盤算。

第 4 章
·
音樂主席

三十五歲左右的佛羅倫斯，繼承了父親的遺產，相片中的她姿態還算年輕，臉圓圓的，下頜剛毅，骨架子大，藍眼炯亮，假髮一頂接一頂。終其一生，認識佛羅倫斯的人都稱讚她說話時嗓音美妙，有迷人的說服力，如今順利進入紐約市上流社會堅固堡壘的她，即將大展魅功。

佛羅倫斯遷離費城的確切年份已不可考，聖克萊·貝菲爾認為是一九〇二年，也就是他舉證她離婚成功那年，但從一九〇三到〇六年的報導看來，她一直住在費城。似乎一九〇六年才移居紐約。這年春天，報導描述她家在「貴格城」。但在同年十月，她在華盛頓停留幾天，當時《華盛頓郵報》將她歸類於來自紐約的訪客。

移民如浪潮，湧入紐約市的人數之多，史上少見。一九〇〇年，紐約市有三百四十四萬居民。十年後，人口暴漲到四百八十萬。一九〇九年有人預測，十五年之內，佛羅倫斯的新家鄉將超越倫敦，成為全球最大城市。同一年，有人率先以「大蘋果」稱呼紐約市。（艾德華·S·馬丁在《紐約旅人》一書中寫道，「堪薩斯往往視紐約為貪婪之城，如果將美國比喻為蘋果樹，一般認定紐約這顆大蘋果，吸取了不成比例的養份。」）多數新移民來自政治動盪和窮苦的歐洲國家，半數紐約人生活貧困。然而，到了二十世紀初，全美半數的財富集中在百分之一的人手

上，這時紐約市已有四千個百萬富翁。

佛羅倫斯隨著時尚潮流游進紐約。新港只在夏天熱鬧，紐約則是全年繁華。她搬來紐約時，厄普頓‧辛克萊的《大都會》正好出版，以尖酸文字諷刺揮霍放蕩、流連舞會、以機動車代步的菁英階級。他寫道，「聽說新港有猴肉大餐，有睡衣晚宴，紐約則有馬背晚餐和蔬菜舞會。」書上市後乏人問津，因為紐約富人不喜歡聽人說教，而渴求醜聞和閒話的中產階級則猛翻報章名流八卦版面，進書局滿足求知慾的讀者少之又少。貧富日益懸殊，人心益發嚮往紐約。銀行家 J‧P‧摩根的情婦美欣‧艾略特拖著長長的尾音說，「我根本不會有從紐約搬去費城的念頭，搭我的私家車一遊倒是可以。」以象徵意義而言，在一九○八年，全球最高建築的頭銜由費城拱手讓給紐約的勝家大廈。退居第二高樓的費城市政廳落成於一八九四年，以賓州之父威廉‧賓（William Penn）的雕像為尖頂，高過德國烏爾姆大教堂。

在紐約初試啼聲的佛羅倫斯以母親為榜樣。母親瑪麗‧侯格倫‧佛斯特活躍於華府和紐澤西州，時常去參加革命之女協會的活動，夫婿不同行。瑪麗是荷蘭仕女協會的會員，該會以維護荷蘭祖系為宗旨，定期在紐約集會，有時她會拖著丈夫查爾斯，去瑞吉大飯店出席年度午宴。她也獨自去外地出席展覽會和演說會。

佛羅倫斯背棄將近二十五年的老家，在兩大動機交相趨使下，前進紐約。動機之一是力爭上游的心願，無異於常人。近年來在費城音樂圈，她的活動愈來愈少，更大更好的機會在紐約等著她，因為紐約多的是有錢有閒搞文化的名媛和富婆，藝文社團激增。

「尤特碧」就屬於這類型的社團。尤特碧（Euterpe）是希臘抒情曲女神，以她為名的社團不只這家。布魯克林區和波基普西市也有尤特碧社。據《紐約時報》聲稱，早在一八七〇年，就有一個名叫「尤特碧合唱社」的團體，擁有聲勢盛大的五十人唱詩班，其中不乏「全美才華最高的幾位」。佛羅倫斯加入的尤特碧是一個婦女俱樂部，以音樂會友。《紐約俱樂部婦女》一書闡述：「該社宗旨致力以音樂為主，音樂季期間，在華爾道夫大飯店舉行音樂會與音樂晨會，屬於社交性質，與會的樂手在音樂圈頗具地位。該社也由會員舉辦午餐會，全季也頻繁舉辦撲克牌會、午餐會、郊遊。」典型的冬季行事曆包括音樂晨會、舞會、夜間音樂會。郊遊可以是長島一日遊，也可以去史坦頓島搭電車、吃午餐、打橋牌。一如其他婦女俱樂部，尤特碧也募款拼公益。《紐約時報》稱之為「繁忙的社交音樂小社團」。

但尤特碧也有別於市內許多其他社團，因為尤特碧在夏季持續辦庭園宴會和露天聚

74

會。儘管尤特碧的活動常出現在《紐約時報》「社交風向」專欄，但畢竟並非人人是名流，無法去避暑勝地享樂。

佛羅倫斯的名字首度和尤特碧掛鉤是在一九○六年末，當時她參加感恩節午宴，地點在名為「綠茶壺指引」的飲茶廳，有五十人參加，菜單印在綠色小茶壺上。和其他與會者一樣，她也帶走一個以小南瓜作頂飾的糖果盒紀念品。隔週，她和幾百名來賓參加尤特碧的年度午宴，地點在社長艾希諾‧B‧詹美森夫人位於西四十五街的家中。夫人婚前的本名是瑪莉‧恩尼斯坦‧敘密特，父親是成功的生意人。她的知名度多少沾了醫師丈夫的光。詹美森是名流的直腸科醫師，是早提倡排毒清腸的人士之一，詹美森醫師以簡介書推廣「內臟浴的十四個理由」。他也發明一種灌腸器的概念，更熱衷於神秘學。夫人主持的這社團深諳玩樂之道。佛羅倫斯有變裝癖，樂於參與的橋牌兼尤克牌聚會常以日本為主題，與會的會員穿日式服裝，綽號「藝伎」的未婚女會員們負責發日式獎品給牌友，獎品包括和服以及刺繡圍巾。佛羅倫斯參加的第一場音樂會在隔週舉行，《紐約時報》為增添年節氣氛，以古英文報導：「年度民俗音樂會將於華爾道夫大飯店舉行，以聖樂俗樂饗大眾。」

四十歲的佛羅倫斯破繭而出的時機，湊巧遇上紐約女權意識興盛的關鍵期。成

立於一九〇三年的部落俱樂部（Colony Club），創辦者是弗蘿倫斯·賈富瑞·哈里曼，是紐約婦女團體創社的濫觴，也是早年婦女解放運動的象徵。但上流社會未必人人能接受。艾蜜莉·凱薩琳·畢比在《樹立美國貴族社會》一書寫道，「此類組織持續蓬勃繁盛，備受本市宗教界譴責，知名人士也公憤，投書報刊抨擊欣然認同該組織精神的名流仕女，視同背棄世俗禮教。」

女權的躍進，不一定靠強勢打拼，在文化圈也一樣。一九〇八年，甫離婚的美欣·艾略特在百老匯附近，成立一家以自己為名的戲院，成為全美第一位經營戲院的女性。在紐約市街上，婦女迷上身心解放的風潮，流行騎單車、穿窄底裙。午後，心無旁鶩的中年人妻和單身女子甚至流行去時髦大飯店，參加下午茶舞會。這類大飯店的數量不斷擴增，一九一〇年起，華爾道夫也成了其中之一。

開拓女權時代新契機的重要里程碑，是阿斯特夫人的去世。阿斯特夫人代表曼哈頓舊勢力，於一九〇八年撒手人寰後，等於是撒下禮教門前的威武衛兵，為有心出走的婦女開創新機會，不必再靠父親或丈夫開道。

一般而言，賺錢的是男人，但在這群美國新興貴族中，奠定遊戲規則的人是婦女。有幸進出聖殿，就有權守門，常有些人服飾稍微失禮就斷然遭到擋駕。有些人獲准入內，有些人則被排擠，經常內訌，鬧得兩敗俱傷。克萊德·費奇撰寫上流白人喜劇，無情挖苦這些女性，每齣戲進帳多達二十五萬美元，劇中的時尚女主角無怨無悔爭奪社會地位，也具備累積財富的造詣。這些喜劇傳達什麼意思，由劇名可知：《攀龍附鳳人》、《唯她獨尊》。一九〇七年的賣座劇《真相》女主角在上流社會德高望重，疑心病也重，找人跟蹤丈夫，卻認爲自己有必要時可以撒謊。

是否躋身名流圈，她們翻翻報紙即知。寄發宴會邀請函的旺季期間，報紙天天報導名流動靜，富婆的舉止是日常閒話的素材，而婦女社團內部的人不愁沒八卦可聊。《紐約每日論壇報》有「俱樂部隨筆」專欄，《紐約時報》有「俱樂圈活動」專欄，兩者都追蹤上流人士足跡，滿足有意晉升中產階級讀者的好奇心，而佛羅倫斯登上兩報刊的頻率愈來愈高。其中之一興奮寫著：「本週流行的娛樂是集合十幾人的小型午餐會、茶會、牌聚……在民宅而不在飯店交誼廳舉行的這些活動，人少氣氛熱，近幾個月流行起來。」

這些社團，並非想進去的人都進得去，幸好佛羅倫斯有幾項優勢。首先是婚姻

狀態。在上流社會，對女人而言，離婚或夫妻失和不再必然遭人唾棄，佛羅倫斯算不上離婚成功。而且少將兒媳的名號猶如破冰船的船頭，有利她暢行無阻。當然，佛羅倫斯的必殺計是音樂。受過音樂教育的她不必仰賴男人賦予身份地位。一九○七年一月，印第安納女學會舉辦娛樂活動，節目包括獨唱和大提琴獨奏、以藝術學生在巴黎求學生活為題的演說、以及「佛羅倫斯‧佛斯特‧珍金絲夫人鋼琴獨奏」。這類型的聚會通常在上午舉行。當時曼哈頓城中區的大飯店如雨後春筍，每間都有宴會廳供民眾租用，這次佛羅倫斯獨奏的場地就是在阿斯特酒店。

為了上臺表演，佛羅倫斯在鋼琴方面精進潛修。一九一八年出刊的《地方話題》雜誌詳載她的母校，其中包括一間在紐約的「維吉爾音樂學校」。事實上，當時有兩間維吉爾學校，創辦人原是一對夫妻，轟轟烈烈離婚後，各開一間打對台，但這對冤家辦的學校都不叫做「維吉爾音樂學校」。男方是亞蒙‧維吉爾，女方是安莎，雙雙在鋼琴教育界素富盛名，當初兩人結緣是彼此對於團體樂器教學法興趣相投。她在一八九一年創辦「維吉爾鋼琴學校」，十年後，他以成立「維吉爾音樂學園」報復。都打著維吉爾的品牌，兜售鋼琴教學手冊。根據凱薩琳‧貝菲爾的說法，佛羅倫斯拜安莎為師。但佛羅倫斯心中不只有鋼琴，她也想唱歌。她去戲劇學校報名咬字班，該校創辦人著有一本《聲樂咬字學與作曲學》手冊。

此外，她的足跡也不局限在紐約。一九○七年四月，佛羅倫斯前往華盛頓特區，參加革命之女協會的美洲年會，身份只是觀眾。大會場面壯觀，有一座獻給不辭辛勞的主席的銀杯，也有一面中間有美國星條旗圖案的白旗。報導寫著，「許多革命之女不願見國旗屈從於白旗之下。」與會者是一百多名主戰派女士，合唱完國歌後，戴著珠寶、穿著禮服和「無價古典蕾絲裝」，在新威勒德大飯店的宴席廳晚餐，長方形的大桌以鮮花裝飾。席間敬酒次數頻繁，更有一群喧譁的國際律師從隔壁過來串門子，英國大使在門口觀望不前。《明星晚報》的記者以夫姓夫名冠上「夫人」來報導多數與會者，僅有少數幾位以本名見報，佛羅倫斯・佛斯特・珍金絲夫人是其中之一。

同年十二月，佛羅倫斯的雙親前來紐約，參加在華爾道夫大飯店舉行的宴會，想必她告知父母，她正籌辦自遷居紐約以來第一場居家音樂會，地點在紐約市以北、新興郊區白原鎮的私人住家，午餐會後的節目包括演唱、獨幕劇、鋼琴獨奏，供特定尤特碧會員欣賞。到了一九○八年初，佛羅倫斯在紐約市已有一個永久住址，定居在三十七街上的聖路易斯大飯店，也終於從尤特碧邊緣打進幹部核心。尤特碧的活動由幾位部長負責。光以午餐會為例，就有專人主辦。尤特碧也設有幾名

主席、值日主席、籌款主席、招待委員會主席、娛樂委員會主席。一月底，佛羅倫斯擔任值日主席以及音樂主席，在華爾道夫大飯店舉辦音樂晨會。尤特碧的節目單首度躍上《紐約時報》版面，可見佛羅倫斯在宣傳方面也頗有天分。

當天上午的娛樂透露佛羅倫斯的嗜好、敏銳度、與拿手項目，耐人尋味。她安排了幾場有男有女的二重唱和獨唱。首詠嘆調都以法文演唱，但節目的主題卻是英國：小曲《奉家母之命紮髮》（My Mother Bids Me Bind My Hair）悅耳動聽，是海頓逗留倫敦期間的作品。兩首選自艾爾加兩年前才推出的《七曲輯》（Album of Seven Songs）。吉卜林詩作為靈感的《營房謠》（Gunga Din）。她也挑選一首女作曲家瑪莉‧卡爾麥克（Mary Carmichael）的《與我暢飲紫酒》（Quaff with Me the Purple Wine）。值得一提的是，她以威爾第的《阿依達》中的「戰役殘局情何堪」（Fu la sorte dell'armi a'tuoi funesta）開場，內容是安妮莉絲計誘阿依達吐露她對埃及軍官的愛意。會員也有機會表演個人作品，其中有兩首合唱曲由全體共展歌喉。如果佛羅倫斯當時也曾高歌，必定是跟人合唱。她邀請的社外歌手是魁北克抒情男高音保羅‧杜佛特，時常出席這類場合表演，顯示佛羅倫斯已多少掌握紐約市內可以邀約表演的藝人名單。

在她籌備之下，尤特碧的節目品質立即好轉。一九○八年四月，她代表尤特碧，出席民主黨女黨員俱樂部晚餐會，慶祝傑佛遜誕辰，地點是Hotel Majestic的餐廳。主辦單位決定惡作劇，餐桌不編號，改以婦女俱樂部的名稱命名，每個俱樂部推舉一位會員擔任接待，佛羅倫斯代表尤特碧，和其他二十八人獲得提名。受邀演講者不少於十一人。同年五月，另一場音樂晚會獲讚「本社本季最佳節目之一」。

一九○八年夏季，佛羅倫斯繼續向紐約的上流社交圈奮進，這時發生了一件事，令她黯然懷疑少將兒媳名號的光環。八月十五日發生一件令輿論譁然的新聞：珍金絲家族驚傳凶殺案。法蘭克的外甥彼得·海因斯上尉認定嫩妻被人勾引，在兄長松頓教唆下，槍殺了情夫。在二十世紀前半，這是美國最轟動的情殺案之一。此案對佛羅倫斯的個人史具有兩個意義。一是本案觸發夫婿法蘭克公開發言，是他畢生僅有的公開紀錄；二是本案顯示珍金絲家族男丁蔑視姻親女眷的態度。

醜聞的觸媒是松頓·海因斯，在一八九一年獲無罪開釋，利用自由之身，培養出興風作浪的本能。他以撰寫怒海血案小說聞名，情節部份援引外祖父的海軍事跡，令讀者聯想到康拉德和梅爾維爾，書名如《巴哈馬比爾》、《黑帆船》、《汪洋喋血記》，但多數是個人虛構的故事。一九○三年發表《野性的呼喚》的作家傑

克·倫敦，也對他的作品表達景仰。海因斯的名氣多響亮？一九○三年，他駕駛遊艇前往巴哈馬群島途中沉船，《紐約時報》以頭版報導：「作家海難獲救」。同一年，忍受多年慘痛婚姻的妻子因難產而死。

但對於松頓·海因斯而言，逼髮妻吃苦還不夠，竟然陰謀顛覆胞弟彼得的婚姻。弟弟意志軟弱，於一九○○年和克勞蒂亞·黎彼結婚，新娘年方十六，揚言離家私奔，母親才同意這椿婚事。彼得夫婦育有三個小孩。松頓首次懷疑弟媳出軌是在一九○七年，認爲她和彼得的好友私通。男方名叫威廉·安倪斯，是有名的雜誌發行人。松頓通知當時在菲律賓服役的彼得。克勞蒂亞寫信給丈夫時，常描述家中亂象，不忘嬌聲罵他不愛家。彼得接到胞兄的信後，愈想愈不是滋味。官拜上尉的彼得火速返家，逼妻子坦承姦情。被《舊金山晨呼報》描述是「人間罕見的美女」的她，後來聲稱遭脅迫，而且被強灌酒和藥物，神情恍惚中簽下自白書。甚至有一項說法影射，自白書是她在左輪槍口下簽的，舉槍者若非她的丈夫，就是大伯松頓，或公公海因斯將軍。她表示大伯松頓曾意圖染指她，她不依，從此埋下復仇種籽。她也宣稱丈夫是粗暴的「變態」（意指同性戀）。

逼出自白後，兄弟倆共謀除掉安倪斯。彼得顯然顧不了現場有無證人，前往皇

后區的遊艇賽船會，等著安倪斯開著得過獎的單桅帆船進港，在眾目睽睽下，對準姦夫的身體連開六槍，安倪斯的妻小也在場。安倪斯奄奄一息時，松頓也拿著手槍守在一旁，見安倪斯夫人衝來，出手攔阻她，喝斥：「敢輕舉妄動，妳也會有同樣的下場。」

紐約民眾立刻聯想起，一八九一年，松頓・珍金絲・海因斯曾因殺害老友卻獲判無罪。《華盛頓前鋒報》嚴斥通姦，認為世上「若無安倪斯之流，明天會更好」，反過來也回首當年，指稱松頓是「百年難得一見刑案誤判之獲益者」。松頓的母親，即是佛羅倫斯的大姑投書該報，懇求諒解，行文犀點：「請紐約善心人士暫且勿驟下定論……靜待真相大白。」她自稱連日來隱忍不發，還亮出祖宗八代壯聲勢，「據說莫比爾灣戰役，家父松頓・珍金絲少將擔任法拉格特將軍之幕僚長時，亦有同樣的精神。」投書最後，她舉例兒子關愛三歲女兒的行為來證明人品：「這份全心奉獻是他的一大特質，其兄松頓受其精神感召才支持他。悲劇上演至

一個多星期後，法蘭克・珍金絲也為捍衛家名，盡一份心力。現在報紙稱他今，吾兒被描摹成惡魔，其實不然，懇請諸君明鑑。」

是「本市醫師」，在這之前他在尼加拉大瀑布附近開耳鼻喉科診所。法蘭克聲明，依一己之見，彼得‧海因斯上尉是被妻子的行為逼得走投無路，松頓則是「喪心病狂」，成年之初「個性倔強執拗、心理不正常、頑固，時常不識好歹，藐視管教。」法蘭克在此也澄清一件事實：一八九一年因口角而釀成的命案中，導因是為女人爭風吃醋。這項聲明抹黑女方和松頓的人格，意在為外甥彼得脫罪，認定彼得和沒頭腦的嫩妻結婚是不智之舉。對佛羅倫斯而言，對任何明白她和法蘭克婚姻生活的人而言，這種聲明看似一支衝著她而來的暗箭。她也是少女新娘，私奔不是嘴上說說，更是付諸實際行動。

醜聞高潮迭起，佛羅倫斯必定深感欣慰，慶幸自己早已和這個仇恨女性的脫序家族斷絕關係。這幾位姻親的年齡和她非常接近，不難想像的是，她在十月中旬回衛克斯貝里探望父親時，父女一定討論到即將開庭的本案。入秋後，佛羅倫斯為尤特碧策劃節目單，希望再創佳績，必定也惦記著姻親受審一事。十一月，她又在華爾道夫籌辦一場音樂晨會，《紐約時報》認為是「不落俗套的節目」。十二月詹美森夫人辦年會，主辦人佛羅倫斯的努力再一次令委員會讚服。

84

無巧不成書，佛羅倫斯和松頓‧海因斯當時的大事兩度詭異撞期。尤特碧音樂會和開庭日同一天舉行。她籌備扮裝舞會，請作家奧力佛‧班布里吉前來朗讀新書《東方逸事》，分享他最近中國之行的見聞。耶誕節期間，佛羅倫斯返鄉時，自知已在紐約社交圈創下個人最佳成績。

隔月，松頓‧海因斯的所作所為被判定合乎法蘭克的描述。審判在法拉盛區開庭。翌年皇后區大橋竣工，法拉盛可直通曼哈頓。陪審團經二十二小時討論，決定依照俗稱的「不成文法」，在陰謀罪方面判他無罪。這條法律的正式名稱是「痴呆法」，被告可自稱家庭和個人榮譽受侵犯，一時失去理智，所以才犯法。身為兇手胞兒的松頓自稱同身受。無罪判決一出，引發庭內前所未見的激憤，大律師立刻嚴厲譴責。松頓父母在佛羅倫斯曾表演過鋼琴演奏的阿斯特酒店得知消息。松頓樂不可支之餘，誓言將以不成文法為主題，寫下一部嘔心瀝血的長篇小說。

三個月後，從電椅死裡逃生的他出席胞弟彼得的審判，在證人席上言行聳動，被法官申誡，甚至被逐出庭外。痴呆法救不了彼得‧海因斯上尉。將軍父親坐上證人席，試圖以戰場英雄的身份，自述一八九七年在西班牙戰場上以身擋子彈護兒，藉此討好陪審團。彼得被判定殺人有罪，被押進紐約知名苦牢興興（Sing Sing）監

獄。海因斯將軍苦心勸陪審團向州長請求特赦，兩年後彼得出獄了。申請離婚時，克勞蒂亞‧海因斯未提出異議，失去三個小孩的監護權，母子從此互不相見。

但那是後來的事。一九○九年初，佛羅倫斯從衛克斯貝里回紐約不久，十二名陪審員退席閉門討論松頓‧海因斯是否有罪。在同一天，佛羅倫斯遇到一件永生難忘的事。

第 5 章
·
聖克萊・貝菲爾夫人

一九〇九年一月十四日上午，佛羅倫斯·佛斯特·珍金絲來到華爾道夫大飯店，參加尤特碧的小型音樂會，從舞台瞧見觀眾席上一張臉，仍歷歷在目，她甚至記得當天穿什麼衣服。「我穿紫羅蘭絲絨袍，捧著鮮花，在臺上見到你的笑容，在心裡說，『哇，這男人笑得眞甜，我一輩子沒見過。』」當時的我有所不知，往後三十年，那抹笑容將常駐我心。」

笑容的主人是一名高瘦（六呎三吋）的英國男子，四肢修長，捲金髮偏紅，藍眼，骨瘦的臉窄而長，鼻樑挺直。他的姓名是聖克萊·貝菲爾。他最明顯的特徵是一對招風耳，卻招引來一名音痴，似乎諷刺。當年他三十三歲，比佛羅倫斯小七歲。

接下來三十五年，每逢一月十四日，聖克萊送花給佛羅倫斯，慶祝兩人相識。兩人當初一拍即合。聖克萊是專業演員，在百老匯外圍的尼克博克劇院演一齣小歌劇《首席女伶》（The Prima Donna）。（佛羅倫斯毫不遲疑馬上去捧場。）他氣質儒雅，嗓音雄渾嘹亮，操著一口漸淡的英國腔，談吐瀟灑，有見識，有教養，更懂得舊大陸的禮貌。除此之外，聖克萊·貝菲爾體內也流著佛羅倫斯從小就學會重視的貴族血統，雖然是庶出非嫡系也無所謂啦。

聖克萊‧貝菲爾的本名是約翰‧聖克萊，姓氏羅勃茲，外曾祖父曾任英國檢察總長，後任首席法官，以祖籍昆布連山村艾倫伯洛（Ellenborough）為名，獲封「艾倫伯洛男爵」的頭銜。一八四二年，男爵的公子愛德華更上層樓。愛德華口才鋒利，行政效率高人一等，和威靈頓公爵交好，受公爵延攬入閣，最後銜命派任印度總督，負責恢復當地秩序，奈何他力有未逮，兩年後被召回，受封艾倫伯洛伯爵一世，並獲頒巴斯爵士團最高級騎士勳章，擔任海軍部大臣。在迭創生涯高峰之際，聖克萊的外祖父愛德華的感情世界也不平靜。愛德華的元配於一八一九年因肺癆而早逝，第二任妻子的年紀小他許多，是美艷動人的簡因‧迪格彼，為他產下傳人，可惜生父不是他，而是她的堂表親。男嬰未滿兩歲夭折，伯爵夫人再搞婚外情，對象之一是奧地利外交官史瓦森伯格王子菲利克斯，幽會地點在他位於哈里街的官邸，被政治漫畫家揭發姦情。一八三○年，愛德華依議會法案訴請離婚，證人依序出席下議院舉證，《泰晤士報》則以五欄的篇幅報導，令他更加難堪。愛德華伯爵不想再婚了。一八四六年，從印度回英國不久，他和情婦生下三女，聖克萊的母親伊達是長女，誕生在貝爾格萊維亞區，在當地嫁給一位助理牧師，來自赤爾登罕的牛津校友。

聖克萊的父系和佛羅倫斯的英國祖先，有不少離奇的交集。如同佛羅倫斯，聖克萊也有一位祖先追隨「征服者威廉」來到英國，另有一位祖先與獅心王理察也有往來。他有另一條血脈回溯至「諸島聖克萊」世家（Saint-Clairs of the Isles），也就是奧克尼歷代王侯。氣派的「聖克萊」之名由此而來。在日常事務方面，他的曾祖父是廣獲推崇的冶金家，有助於鐵礦業進步。

聖克萊的父親是喬治・貝菲爾・羅勃茲牧師，承襲了父親的音樂資質。樂壇經理人理察・杜伊里・卡特曾為「吉伯特與蘇利文」的作品開創薩沃伊劇院，曾聽見喬治在赤爾登罕指揮《皮納福號軍艦》（HMS Pinafore），驚為天人，惟恐自己的巡迴演出相形見絀，從此不准喬治再指揮小歌劇。喬治樂於拿這件往事自我吹噓。

喬治是盡職的教會高官，成為英國教會聯盟的會員，踴躍參與會務。該會支持英國天主教會神職人員，會史由他主筆。一九〇二年的《優秀教會人士暨各期教會事務》一書中，喬治曾接受訪問。聖克萊後來在記者聽得見的範圍內自誇父親在宗教界的豐功，所以父親才被紐西蘭報紙描述為「英國神學家，以儀式論戰著稱。」

喬治為人親善慈祥，一九〇〇年曾在教堂為一對年輕男女結婚，與妻合贈兩個銀花瓶，並附上一首十四行詩，個性的風韻得以留存至今。

夏日輝煌燦爛之時

含羞玫瑰花苞一支

忍冬花香撲鼻

勿忘陰溝味縈繞之吾輩

勿忘遠古污井

謹記其異香繚繞。

一八七五年，喬治在戴文郡的漁村擔任助理牧師時，排行老三的約翰‧聖克萊出生於八月二日。之後，舉家遷居福克斯頓。當時在英國海邊，一艘德國戰艦遭友船誤撞而沉沒，艦上兩百五十二名士官兵幾乎全數罹難，喬治奉命埋葬他們，以德文舉行儀式，贏得德皇威廉一世的感激。一八七九年，喬治獲任艾默斯東哈德衛克村的教區牧師，該村在赤爾登罕近郊，全家因此得以重返格洛斯特郡。喬治在此佈道四十餘年。

儘管聖克萊家族有貴族血統，艾倫伯洛伯爵於一八七一年去世後，僅留下將近六萬英鎊的財產，能分給子女的數目不多。父親雖受過牛津教育，羅勃茲家的

小孩卻沒有唸大學的命。長子艾列斯十二歲就隨商船出海，十年後回來，抑鬱不振，無所事事一整年，改信天主教，成家。小聖克萊決心前進大英帝國最偏遠的邊疆，開創發展。在紐西蘭，他什麼都嘗試，曾做過水手、酪農、新聞工作者、買賣馬匹，並先後在金礦和牲口船上找到工作，也在紐西蘭政府的測量部上班過。他可能也曾自願從軍，擔任步兵。到了一八九八年，二十三歲的他轉戰劇場界，加入一支綜藝劇團，隨團巡迴表演，團長是一位名叫契瓦里爾大師（Master Chevalier）的人。《奧克蘭星報》描述英國人聖克萊：「嗓音不俗，男中音文雅纖巧。」和他同臺演出的是歐莉芙・梅・史鐸克斯小姐，是來自奧克蘭年僅十三歲的天才童星，十歲起就開始唱歌、朗誦、彈鋼琴。她擁有專屬的喜劇團，牽團巡迴剛結束演出。

為了增添明星架勢，他引用父親為人所知的次名貝菲爾為姓，保留自己的原名，踏上一段曲折的學徒旅程。後來聖克萊似乎認定，在澳洲機會比較多，發展巡迴表演的空間比較廣。在一九〇〇年尾，在雪梨的女王劇場，他首度以演員身份登臺，劇名是《亨利五世》，飾演湯瑪斯・葛雷爵士，臺詞僅有十二句。聖克萊進入劇場界的同時，團長喬治・瑞格諾（George Rignold）已斷續扮演亨利五世長達二十五年，即將退休。瑞格諾詮釋的莎劇精闢，後來伊迪絲・華頓著書《純真年

代》，場景雖然設在一八七○年代紐約，但藝人就是以瑞格諾為範例。這場戲是他搭船回英國前的告別作。

結束後，聖克萊加入一組愛爾蘭籍的流浪劇團，該團號稱「皇家劇團」，跟女王八竿子打不到關係。為強調娛樂型態的定位，該團的招牌劇取名為《愛爾蘭人》，性質屬於滑稽劇，巡迴澳洲新南威爾斯，搭配另兩場胡鬧喜劇演出。劇團經理人打廣告，宣稱本團人才濟濟，擁有「重金聘請精挑細選的上乘演員⋯⋯」下列男女演員之大名足以保證演技品質。」在這階段，聖克萊是無名小卒，但即使是扮演小角色，他仍受劇評青睞：他的演技「無疑精湛」、「的確優異」、「生動逼真」。在《復仇在望》一劇中，劇評人寫道，聖克萊‧貝菲爾先生「飾演第二號壞人⋯⋯劇力強大。」同年夏天，他的署名被收入一本散文、插畫、故事的合集——《韓斯洛年集》。該書獲得《雪梨前鋒晨報》推崇為「全方位道地澳洲風味」，其實作者包括一名哈羅公學的助理牧師、伯爵公子、前印度總督的外孫。

一九○○年終，聖克萊‧貝菲爾加入霍特瑞喜劇團，靠的是家族人情。原來，團長威廉‧霍特瑞（以及名聲較響亮的胞弟查爾斯）是喬治‧羅勃茲牧師長達二十年的老友。他取得倫敦當紅劇《火星人登陸》的演出權，也獲准演出滑稽劇《張三

李四》（Tom, Dick and Harry）和情色喜劇《奧斯登淑女》以及兩齣暖場用的單幕短劇。聖克萊在這幾齣全參一腳（「聖克萊・貝菲爾先生僅飾演如爛醉律師助理之小角，演技照樣稱職。」）。他也擔任助理舞台監督。翌年，從塔斯馬尼亞到伯斯都有他的足跡。他見識到不少澳洲風情，澳洲人也常見到他。精瘦年輕的他結著薄領巾，全身四分之三的照片登上墨爾本雜誌《潘趣》。劇團渡海至紐西蘭，北從奧克蘭，南至可遙望南極洲陸地的因佛卡吉爾，巡迴公演。在當時，極地探險家羅伯特・法肯・史考特和厄尼斯特・薛克頓正在南極洲探險。聖克萊在紐西蘭九個月期間，以日記寫下他對排演、表演、劇場等等的感想，也記載天氣和大自然的壯麗。在旺格努伊鎮，該劇團與當地板球隊對壘，兩隊共二十二名球員，僅姓氏見報，全名呈現的人只有他一個，因為校對員誤以為聖克萊・貝菲爾是複姓。劇團離開旺格努伊前一天，他致函《旺格努伊記事報》，感謝當地體育學校出借設施，也謝謝親切的健身教練。「就我所見，」他寫道，「本鎮學童擁有長足躍進之絕佳良機。」聖克萊為人禮貌到家，熱愛健身，從此終生熱衷於游泳。

到此階段，他已打開知名度，愈來愈多報社追蹤他的動態。一九○二年十月，《潘趣》雜誌「綠室閒言」專欄報導，他即將加入一個以詹妮・沃道夫為首的美國劇團。他宣佈先至馬尼拉，隨後「打算經由美國前往倫敦」。聖克萊耽擱一段日子

才到倫敦，隨後再拖六個月才入團。這段空檔他來到紐約，加入一個大劇團，演出十五世紀道德劇《凡人》（Everyman）。在紐西蘭，他走過無數偏遠小鎮，如班迪戈、巴拉惹特、卡古里、北帕墨斯頓，如今置身嘈雜紊亂的紐約，身心震盪劇烈，他仍躍躍欲試。《凡人》的起點是英國，由倫敦伊莉莎白女王學會主導，在四間劇院上演七十五場，酬勞足以爲他在紐約奠定基礎，暫時不用爲失業煩惱。

在美國的第一份工作期間，聖克萊有幸打通幾條人脈，總監是班‧葛利特，是演員兼經理人，常巡迴英國上演經典劇，如今想打進美國市場（是第一位率領英國專業演員巡迴美國校園的製作人）。葛利特的美國合夥人是響噹噹的製作人查爾斯‧富洛曼（Charles Frohman），不久前才以《彼得潘》轟動倫敦。富洛曼常搭大西洋輪船往返英美，不幸在一九一五年隨路西塔尼亞號葬身大海。

但在那之前，聖克萊的確加入了詹妮‧沃道夫爲首的劇團。詹妮‧沃道夫是個活力無限的年輕演員，是艾妲‧道─科律爾夫人的女弟子兼合夥人，兩人常一同巡迴演出，這時已周遊列國四年，離開美國，前往日本、印度、中國、澳洲。夏威夷出刊的《太平洋商業廣告報》報導，聖克萊在喜劇《向上》中「極具娛樂性」。

拿破侖時代的通俗劇《皇家離婚》以妮爾‧葛溫和將軍的故事爲主軸，聖克萊飾演

好色伯爵勒夫雷斯。然而，大部份的好戲發生在後台，劇團層峰的心結鬧上檯面。巡迴到檀香山，由於四年旅程遙遠，旅費超支，詹妮·沃道夫見劇團賠錢不甘心而惱火。她告訴《夏威夷星報》：「在東方的四年光陰是白費了」，並歸咎夫人。夫人回應說，詹妮·沃道夫「在美國無法吸引觀眾，是賠錢的『掃把星』」。據傳，部份演員領不到酬勞，受困檀香山，聖克萊卻能溜出國，兩個月後赫然讀到新聞：詹妮·沃道夫肺炎病重，已在家鄉匹茲堡不治。夫人表示，「長年合作愉快，如今陰陽兩隔，至感哀傷。」但夫人也澄清，詹妮·沃道夫劇團解散時，「所有團員皆獲全額酬勞，旅費亦有補助。」兩三星期後，詹妮·沃道夫劇團解散時，有報導指出「喜劇紅星仍健在紐約」。對聖克萊而言，一開始和女經理合作就碰到烏龍鬧劇，只能自認倒楣。

回紐約後，他頂著英國風格的招牌，能依附較爲牢靠的僱主。在《威尼斯商人》中，葛利特讓聖克萊飾演主角夏洛克的逆僕朗斯洛特·高波，也讓聖克萊在《皆大歡喜》裡扮演失戀牧羊人科林，兩個角色都亮眼吸睛。可惜在一九〇四年夏天，英國召喚他，他搭船回故鄉，探望睽違至少八年的家人。他出國期間發生了不少事。胞兄艾列斯頂下一家教堂傢具店，收入不如預期，宣佈破產。根據一九〇一年人口普查，他住在德比郊外，自述是馬車油漆工。不到一年後，他罹患肺炎病

逝，留下懷孕的妻子和三個不滿五歲的小孩。

聖克萊在英國住了兩年，工作時有時無。那時代沒有演藝經紀人，演員藉劇場期刊《年代報》，公告個人動向。聖克萊每週刊登一則小廣告，宣佈工作狀況。他有無工作的時日參半。一九〇五年耶誕節，他回家鄉赤爾登罕，藉《格洛斯特郡紀事報》公告自由身：「活躍於業餘劇場。聖克萊·貝菲爾先生指導、演戲、朗誦，近日曾參與倫敦寇特戲院、倫敦沙福茲里戲院、班·葛利特劇團。待遇面商。」

他給的地址是位於科芬園的演員協會。他找到的工作中，聲望最高的是在薩沃伊劇院公演的一齣新戲，以十七世紀藐視教會的宮廷交際花妮儂為題，女主角由莉·艾許維爾擔綱。莉·艾許維爾年輕有為，剛開始涉足劇場管理。她和美國帥哥勞柏特·泰波爾私通，情夫不久因胸膜炎猝死，自己和丈夫辦離婚，拖了很久。聖克萊再一次被納入女老闆的羽翼下。她將這齣戲移到紐約上演，但聖克萊並未隨團出國，在《年代報》上宣佈他已和紐約麥迪遜廣場劇團有約。他再與老東家威廉·霍特瑞合作。霍特瑞有意把倫敦熱門喜劇《衛瑟畢先生鬧雙胞》搬上澳洲，想找幾個具有說服力的英國演員上臺。該劇本的作者是聖約翰·漢肯，是愛德華國王時代的小牌劇作家，三年後溺斃（蕭伯納視他的自殺為「民眾的損失」）。

一九〇七年初，聖克萊再度與葛利特「輪演」劇團巡迴演出，同臺演員有希碧兒‧索恩岱克和席尼‧葛林斯崔，兩人二十多歲。佛羅倫斯此時在紐約定居多時，極可能見過他，但他又離開紐約，這次隨蕭伯納劇作《華倫夫人的職業》巡迴演出，廣告自稱是「當今最為人津津樂道之劇！」一九〇五年，該劇在紐約首演時，劇場遭警方突襲，演員和團員被捕，依據的法源是「涉及買賣散佈色情讀物」。以行娼道德觀為主題的《華》劇首演之夜就被查禁，兩年後打贏官司才捲土重來，為保險起見，邀請紐約神職人員出席鑒賞（三百餘人參加）。在巡迴演出陣容裡，聖克萊結著父親上班的模樣，打扮成父親上班的模樣。他隨團前進美國邊疆：奧馬哈、北達科他州、猶他州、華盛頓州。聯合供稿社發表嗤之以鼻的劇評「本劇直率探討一種嚴重的社會問題，在歐洲有，但在美國沒有。」劇評接著稱讚，「聖克萊‧貝菲爾將偽善詮釋得頗有看頭。」

到了一九〇九年結識佛羅倫斯時，他已在劇場打滾十年，周遊英語系國家數萬英哩，見自己與當代巨星一同在海報上掛名。劇團由女老闆當家的概念在當時尚算新穎，他卻已有過不少親身經歷。《首席女伶》可說是他參與過最商業化的舞台劇，長程漂洋過海後，他希望找一份比較安定的工作。他的前景樂觀。譜曲者維克特‧赫柏和作詞者亨利‧布拉盛先前與威尼斯混血女高音巨星芙莉慈‧雪夫合作

過，三年前在同一劇院以《女帽店小姐》（Mlle Modiste）一炮而紅。她飾演一個渴望唱歌劇的帽店女店員。《女帽店小姐》共演出兩百場，三度重返舞台。當時紐約輕歌劇界的當家女花旦莉莉安‧羅江河日下，年過四十的她歌喉一年不如一年，芙莉慈順勢接班，週薪喊到一千美元的天文數字。她的前夫是德國陸軍男爵，該劇上演才兩星期，她和約翰‧法克斯二世結婚。法克斯是年度暢銷書《寂寞松步道》的作者。

《首席女伶》在一九○八年十一月最後一天落幕，《紐約時報》讚不絕口，稱讚是「份外宜人的娛樂」，更表示，「紐約即將展臂歡迎《首席女伶》，久久不願放手……勢必與《女帽店小姐》在續航力上一較高下。」可惜，《首席女伶》的劇本寫得枯燥，故事是兩名軍官爭奪巴黎歌劇名伶芳心的過程，儘管芙莉慈長裙短裙頻頻換，帽子也令人目不暇接，丰姿再嬌媚也救不起票房。曾在檀香山飾演法國將軍的聖克萊於本劇飾演法國上校。公演期間，女主角芙莉慈喉痛。

《首席女伶》在百老匯演出最後兩星期，聖克萊去參加尤特碧的聚會，認識了該社的音樂主席。當晚，他大概禁不住她的邀約，欣賞了河濱大道上的宴會表演，會後再度見到她。當時的聖克萊心靈空虛，手頭緊，住在西二十三街的寒酸寄膳宿

舍，過幾條街即可到劇院。

他和她是理想的一對。兩人邂逅過程經她描述，可知彼此芳心暗許。佛羅倫斯愛上這位以笑顏仰慕她的男子，自認台風自然的她，可想而知這也是自我感覺良好無誤。少女時期，她和一個年紀大她一倍的男人私奔，釀成人生巨災。如今，四十歲的她轉移陣地，另創新身份，不會再重蹈覆轍上演戀父悲劇。眼前這位英國人比她年輕，個性更溫和，可望對她百依百順，不批判她，只願陪伴她左右，甘心扮演陪襯角色。這種從屬的角色也適合他。劇團生活將聖克萊磨練得身段柔軟，容易配合，方便他在女經理指揮的領域中生存。有人說，他被佛羅倫斯救出赤貧的生活，容易

其實不對。兩人這段情路延續了三十五年，建立在感情的基石上。況且，當時的佛羅倫斯尚未致富。事後證明，這對佳偶的戀情以品味和性情為根基，雙方情投意合。

兩人多快進展到男歡女愛的關係，不得而知，只知後來開始暱稱對方「小白」（Brownie），但她有時也在信上另換一個署名「小棕」。一九〇九年，佛羅倫斯從聖路易斯旅館退房，聖克萊也脫離寄膳宿舍，兩人搬進聯合廣場區的美利堅大飯店。可想而知，兩人同居之初，佛羅倫斯不得不告知禿髮的原因，進而吐露身染

梅毒一事。當時梅毒無藥可醫（梅毒藥直到佛羅倫斯去世前一年才問世），仍屬於禁忌惡疾。即使上一段婚姻早在二十多年前結束，能潛伏數十年不消的梅毒病菌仍令她掛心。翌年，市面上出現一種名叫薩瓦森（Salvarsan）的砷化合物藥粉，能特別針對梅毒提供化療，但藥粉必需以蒸餾水溶解後注射，投藥麻煩，副作用令病患不適，更可能危及性命。一九一二年，藥粉經改良，安全性提高，成為標準療法，直到青黴素問世才被取代。在梅毒陰影下，兩人是否曾享受魚水之歡，後世不得而知。

聖克萊簽約隨團至西岸華盛頓州演出《首席女伶》。翌年，他決定不跟團，倖免於災難頻傳的一場鬧劇：女主角罹患扁桃腺炎，在底特律臺上嘔吐，候補演員大獲好評，氣得她一走了之，臨走前縱火燒掉她在匹茲堡的化妝室。

在此同時，佛羅倫斯重新投入尤特碧的職務。一九〇九年二月，她參與在廣場大飯店舉辦的一系列人體畫會和舞會，也在伴奏下朗讀《愛之悔》。她確切的角色—聲樂或鋼琴演奏—已不可考。《衛克斯貝里時報》以「您認識的人士」專欄留意她的動態，描述她是「安特菲俱樂部」的音樂主席。該報校對員粗心，出現這種筆誤並非不尋常。

佛羅倫斯無法全心關照社務。同年三月，她回家鄉探親，因為父親又病倒了。（當地報紙指稱見到「珍金絲夫人與女兒佛羅倫斯」到府上禮貌性拜訪，再度誤報。）她回老家的那星期，尤特碧的節目另由他人安排。四月，父母前往佛羅里達州和古巴養病，佛羅倫斯並未陪同，可能因為她不喜歡同行的人之一，或者這時涉入紐約社務太深，已無法離開太久。同月某一星期日，亞戈斯丁・史崔克蘭夫人和莉莉安・喬治小姐將在四天後藉麥迪遜街的唐卡洛斯飯店，以茶會招待佛羅倫斯・佛斯特・珍金絲夫人。波西米亞式的人生，已是好久以前的事了。

佛羅倫斯在紐約期間，聖克萊有一趟重要的旅程。五月下旬，彼得・海因斯被判刑不久，聖克萊搭上汽輪回英國，六月一日在格拉斯哥靠港。自從他上次返鄉至今，家族裡又有兩人過世，一是姑媽，一是外婆，也就是艾倫伯洛伯爵的情婦。等著他來的未婚妻和佛羅倫斯一樣，但也前去西索塞克斯郡的阿藍得，因為他有婚約待他取消。羅瑟琳・崔沃斯比聖克萊大兩歲，父親是退伍陸軍少校兼文藝人士，父女仍同居一個屋簷下。她曾發表過詩作和劇作，在等候聖克萊從美國回來之際，成為最早書寫芬蘭冬季遊記的英國人之一。她在幾個月前才回到英國。

重獲自由身的聖克萊匆匆返回紐約。八月十六日，他和佛羅倫斯依普通法結婚，儀式不對外公開，幾乎和佛羅倫斯一八八三年的第一場婚禮同樣隱密。這次婚禮在范德比爾特大飯店舉行，見證人有四個，身份不公開，據推測當時年事已高，因為佛羅倫斯死後，一九四五年聖克萊想舉證婚姻關係時，已傳喚不到證人。婚禮中，雙方交換戒指，聖克萊為她套上他外婆的戒指，也許是在他返鄉期間得到的遺贈物。佛羅倫斯為他的左手無名指套上的金戒指鑲著一顆藍色青金石──她稱之為纏戀之戒。

兩人的這場婚姻無法律文獻可考。聖克萊後來表示，「這整件事當中，我最大的敵人是她的第一場婚姻。她和法蘭克·珍金絲的婚姻生活非常不美滿。她說如果她再嫁，也只能依普通法結婚。她對婚姻這事非常迷信。」同樣可能的是，她以這迷信為障眼法，遮掩前一場婚姻仍具法律效力的事實，現在想嫁聖克萊·貝菲爾也於法無據。

依照普通法結婚後未久，《紐約時報》披露，「英國籍年輕配角演員」聖克萊·貝菲爾即將演出《負債者》。該劇其實是改編自狄更斯的半自傳《小杜麗》，

從德語回英文，大致改編爲喜劇。聖克萊飾演馬歇爾希監獄的獄卒奇渥利先生，該監獄關的是債務人，但在現實生活中，他自己是負債者。

進入排演階段，《衛克斯貝里紀錄報》好消息：「Ｃ・Ｄ・佛斯特先生之友若得知他正康復中，必定感到欣慰。」擔心三長兩短的新婚貝菲爾夫妻兼程趕回家。

第 6 章

·

遺產繼承人

「那天上午我陪伴父親，中午獨自去看牙醫，午後又和父親聚在一起。」至少就文獻資料來看，這位以獨特歌喉傳世的女子，頭四十年不吭聲，直到一九○九年十二月十一日，佛羅倫斯·佛斯特·珍金絲才以證人身份，出席衛克斯貝里孤兒法庭發言，第一句話表達無私照顧父親的女兒心，只為了看牙醫而暫離崗位。父親才過世兩個多月，佛羅倫斯就出庭，到底為了什麼事？

查爾斯·杜倫斯·佛斯特年初罹患腎臟病，手術後病情不見起色，遠遊古巴和佛羅里達州無助病情，最後去賓州丘陵區呼吸新鮮空氣也回天乏術，在家中渡過最後三星期，女兒在他去世前兩週回家探病。他死於九月二十九日星期三，享年七十二歲。翌日，一位出庭律師提議默哀一分鐘，以追思盧澤恩郡律師協會這位貴紳。法庭若能預知即將發生的事，當時大概不會為他默哀。

十月一日，喪禮在聖司提反教堂舉行，遺體隨後下葬在衛克斯貝里郊外的荷倫巴克墓園的家族陵墓，和母親、幼女、同母異父的姐姐會合。那天，死者家屬哀慟不已。佛斯特夫人傷心到不確定能否出席喪禮。佛羅倫斯在樓上哭得喘不過氣，因為她認定父親遺囑裡沒有她的份。佛斯特留下鉅額資產、房地產、壽險，分不到遺產實在可惜。那天晚上，她去友人布萊克小姐家過夜。

十月二日，至少十人擠進佛斯特家隔壁的事務所，準備打開保險櫃，取出最終遺囑。當時遺孀在場，死者律師約翰‧麥葛倫也在。他同時是佛斯特的合夥人和老朋友。佛羅倫斯不在，但佛斯特同母異父哥哥的後代有八人到場，滿懷希望。麥葛倫打開保險櫃外門，不料發現內層的鑰匙不翼而飛，因此找來兩位鎖匠，鑿開裡門，但原本放著遺囑的架子卻只有空氣，隔天繼續搜查仍無所獲。

麥葛倫不是唯一感到錯愕的人。不久後，《費城詢問報》報導，除非遺囑重見天日，否則慈善機構將坐失五萬美元捐款。麥葛倫表示，他保留了佛斯特最後幾次擬定遺囑的細節，問題可望盡快解決。盧澤恩郡遺囑檢驗法院副書記員是彼得‧J‧瑪科密克，麥葛倫律師將遺囑的細節整理成正式備忘錄，呈遞給副書記員，裡面包括一份他一九○三年擬定的遺囑，是從一八九八年的遺囑抄寫過來，交代幾件債務清償事宜，也交代幾份紀念性質的小額遺贈，例如捐贈一千美元為佛羅倫斯的胞妹莉莉安在聖司提反聖公會教堂設立一面紀念窗。遺產大部份留給遺孀和女兒，也將可觀的權力移交母女之手。佛斯特交代，投資將維持不變，除非有迫切需要時，「方可由吾妻與女兒或其未亡人書面應允」。佛斯特在衛克斯貝里市內和周邊地區的房地產眾多，房產或土地的出售也需獲得母女允許。有些投資足以提供母

女倆終生有個「合適穩當的家園」，母女可同住也可分住，住衛克斯貝里或住外地皆可。這份遺囑最初在佛羅倫斯三十歲時擬定，然後在她三十五歲那年抄寫成另一份，有鑒於她可能生兒育女，所以增列條款。唯一牽涉到母系布佛德家族的條款並無具名，明定唯有當妻女雙亡且無子嗣時，布佛德家族才可分產，遺產的四分之三將「賦予尚健在之最近親屬，讓同母異父之親戚得以與同等級直系血親均分。」麥葛倫分到佛斯特的法律圖書室和事務所家具。

然而，麥葛倫呈遞的文件不只這份。他的備忘錄包括一份佛斯特於一九〇九年一月三十日親手增列的附件，見證人是南法蘭克林街西摩爾蘭俱樂部的兩名會員。附件從遺產裡分出幾份小額遺贈款，留給「病重時待我至為親切之人士」，包括兩名護士，也留給一位名叫梅·史密斯小姐的人一千美元。附件也首度提到遺贈威廉·布佛德。威廉是佛斯特同母異父哥哥的長孫，經營家族農場多年─附件中土地總計共三百二十一英畝，他的地位是佃農。依附件，威廉分得農場土地終生擁有權，每年需繳三百美元給佛斯特的遺孀和女兒。如果威廉有子女，這兩座農場可傳給後代，如果沒有，農場將捐給衛克斯貝里聯合慈善中心。附件另有但書，威廉或聯合慈善中心每年必須付三百美元給佛羅倫斯母女至兩人離世為止。

這兩份文件都從保險櫃不翼而飛。佛斯特死後幾天，保險櫃再仔細搜索一次，又發現另一份文件，只不過並不是放在律師擺的原位，只有單張紙，註明是第二附件。後來爭議最大的就是這一份。

九月十六日，麥葛倫出庭表示，佛斯特把事務所保險櫃鑰匙交給他，裡面有一九〇三年立的遺囑和一月三十日附件，並交待他檢查這些文件，以確認佛斯特親手擬定的附件是否合乎法規。隔天，佛斯特請麥葛倫追加一份附件，並且於九月二十一日簽署，額外的證人只有佛斯特的男護士。

在第二附件中，除了妻女之外，佛斯特也將大批遺產贈予三名受益人：五千美元給懷俄明州宗族歷史學會、一萬美元給聖司提反教堂、兩萬美元託付給威廉·布佛德，由他分給佛斯特同母異父親戚的後代，在佛斯特去世日後五年發放。由威廉·布佛德分到的這筆數字可見，布佛德家族人丁興旺。佛斯特的同母異父手足有三個，一姐一兄已在十幾年前過世，姐姐無子女，另一兄則離家西行失聯。但約翰·雅各·布佛德有三個長大成人的小孩，子孫繁多，使得有意爭產的人數激增。

第一次聽審時，遺孀與律師之間的嫌隙曝露無遺。在佛斯特病危之際，家中

瀰漫一股疑神疑鬼的緊繃氣氛。佛斯特夫人經常要求麥葛倫律師出示遺囑。爲安全起見，他帶走保險櫃鑰匙。夫人請律師約翰·Ｍ·賈曼出庭表示，夫人母女是「自然而合法的遺產繼承人」，而麥葛倫和遺囑之間存在「利害關係」，因此備忘錄不足採信。賈曼咄咄逼人問了麥葛倫兩小時。這兩位盧澤恩郡律師的出庭經驗豐富，但在兩人交叉質問的煙硝味中，雙方火氣攻心。賈曼的盤算是針對麥葛倫呈遞的備忘錄提出質疑，然後在遺囑失竊的情況下，宣佈死者未留遺囑，如此對佛羅倫斯較爲有利。當麥葛倫解釋一九〇三年立遺囑時的客觀環境：佛斯特家前往加州旅行，佛斯特病倒之後，以一八九八年的遺囑爲基礎，另立遺囑。賈曼立刻反駁，佛斯特同母異父姐姐奧莉芙五年前過世，已葬在家族陵墓裡，遺囑裡爲何提到她，啓人疑竇。檢察官會同郡警前往家族陵墓，向法庭回報說，奧莉芙確實死於一八九八年。

到了十月九日，《衛克斯貝里時報》出現「如今人盡皆知的佛斯特遺囑」字眼，新聞最遠傳到了維吉尼亞州，由弗列克斯堡《自由撰稿人報》報導，佛斯特身後留下一妻一女，女兒是「費城法蘭克·松頓·珍金絲之妻」。該報錯估遺產約一百五十萬美元，高得離譜。爭產風波鬧到這裡，是因爲珍金絲家族根在維吉尼亞州，而家族後代之一得有繼承的希望。

直到十二月第二個禮拜，所有相關人士才重返法庭參與聽審，以判定備忘錄內

容是否成立。威廉‧布佛德曾聲請庭上檢驗遺囑和附件，之後在十二月十日，佛斯特夫人退出爭產行列，宣佈說無論結果如何，她將自力更生。

同日，佛羅倫斯請法庭記錄，父親簽署第二附件時已喪失心智。她也危言指稱，麥葛倫和威廉等人串謀，趁佛斯特心智渙散、不知行為後果，取得簽名。

法院接著檢證這種說法是否屬實。首先被訊問的是遺孀。佛斯特夫人採取的立場是，她完全不知未完成遺囑的存在，在夫婿過世前幾天，勸麥葛倫出示內容未果，麥葛倫也不肯告知遺囑的所在地。她說，「每次他生病，他會立遺囑，不過病一痊癒，他會把遺囑銷毀。」她問丈夫遺囑的事時，丈夫回應，「所有遺囑都被我銷毀了，我不想留任何遺囑。」她自稱無法開保險櫃。她承認，丈夫在世時，她的確曾向麥葛倫討鑰匙，但律師不肯合作，甚至騙得她團團轉，最後才供稱，唯有佛斯特准許，他才可交出鑰匙。

賈曼以友善的口吻訊問完夫人之後，接著由代表布佛德家的律師韋頓進行交叉訊問。曾任法官的韋頓盛氣凌人，希望揪出夫人偷遺囑的動機，意圖逼她坦承夫妻感情「不融洽」。韋頓聽說，夫人拒絕為病榻上的佛斯特添被子。她斥之為「和護

士之間的誤解」。

「他生病期間，妳讀《聖經》給他聽，他叫妳不要再讀了，妳是不是堅持讀下去？」韋頓問。

「沒這回事，律師，」她回答。「他叫我讀《聖經》給他聽，從中獲得心安。」

「他難道沒有抗議嗎？」妳女兒佛羅倫斯難道沒有伸手搶《聖經》，結果《聖經》被搶破了，不是嗎？」佛斯特夫人回答時閃爍其辭。

輪到佛羅倫斯被韋頓訊問時，她比母親對遺囑或附件的所知更少，從未見到這方面的文件，更不知這些文件在父親手裡。有關事務所保險櫃的事情她一概不知道，更否認拿走或銷毀任何文件，何況開櫃時她並不在場。律師問她是否曾與母親爭吵，父親是否不得不「屢次介入母女之間」。佛羅倫斯否認，只不過她坦承，父母的確有過幾次「口角」，她也確實試圖阻止母親朗讀《聖經》給父親聽，把《聖經》搶走。

佛斯特家人因爭吵而毀損《聖經》，有礙形象，律師賈曼為反制這種效果，

現在意圖證明佛斯特簽署第二附件時絕不可能心智正常，也想證明威廉和麥葛倫串謀，意在迫使佛斯特留下兩萬美元給布佛德家族。如佛羅倫斯說明，佛斯特斷氣當天，她整日隨侍在床邊，只在中午去看牙醫。她作證表示，父親當時昏迷，麥葛倫大搖大擺進來「高聲喧譁」，他照樣不醒。她說，麥葛倫當時「好像在對陪審團演講」。她告訴法庭，當天可見父親已無足夠心智簽署法律文件。她表示，在九月二十一日，也就是第二附件的簽署日，她是否見到父親簽支票。她回答，「那天早上他試過，可惜還是沒辦法。」律師反駁說，他當天簽的幾張支票在銀行兌現了，她聽後回應，「我不曉得這回事。」（母親證實，藥房有個女人過來討債時，她扶丈夫起來，遞筆給他簽名，「他最多只能這樣而已。」她接著說，臨終那幾天，他「昏沉沉的，彷彿受制於強效藥物。」）

陸續有幾名證人佐證母女的說詞。一名想和佛斯特做生意的男子發現他神智不清。另一名生意人來到病榻前，他認不出對方。喪禮後，佛羅倫斯曾去布萊克小姐家暫住。布萊克小姐曾在九月十七日探病，發現他神智「矇矓」。附件的簽署時刻也有爭議：麥葛倫堅稱是在上午十到十一點，另一證人認為是在正午（佛羅倫斯去看牙醫期間）。

梅‧史密斯小姐接受訊問，當庭抖出和佛羅倫斯相關的最後一件家醜。五十歲的史密斯終身未嫁，信仰極虔誠，遺囑第一附件分給她一千美元。她最近一次和佛斯特遊覽大西洋城，被賈曼律師嚴詞訊問兩人的關係。

「妳和佛斯特先生是非常要好的朋友嗎？」

「是的，律師，我們曾經是。」

「妳曾多次和他出遊嗎？」

「是的，不過我的旅費自付，而且佛斯特夫人也同行。」

「妳是否曾想和佛斯特先生同遊大西洋城，不想讓佛斯特夫人一起去？」

史密斯小姐激烈否認這項指責。

「妳親吻佛斯特先生，不是被珍金絲夫人發現了嗎？」

「一派胡言！」

「珍金絲夫人不願陪父母去古巴，全是因為妳跟著去嗎？」

「那我就不知道了。」

「在大西洋城，她不肯和父母親同桌，也是因為有妳在？」

「我不知道。」

114

「疑似遺囑的文件裡留給史密斯小姐一千美元，那人是不是妳？」

「可能是我。」

佛羅倫斯似乎深諳在家鄉樹敵之道。賈曼律師再訊問一名證人：麥葛倫「是否曾對珍金絲夫人說，要她走著瞧，以免她被逼得在他面前『學狗爬』。」律師提出抗議，法官判定證詞有效。

直指威廉和麥葛倫共謀的其他跡象包括威廉常去事務所找麥葛倫。威廉夫婦和麥葛倫等人也被傳喚作證，表示絕無共謀，佛斯特簽署第二附件時，有視事之能力。

衛克斯貝里各報刊詳細報導全案。賈曼律師最後總結時驚爆，他認為，疑似遺囑裡所列的受益人是「刑事犯、罪人、盜賊、烏鴉、貪婪漢、兀鷹、敗類、嗜食者、奪財者、貪財人、陰謀者、流氓、傻瓜、愚昧粗心的律師、小人、思想險惡者。」他滔滔不絕講了將近兩小時。《衛克斯貝里先鋒時報》（Times-Leader）報導，賈曼「有時充滿懷恨在心的態度」。

花了六個月，遺囑檢驗法院副書記員終於有定論了。在他宣判的前一週，賓州發生工業巨災，各報爭相報導，爭產官司相形失色。當時，位於西科普雷的砂石場

發生爆炸，八人喪生，離佛羅倫斯的母校摩拉維亞僅有幾英哩。喪生的工頭留下十名子女，其他死者全是外勞。

各界普遍認為，既然所有證據都被檢證過了，法院應能做出判決。一九一○年六月十日，副書記員在判決書上表示，「本案諸多疑點混淆不清，涉及遺贈慈善機構之重金，也涉及父親對獨生女之部份解除繼承。」失蹤遺囑的唯一在世證人也是受遺贈人兼唯一監管人，更令副書記員困惑。長篇含糊其辭的最後，他自認無法判決哪一方的說詞較可信：提議檢驗遺囑的一方主張一九○三年版的遺囑和兩份附件有效，反方則主張佛斯特死後未留遺囑。案子只好移交他人判決——全案改由陪審團審議。威廉・布佛德 V.S. 佛羅倫斯・珍金絲案將於十月開庭。

大律師生前有頭有臉，身後怎會留下一團亂的爛攤子？遺孀說他生前不願留遺囑，似乎顯示他內心煩惱：他自覺有責任照顧母親和前夫的後代，而他繼承父親農場後轉租給親戚，他或許也滿懷愧疚。然而，他自己也有妻女等著他關照。加州之行生病後，他擬定遺囑，保證妻女日後衣食無憂。五年後，他又生病，擬好第一附件，規定照顧他的人分得小額遺贈。女兒已年逾四十，他不再指望女兒為他添孫，因此必須為土地預作安排，在她死後把土地遺贈給威廉・布佛德。為表示他並未完

全剝奪妻女應得的農場權益，他添加但書，規定威廉每年支付三百美元給妻女。

引人揣測的癥結在於第二附件。箇中有無陰謀？麥葛倫律師的行為可從兩角度觀之：一是，遺囑失竊後，他為確保死者遺願獲實踐，因而秉持誠意看待。二是，他和威廉兩人合擬第二附件，趁妻女不在場，強迫一腳已踏進棺材的重度昏迷病人簽名，並且找護士簽名見證，而護士已去向不明。

根據一名證人，那年春天，威廉·布佛德從佛斯特口中得知，他將分到農場，佛斯特夫人出庭指出，威廉常進出麥葛倫的事務所。如果這兩人確實有共謀情事，佛羅倫斯在九月十四日返鄉探病，必然顯示佛斯特來日無多。九月十六日，佛斯特請麥葛倫認可第一附件，可能讓麥葛倫有機可趁。他見到第一附件中，威廉的確分到農場，但擁有權僅威廉在世期間。也許麥葛倫見附件後，向威廉報告好消息，兩人認定佛斯特有意善待同母異父的後代，但這份心意或許可以再加強一些。威廉如果真的介入遺囑，也純粹是想製造福他人。他的獨生子難產而死，如果現在他能分到遺產，他能代表布佛德家族其他人，當下將遺產分給親戚，不必等到佛羅倫斯無子而終。為避免被懷疑，也為了給佛羅倫斯生小孩的機會，威廉和律師聯手，把分配遺產的時間挪後五年。因

此，麥葛倫再擬一份附件，分給布德家族兩萬美元。為確保佛斯特簽名時不受干擾，威廉請佛斯特夫人帶他的妻子外出，然後趁佛羅倫斯中午去看牙醫，威廉和律師才下手，勸男護士見證，也許以某種方式利誘男護士，叫他簽名後消失。

另一種可能是，上述的事情全未發生。明顯的是，佛羅倫斯返家探病時，威廉和律師都產生戒心。佛羅倫斯渾身散發另一個世界的氣息，必定令威廉和律師心生厭斥。威廉以買賣馬匹為業，家族務農，相片中布德家的男人西裝樣式古板，女人打扮土氣。相較於佛羅倫斯嫁入的是聯邦首席軍官世家，其中兩人剛因謀殺案出庭受審。在費城接受文化教育後，她成功滲透美國金銀山，最近又成為紐約報社名流版面上的常客。令威廉和律師反感的最後一因素是她和丈夫分居，是一個徹底的外人。佛羅倫斯指控麥葛倫涉嫌共謀時，可能是認定律師黑心，也可能是以近乎惡女的身份詆毀律師名譽。無怪乎律師反應過度，甚至揚言逼得她學狗爬。

在遺囑離奇失蹤方面，能開關保險櫃的人只有三個：佛斯特律師本人、麥葛倫律師和速記員。麥葛倫解釋，他把鑰匙放在事務所，遺囑鎖在一個盒子裡，把盒子的鑰匙放進另一個盒子，鎖進保險櫃內門，留鑰匙在鎖孔。外門用的是數字鎖，密碼只有他和速記員以及佛斯特知道。

118

這三人究竟哪一個進保險櫃動手腳，難以臆測出。事實上，一定有人動過手腳，若非親自動手，就是託人代打，偷走遺囑和第一附件，留下第二附件。誰有嫌疑？如果威廉知道遺囑和附件內容，他就缺乏偷遺囑的動機，布佛德家族可望告上法院爭內容，果真如此，他不無可能推測死無遺囑對他有利，布佛德家族可望告上法院爭產。涉嫌者也可能是佛羅倫斯或母親，或者代他們行事的某人。佛斯特仍在世時，夫人有心一窺保險櫃內部，被麥葛倫阻止。開櫃之前，威廉的妻子曾聽見夫人信心滿滿預測，裡面一定沒有遺囑。如果夫人真是偷遺囑的人，不太可能講這種話。至於佛羅倫斯，她似乎擔心，當年私奔被父親切斷父女關係，新的遺囑也未恢復她的繼承地位。出庭時，她聲稱對遺囑一無所知。假設她知道第二附件分給威廉巨款，她絕不可能把附件留在保險櫃裡。假設她不知道，這可以解釋她為何不拿走附件。

十月，初審力戰再啓，以決定哪一個法庭審理本案。賈曼律師聲請公開麥葛倫保險櫃和辦公桌抽屜內容物。佛羅倫斯回家探望母親，但在劇情出現轉折、進入最高潮時返回紐約。

一九一○年十月二十二日，在陪審員宣誓就位之前，麥葛倫律師接到一封信，郵戳是紐約，信封上的地址大寫，裡面裝著遺囑和第一附件，證人的姓名全被挖

掉。信封裡沒有其他東西。類似的一個信封裝著早期版本的遺囑，寄到衛克斯貝里

布佛德 V.S. 珍金絲案立刻撤銷。遺囑檢驗法院在十月二十六日接受這三份文件，將遺囑列入紀錄。佛羅倫斯和母親未接獲通知。佛羅倫斯最後一搏，派律師在遺囑檢驗之前要求商議，以避免遺囑生效。佛羅倫斯的律師到場時，被告知遲來了一步。雙方的律師各四人，見訴訟終止，八人的律師費落空。事隔兩年多，有幾位律師仍極力從遺產裡爭取第一次開庭的律師費。

遺囑被挖洞後歸還，動機何在，和遺囑賊的身份一樣莫測高深。歸還遺囑的人也許盤算，剪掉證人姓名能讓遺囑失效。或者是，把案子交給十二人陪審團去評判的風險太大。雖然陪審團可能判定，佛斯特簽署第二附件時，已喪失視事能力。但是判定有立遺囑視事能力的可能性也不小。

法庭評估佛斯特遺產總值二十三萬四千美元，房地產佔十萬。渴求風波再起的《衛克斯貝里時報》報導，可能會出現進一步的爭產訴訟。案情進展之迅速，令佛斯特家的律師稱奇，也表示說，佛斯特夫人如今「黑雲罩頂」。沒有任何證據能否定確實曾有遺囑，就算遺孀公開否認也沒用。

即使在布佛德家族分到遺產後，佛羅倫斯和母親的生活依然優渥。然而，佛羅倫斯在衛克斯貝里法庭遭受的待遇在她的心靈烙下印記，終生不消。她再也不肯信任律師，也對牙醫信心不足。

第 7 章
·
俱樂部女子

佛羅倫斯‧佛斯特‧珍金絲的「聽力」有多好？歷史自有定論，且答案足以令她名留青史。儘管偶有反證顯示，她接收音樂的天線沒有傳言那樣靈光。不過，一九一〇年遺囑爭議期間，她在尤特碧會員們的溫情擁抱中靜候判決。一月在華爾道夫大飯店東廂舉辦的音樂晨會中，佛羅倫斯請來的表演者之一是艾德娜‧修沃特（Edna Showalter）。兩個月後，艾德娜‧修沃特演唱的場地已升級至卡內基音樂廳，由馬勒指揮的紐約愛樂交響樂團伴奏。

這場小音樂會是佛羅倫斯至今野心最大的一次，從中可見她的音樂品味多元化，曲目有卡農、舒曼、德布西，有較冷門的卡拉奇歐羅（Caracciolo）、考恩（Kaun），也有在世作曲家的新歌。其中一首由大都會歌劇院助理指揮柯特‧辛德勒作曲。有一首《搗蛋丘比特》（Roguish Cupid）由德國移民指揮法蘭茲‧X‧亞倫斯（Franz X. Arens）譜曲。他在一九〇〇年開創幾季人民交響音樂會，壓低價位，以造福愛樂的紐約學子和工人。另有一首來自作曲女青年哈莉葉‧維爾。她三年後榮登卡內基音樂廳表演個人作品。

佛羅倫斯邀請的青年獨奏樂手也包括當年三十歲的鋼琴師哈利‧M‧吉伯特，後來他曾先後進白宮為胡佛、羅斯福、杜魯門三位總統演奏。但在這次小音樂會

中，搶盡鋒頭的是艾德娜‧修沃特小姐，選自《茶花女》的詠嘆調「唱功精湛，不費吹灰之力」，報紙稱讚她「以高難度高音與華彩樂段令聽眾大飽耳福」。同年三月的音樂晚會中，佛羅倫斯請來薇薇安‧霍特，後來與另一女歌手錄製幾首動聽的民俗風曲子。此外，佛羅倫斯也請到男中音卡爾‧施列葛（Carl Schlegel）──後來與大都會歌劇團合作近四百次。這些活動全獲得《音樂信使》週刊報導。「音樂信使報」創刊於一八八○年，屬於樂界刊物，對佛羅倫斯辦的活動一律捧場到幾乎最後。該報的版面是可以用錢買的，結果是佛羅倫斯每月至少見報一次，旺季時甚至有時每週上報，和她在樂壇的名氣不成比例。根據該報，報以熱情掌聲的觀眾包含「衣袍華美的婦女」。

佛羅倫斯此時最常出入之地，正是衣袍華美的社交圈。接近年底時，父親的遺囑檢驗完成後，她去參加一場晚舞會，重點戲是一系列的「活人畫」（tableaux），由大批年輕人粉墨登場，會員的子女也參加，甚至會長的女兒也在其中。這種活人畫介於業餘話劇和真人演繹名畫之間，詮釋神話或歷史中的知名場景，讓會員和小家屬扮演諸神和聖像，活動後來成為尤特碧盛會的主軸，變裝的幹部總往鏡頭前面擠。當晚陣仗最浩大的一幕是「鮮花盛宴中的玫瑰皇后與朝臣」，主角是名醫詹美森的夫人，尤特碧其他花枝招展的貴婦簇擁她左右。這類華麗表演

所籌到的金錢全納入尤特碧慈善基金，以供日後捐獻。

為尤特碧籌辦音樂晨會並非佛羅倫斯的專利，但每當主辦人不是她的時候，表演者名單的星光通常黯淡幾度。她愈來愈忙，常因外務而無法辦活動。一九○九年，亞德雷德‧沃倫斯坦醫師剛成立紐約莫札特學會，宗旨是推廣欣賞優質音樂，她加入會員。莫札特學會通常下午辦小型音樂會，晚上舉辦不對外公開的音樂晚會，指揮是普魯士籍的亞瑟‧科拉森，象徵本會血統純正。在遠走威瑪求學期間，他自行作曲，獲得李斯特青睞與鼓勵。他受李斯特弟子里奧坡德‧丹洛施（Leopold Damrosch）吸引前來紐約，在布魯克林區落腳，擔任亞萊昂男聲合唱團指揮。該團曾在一九○○年為德皇威廉二世演唱。科拉森和丹洛施錄製過幾首歌。

莫札特學會想請他指揮，必定所費不貲，而她們邀請的樂團和類似卡爾‧施列葛的專業獨唱歌手也一定不便宜。典型的節目單中，五首歌就涵蓋多種音樂風格，佛羅倫斯不懂不行。一九一○年十二月，她們演唱葛利格震撼人心的「見陸地」（Land Sighting）、英國作曲家伊頓‧范寧（Eaton Faning）的一首維多利亞時代主調合唱曲、以及「舞會後的愛之夢」（Love's Dream After the Ball）。這首如夢華爾滋的作曲者是奧匈籍的亞封斯‧西玻爾卡（Alphons Czibulka）。佛羅倫斯在莫札特學會繼續待了十年。

一九一一年五月，紐約莫札特學會派一支女子唱詩班，浩浩蕩蕩前往白宮花園，爲塔夫脫總統夫人獻唱。亞瑟‧科拉森先前曾率領其他社團爲總統與第一夫人表演過，當時詢問總統伉儷是否願意欣賞莫札特學會的歌聲。全團投宿於阿靈頓大飯店，沿著波多馬克河至維農山莊的華盛頓故居遊覽。順河而下之際，佛羅倫斯或許告訴團員，大姑的丈夫是工程師海因斯將軍，是止潮閘的發明人。

在白宮表演完幾天後，《紐約時報》想必耳聞她也參與演出，因此刊載她的一幅沙龍照，攝影師來自康貝爾照相館。一九〇〇年，康貝爾照相館在第五大道上開分店，首任經理威廉‧A‧莫蘭德運用他在上流社會的人脈，成爲名流攝影的翹楚。一九〇九年，他去世後，照相館的觸角伸進劇場攝影，所以佛羅倫斯才會盛裝入鏡，頭戴寬緣帽，故作姿態地手捧鮮花貼胸，把花當成她寵愛的小狗似的。和她其他沙龍照不同的是，相片裡的她神態平靜，面無表情。

除了音樂之外，尤特碧會員午餐時，同樣幾人的姓名總是反覆出現：T‧W‧G‧庫克夫人、威廉‧H‧寇賓夫人、法蘭克‧帕爾森斯‧蘭特夫人、艾篤瓦多‧馬爾佐夫人、湯瑪斯‧拜恩（Thomas Byrne）夫人、艾迪遜‧J‧若瑟姆夫人、

J・艾爾豐索・史騰斯夫人、伊妲・賈德遜（Ida Judson）小姐、喬治・哈特勒夫人。一如以往，佛羅倫斯由於和丈夫分居，又是常以本名上報的唯一一人。有時候，會員之一去加州避寒，或者剛環遊世界回國。（社交專欄每週刊載的大名多如牛毛，排字員不堪負荷，屢屢搞錯字首、拼音、婚姻狀態。）在華爾道夫大飯店舉辦牌聚時，總有「大獎」等著，或者「每桌均有銀獎」，她們熱衷訂桌參與。與其大費周張辦音樂會或舞台劇，牌聚比較省事，氣氛融洽，品味也不會招人嫌。她們明白各式各樣的撲克牌遊戲規則，迴旋橋牌（pivot bridge）和尤克牌局是固定的兩種，約定俗成的簡稱是某某主持人「辦橋」。但有時也輔以試唱試奏、皮納克爾牌局、500牌局等等。有些牌社的會員資格對外公開，有些則入會從嚴。佛羅倫斯參加的一個迴旋橋牌社冬季每月聚會兩次，地點在馬賽大飯店，「僅限上流，絕不對外公開，僅限（創辦人）伍德夫人與兩名會員之友人報名。」該社也每季舉辦兩場茶舞會，在除夕和林肯誕辰也舉辦聯合舞會。

沒人限制會員只能參加一個婦女俱樂部。一九一二年初，佛羅倫斯在阿斯特酒店舉辦音樂會和文學會，她當時所屬的單位成立於一九〇七年，叫做「紐約人」，宗旨是「活絡社會交流，拓展智識領域，促進親善和諧，全面提升紐約婦女地位。」在紐約州出生、或在紐約州住滿五年的婦女皆有資格參加。在這時，佛羅倫

斯加入至多不超過六個月。

　　《紐約俱樂部婦女索引》列出兩百個婦女俱樂部和愛國學會，簡介成立宗旨和會長等幹部的姓名地址。有些立意良善的組織致力提倡經濟、教育、婦女參政權、衛生改革、濟貧。有些則幫助婦女保持祖籍意識，例如十七世紀之女學會、一八一二年學會、俄亥俄州或印第安納州邦聯之女聯盟等等。許多社團藉文藝欣賞來集結同好。成立於一九○七年的高譚俱樂部「追求交誼，重視慈善、藝術、文學、衛生、音樂、喜劇、舞蹈、愛國心。」一八九八年成立的米諾瓦俱樂部「舉辦讀書討論會，閱讀時文並分析研究。」一九○八年成立的美術學會探討美術、文學、科學，「純屬教育性質」，會員數以一百為限。美術人生研究社探討「身心尊嚴價值與人際關係」。一八九六年成立的國際陽光學會宗旨是「激發會員行義舉，儘量廣傳歡樂陽光至人心與家園，」號稱會員超過三十萬人。婦女會之母是一八六八年成立的婦女聯誼會，目的在於「促進婦女互助，以善行造福天下，提倡藝文科學婦女和諧交流。」此外，《紐約俱樂部婦女索引》也提到，婦女聯誼會之歷史猶如建國史，「歷盡滄桑、征服偏見、克服萬難。」俱樂部如此之多，讓華爾道夫大飯店生意興隆。全球最大的這間飯店房廳眾多，能胃納所有集會。

當時甚至有「紐約市婦女俱樂部聯盟」這種組織，由會員票選幹部，有些支持婦女參政，有些反對，部門有家政、牛奶、檢定、稅務、戒酒等等。紐約市的報紙俱樂靡遺報導這些社團的所有活動。這些社團的活動場地未必是大飯店。根據《紐約時報》的「俱樂圈活動」專欄，社團也舉辦「本週時興的活動多達十幾場小型午餐會、茶會⋯捨大飯店交誼廳，在民宅舉辦的小聚會之多，數月來僅見。」

這十年間，佛羅倫斯加入許多社團，累積不少幹部資歷。一九一○至一一年版的《索引》中，佛羅倫斯參與的社團不只尤特碧和紐約人。她也參加狄更斯學會（成立於一九○二年倫敦）以及寶嘉康蒂成員協會。她也當上國家圓桌會的副會長兼音樂主席、全國歌劇俱樂部（「音樂教育工作」）的歷史員、魯賓斯坦俱樂部（「小型音樂會與社交聚會⋯會員數限五百」）會員、以及屬性偏向共濟會的東方俱樂部。一九一二年在暮光俱樂部裡，她是籌辦某次晚餐會的委員，討論主題是「劇本作者之任務」，請來八位演講人，其中有作家、評論家、演員、猶太牧師、以及後來在廣播界成名的漢斯・馮卡爾滕伯恩，全是男性。從小就養成自誇身世習慣的她也是紐約宗族傳記學會的終生會員。她參加的社團不局限於文化性質，也參加一九○六年成立的尼克博克救濟會，以濟貧為目標，尤其是協助繳不出房租、即將被掃地出門的民眾，救助方式包括提供衣物、金錢、醫藥。會員每月在會長家聚

會兩次，透過「尤克牌局、小音樂會、茶會等社交場合」募款。紐約市名媛很忙，她比她們更忙得不可開交。特別眼尖的社交版讀者可能注意到，她的大名有時出現在毫不相干的兩三場活動：例如她出席全國歌劇俱樂部有演講、有演唱的義大利座談會，同時在尤特碧行事曆的例行活動也榜上有名。

幾種前所未見的歷史環境交互作用下，促成了婦女俱樂部的興起。激增的財富聚集在全球最大的都會區，感覺世界日新月異，許多妻子有錢有閒，想活躍於家門之外，也凝聚一股改善社會、自我提升的集體意識。《北美評論》一九〇九年刊載一則散文指出，「毋需賺錢養家的婦女仍應盡心，為政治、藝文、慈善界出力……家事之餘，現代婦女宜貢獻其空閒與智力。」紐約婦女忙著出席辯論會和演講會，參加社團與聯盟，感覺自身的影響力無可限量。該文接著指出，「唯一忌諱的是，婦女興趣太廣泛，分身乏術，可能無法專注於特定項目……應潛心關注最適合其地位或能力之領域。當前應以專精為重，女子不能樣樣通，專精演奏的樂器不宜超過一種。」

佛羅倫斯在《索引》裡的地址是東三十二街三十四號，也就是聖路易斯大飯店，車水馬龍的公園大道在附近。她的住家其實有點複雜。佛羅倫斯死後，聖克萊

列出兩人同居過的地點，包括一九一○年位於洛克威灘的麥吉爾夫人寓所。洛克威灘位於長島尾端，是避暑聖地，鋒頭早被名人爭相卡位的新港搶走。一九一一年起，兩人在西一○九街和阿姆斯特丹街交叉口長租聖若望主教座堂，在當時是全球最大的英國國教教堂。綠洲似的晨曦公園在兩條街外，但一如其他公園，這裡也是小罪頻仍的地區。

佛羅倫斯的母親瑪麗也搬來紐約，住在華爾道夫大飯店，高大的英國紳士聖克萊樂於帶她遊覽全市，她在不知聖克萊是女婿的情況下，對他產生好感，稱呼他「羅勃茲先生」，常勸他把她女兒變成「羅勃茲夫人」。她常說，「你一定要叫佛羅倫斯嫁給你！」

積極走遍全球後，聖克萊有感在紐約的工作機會愈來愈零散。一九一○年初，他參加音樂喜劇《卡東尼亞王》演出，飾演一個假扮農夫追求美女的皇室成員。儘管作曲者是年輕的傑洛姆‧肯爾恩，《紐約論壇報》仍批評該劇「品質不比平庸高多少」，而且為演員「徒增難度」。同年後來，聖克萊在曼哈頓歌劇院演出一場令人情緒激動的戲，首演引來馬車群集。曼哈頓歌劇院在一九○六年落成，位於第八大道和三十四街口，創辦人是奧斯卡‧漢默斯坦一世，為的是和大都會歌劇團打對

台。曼哈頓歌劇院爆紅，迫使大都會私下以一百二十萬美元逼退漢默斯坦。他接受了，據說是為了避免破產。在一九一○年九月聖克萊參演時，無人知道這件內幕。

聖克萊參與的是《笛手漢斯》，是來自蒙地卡羅的繡花枕頭喜劇，以一個道德麻木的城鎮為題，作曲者是路易斯‧甘恩。《紐約時報》評論認為甘恩剽竊了《帕西法爾》和《蝴蝶》兩劇的精髓，「說他記性好，也不至於削減觀眾樂趣。」中場休息期間，漢默斯坦面對喧囂的觀眾表示，「本人被迫不得不棄守豪華歌劇圈，至為心痛哀傷，幸見今晚反應如此熱烈，心境才稍稍平復。」玫瑰花如雨落在華麗的舞台上。大都會砸的重金無人知曉。

接下來七年，聖克萊在紐約失業，只免費表演過幾齣只演一場的舞台劇。

一九一一年，他為「反活體解剖學會」義演。翌年，莎士比亞俱樂部週年慶，上演《哈姆雷特》，場地是瓦拉克戲院，聖克萊飾演御前大臣波隆尼斯，終於在美國劇場界首善之都突破綠葉的命運，演到最接近主角的角色。隔週，原班人馬舉辦義演，為鐵達尼號死者家屬募款。鐵達尼號在同月稍早沉沒，聽審在華爾道夫大飯店舉行。翌年，他不顧冰山撞擊的危險，再度搭船回英國，巡迴演出一齣關於英國首相班傑明‧迪斯雷利的新劇，主角是英國演員喬治‧亞理斯（George Arliss）。接下來二十年，該劇搬上大銀幕，同樣由喬治‧亞理斯擔綱，先拍成默劇，再改拍有

聲電影，後者爲他贏得一座金像獎。聖克萊飾演主角的園丁，與其他演員「皆值得嘉獎」，華盛頓的《前鋒報》報導。一九一三至一五年間，他見過不少美國大城小鎮，火車載他至威斯康辛州清水鎮、印第安納州韋恩堡、肯塔基州路易斯維爾、堪薩斯州威契托，以及少數幾個大都會區：芝加哥、匹茲堡、舊金山、紐奧良。上至加拿大溫尼伯，下至路易西安納州，西至俄勒岡州，聯合供稿的報導列出次要演員時，總不忘附帶「以及聖克萊·貝菲爾」這句。儘管他的笑容曾迷倒佛羅倫斯，他的大名鮮少攀升到演員名單的上排，終身地位不見起色。此外，令他後半生也痛苦的是，他曾婉拒一齣戲，結果該劇不僅大賣座，也把飾演該角的演員捧成巨星。

如果聖克萊巡迴演出的地點夠近，佛羅倫斯會去探班，例如費城、巴爾的摩、華盛頓、大西洋城、波士頓。如果聖克萊演出的地點太遠，兩人只能以書信交流，三十五年間書信往返五百次。佛羅倫斯死後，聖克萊爲證明兩人確有婚姻關係，提出幾封作爲證明。這些信只有少數幾封留存下來，呈堂的內容眞情流露無遺，直指佛羅倫斯自認是聖克萊之妻。以下這封信在一九一四年寄到俄勒岡州波特蘭，書寫體的筆跡工整：

　　至親小棕：

你的兩封小信，一含漂亮的耶誕卡，另一含訂購的兩包裹，已於今晨安然抵達我手。親愛的，這兩封令我感激不盡。我向 Reed and Bartons 訂購一枚戒指、一組飾釘、一對袖釦送你，相信你會喜歡的，親。我以這筆錢購買佳禮。戒指是你的耶誕禮物、袖釦是你的生日禮物、飾釘是一月二十四日週年禮。對了，今年是鐵婚吧，你知道嗎？鐵婚該怎麼慶祝？這可難了。送你馬蹄鐵算了。附帶戒指組。我也寄了臂章。

祝你今年耶誕過得比往年更歡樂。我將在耶誕節當天為家母舉辦一場四人晚餐會……元旦當天我會在阿斯特酒店。一想到你不在身邊，我成了一隻悶悶不樂的小兔子。

祝你喜悅歡樂無限，也祝福氣相隨。你描述的旅館房間想必很爛……莫札特學會新指揮居然拿鉤針指揮合唱團呢！你的狀況不會比這更超過吧？

我最近忙到幾無喘息機會，行筆倉促，僅有時間為你買耶誕禮物，盼你接到後告知。在此送上愛與祝福。

永遠的至親小棕

PS：我會找找看布丁。

字裡行間透露佛羅倫斯個性俏皮的一面，但也難掩女尊男卑的失衡關係。佛羅倫斯有財力，送禮慷慨。聖克萊不吝惜的是聆聽的態度，是一個敲邊鼓的人。他多次有意贈禮，有時被她斷然拒絕。聖克萊說，「她生前有數不清的迷信，例如她不准我在床上擺帽子，也不願收送有尖頭的禮物，認爲友誼會被戳破。基於同樣理由，有一次，她不肯讓我送她一支精美的拆信刀。」在另一封未註明日期的信中，她回覆聖克萊從堪薩斯城寄的信，再次感嘆他的旅社簡陋。「一想到你住的客房多小多爛多悶，一想到你穿著粉紅睡衣褲、裹著羊毛藍大衣，我就難過。」這幾年，聖克萊常隨團至外地演出，佛羅倫斯抱怨太常見不到他。「唉相信我！過去這四年我倆聚少離多，以我們過的生活來看，我彷彿嫁的是別人，因爲蜜月到結婚幾個月過去後，我就像所有妻子一樣每年有一兩個月見不到面。」

儘管她參與的社團眾多，社務纏身，她仍時常惦記著紐約的尤特碧。漢默斯坦和大都會歌劇團的交手經驗具有啓發性。大都會成立於一八八〇年，近年曾多次邀請到卡羅素。一九〇八年，該團從米蘭的史卡拉歌劇院挖角到總監朱里奧・加蒂－卡薩扎（Giulio Gatti-Casazza），在他任期裡，出現耳目一新的變革，先後重用馬勒和托斯卡尼尼。大都會的第一場全球首演在一九一〇年，是普契尼的《西部姑娘》，在故事背景的國家開演。大都會歌劇院位於百老匯街一四二一號，可容納觀

眾近四千人，在藝文界舉足輕重。大都會既然能以偷偷塞錢的方式打壓對手，區區一個婦女俱樂部怎可能以小搏大？難以想像的是，佛羅倫斯辦到了，儘管缺乏大機構的撐腰，她想辦一場歌劇會。

一九一二年三月晚間，尤特碧包下廣場大飯店的舞廳。該飯店最近才在第五大道上竣工，灰泥粉飾的舞廳奢華美觀，壁柱上擺著鍍金科林斯式古希臘柱頭。佛羅倫斯找來一支管弦樂團，把場地設計得相當隨性，觀眾踴躍，劇碼摘自《卡門》。和隨後幾齣歌劇一樣，這些表演想在每一方面揣摩大陣仗的歌劇，成為大都會歌劇院等大廳堂歌劇的精簡版。

就算場面浩大如歌劇院，歌聲也未必就能同步升級。《卡門》以英譯版演唱（尤特碧後來的歌劇演出全以英文發音），場景局限於重點橋段，並不會全劇照演。至於獨唱者，《卡門》一劇的歌手名單已不可考，顯示沒有大人物參與，不值得婦女俱樂部的專欄一提。

根據（可信度偏低的）麥萌所言，在這段期間，佛羅倫斯再度公開展現歌喉。甫自成年時期，她已經停止在大小場合高歌。為何封麥？眾說紛紜。康是美‧麥萌

說，「父親在世期間，她受盡壓抑而不唱，而母親也比父親稍微寬容一些」，所以她能再報名聲樂班，但母親仍不准她公開唱歌。」實情不見得如此：一八九〇年代，佛羅倫斯的歌聲屢次被人注意。再現金嗓後，她的演出都不見任何報導，可見她多麼低調行事，但在一九一五年的《美國樂壇藍皮書》中，該期副標題是：「簡明記錄頂尖樂手與活躍樂壇各領域名人」，佛羅倫斯也在其中，資歷包括歌手和鋼琴手。

佛羅倫斯回覆聖克萊自堪薩斯城寄的信中，提及自己既演唱歌劇，也參與多場音樂會。未註明日期的該信也提起聖克萊巡迴至費城和奧馬哈。他認識佛羅倫斯之後，如此遙遠的巡迴行程只在一九一〇年代有，顯示佛羅倫斯是個志向遠大且活躍的歌手，更重要的是，她四十五歲時歌喉依然稱職。「一星期之內連唱三場，上週三在華爾道夫一場，週日晚在阿斯特一場，星期二更在比爾特莫酒店的音樂會獨唱所有曲目。義大利俱樂部的第二指揮普拉克斯即將辦一場音樂會，這場合重要，我也將出場。」同一封信也提到兩人都為刊物供稿：他寫給《舞台雜誌》，她供稿給《表達雜誌》，她甚至曾嗲聲譴責他忘了提這件事。

一九一三年，在《卡門》演出隔年，佛羅倫斯再辦一場歌劇，這次是《鄉村

騎士》（Cavalleria Rusticana）。一八九一年，該劇在費城大歌劇院進行美國首演時，佛羅倫斯很可能也到場欣賞。一八九〇年，羅馬舉行單幕歌劇競賽，作曲家馬斯康尼以此劇獲勝。既然只有一幕，格局必然不大，佛羅倫斯可以全劇移植過來。節目單擺得下其他浮華場面：西班牙芭蕾舞團上演的園遊舞會活人畫，以及由一百五十人組成的活人畫。排演延續了整個月。

雖然佛羅倫斯沒生小孩，但她接觸他人小孩的機會多的是。有一次尤特碧辦活人畫晚會，她身爲主持人，帶著幾名少年參加舞會，爲石東沃德療養院募款。石東沃德位於紐約州北部，專收低收入的結核病婦女。在當時，青春崇拜尚未征服金錢崇拜，但隨著玩樂的機會增多，伴護的角色也愈來愈重要，畢竟在紐約，阿斯特夫人的禮教規範仍威震全城，深恐民眾道德淪喪，不從者會被嘲弄得無地自容。名流雜誌《地方話題》裡有一八卦專欄「閒逛者」，針對儀態輕浮的女孩，糾正她們有失禮儀之處。《禮儀商場書》也是。在稍早的年代，安妮·懷特夫人以《國內外之端莊場合》一書詮釋禮儀：「有價值的相片必須加框，以防止污染或損傷。」舉辦社交活動的尤特碧和其他俱樂部，一次就聚集數百位妙齡女子，令年輕男子趨之若鶩，而部份男生居心叵測。在禮儀需要自我規範的場合，有年長婦女擔任伴護的角色，通常是受女孩母親的託付，代爲管教小孩。佛羅倫斯十四歲私奔，鑄成慘痛的

後果，深知男性魅力和女性天真能釀成什麼樣的危機。

紐約上流社會愈來愈重視愛樂活動，佛羅倫斯的音樂餘興只是最搶眼的例子之一。一九一三年耶誕節前，《紐約時報》報導，「相較於往年，今年冬季俱樂部婦女更加重視音樂交流。除了音樂晨會和下午茶音樂之外，晚間更有音樂晚會，舞蹈時有時無。下午茶舞會已稍微取代下午橋牌會。探戈也風靡青春族群，音樂會後常吸引妙齡女孩共舞。」在同一天，莫札特學會在阿斯特酒店演唱，音樂會後人，佛羅倫斯也陪唱一小部份。當晚的巨星是法蘭西絲‧奧爾達，是大都會歌劇院的當家花旦，常和卡羅素搭檔，在莫札特學會史上是「最炫目的晚會之一」。

一九一三年三月《鄉村騎士》再度上演，一年後，尤特碧俱樂部再把雷翁卡伐洛（Leoncavallo）的歌劇《丑角》（Pagliacci）搬上舞台。幾乎從構思期起，這兩劇就是連體嬰。演完兩場歌劇後，佛羅倫斯的膽量更大了，為第三場找到主唱的歌手，為歌手大打廣告。這些歌手的身價遠不如她辦小型音樂會時請來的獨唱者，後來沒有一個在歌劇界成氣候。瑪爾妲‧科蘭尼奇在《音樂信使》週刊上自我宣傳擅長在歌劇、音樂會表演女高音，也許是紐約鋼琴大廠商科蘭尼奇與巴哈的親戚。另一位歌手名叫荷瑞修‧任區，在名為「標杆四重唱」的理髮店合唱團擔任男高音，

接案論場計酬，多年來也曾錄製幾首宗教、民謠歌曲。這兩位歌手的表現夠好，在秋季的音樂晨會再度受邀，同時出場的也有尤特碧俱樂部其他寵兒。主戲登場前，尤特碧俱樂部推出的活人畫至少有九場。隨後是舞蹈。佛羅倫斯懂得在人力物力的局限下安排娛樂活動。尤特碧後來不再上演完整歌劇，只能節錄盛大歌劇的場景。

一九一五年，尤特碧演出古諾的《浮士德》裡的庭園戲，讓佛羅倫斯縱情發揮以花卉擺滿舞台的狂熱。

此際歐戰方酣，新聞佔據各報版面，西線傳回的戰報也比以往更神速（橫渡大西洋的電話在一九一五年首度通話成功）。舊大陸的一絲煙硝味甚至飄進文雅的婦女社團集會中。佛羅倫斯男高音溫貝托・索倫提諾藉巡迴美國躲避戰禍，以《我的太陽》等抒情浪漫曲誘惑貴婦，美中不足的是他的安可曲是英國流行抒情歌《聞卿呼喚》，被《音樂信使》週刊批為不智。一九一四年七月二十八日晚間，俄勒岡州小提琴神童露西兒・柯蕾特即將在巴黎外港一家賭場登臺，聽見宣戰的消息，立刻棄舞台，換穿軍裝。她接受《俄勒岡人報》訪問表示，「母親與我回此國時，不得不拋下所有身外之物。抵達法國時，因為地雷與潛水艇眾多，我不曾指望能再次見到美國海岸。如今，再次見到自由女神像，我慶幸得無以復加。」這是她為尤特碧俱樂部演出九個月前的事。她無疑也對尤特碧說過同樣的話。在當時，她也被迫放

棄前往倫敦和亨利·伍德爵士的管弦樂團的合作機會。

上流社會的活動不間斷。戰爭爆發將近一年後，紐澤西州隆布蘭屈舉辦一場時髦的駿馬展，佛羅倫斯和許多貴婦華麗出席。《華盛頓郵報》翔實報導目不暇接的華服，佛羅倫斯穿的是刺繡蕾絲白袍，搭配白毛鑲邊的黑白條紋休閒西裝。大戰對身為英國公民的聖克萊衝擊更大。雖然他在一九一五年八月年屆四十，仍三度試圖加入英國陸軍。英國在紐約設募兵所。一八九〇年代他在紐西蘭擔任農場工，曾因從馬背跌落而受傷，三次體檢皆未合格，因而無法從軍。

報國不成，他只好藉舞台為戰爭盡心。一九一五年十月，他北上加拿大首都，參演一齣新劇《奉令》，劇情揣摩戰地狀況，希望刺激青年投筆從戎。該劇的場景設在愛爾蘭的蒂珀雷里，重頭戲是加拿大運兵船載著兩千大軍，想發射魚雷的德軍潛艇敗陣飲恨。《渥太華日報》報導，「全劇最佳演員應該是聖克萊·貝菲爾，飾演英國人波希渥·封勒瑞。」在專業劇場，這類的工作較少。大戰期間，他演出最久的一齣戲是音樂喜劇《無人在家》，曾在一九一六年遠赴外地巡迴演出，宣傳語是「快言妙語、歡樂無限、菁英來勁，融合成狐步舞步般之樂趣。」

同年，他隨另一劇巡迴表演，來到水牛城，接到佛羅倫斯來信，信中提及他和

姐姐依達見面。依達已移民來美國。信裡也提到她的下一場演唱和尤特碧的下一場歌劇。令人關注的另一重點是信裡提到一場關係著兩萬五千美元的官司，可惜細節已無從考據。

至親小棕

我寄至水牛城的小信，不知你是否收到。我感冒已痊癒，請放心。下星期日，我又將開唱。最近這裡風大雨大，我忙著在三月三十日上演歌劇。兩萬五千美元的官司（字跡無法辨識），去過市府（字跡無法辨識）幾次。我很高興你有機會去拜訪你姐。

行筆至此，別不贅言。

非常寂寞非常想家的小兔

這場歌劇是她至今最華麗的勝仗。在美國參戰前一週，尤特碧於晚會推出《弄臣》第四幕，同時也邀請來賓演奏樂器，更有幾場活人畫，包括名醫詹美森夫人飾演《化裝舞會》中的和諧皇后。佛羅倫斯雖缺乏號召世界級藝人的能耐，卻能在尤特碧短短的立會史上，以大歌劇精簡版製作人的身份，募集到會史上最強陣容。主角是英國男中音亞倫・透納，曾錄製多首暢銷名曲，也曾和芝加哥歌劇團合作，最

後更自組巡迴歌劇團。另一位是米麗安・亞笛尼，曾與波士頓歌劇團合作演唱吉爾達一角。曾與哈瓦那歌劇團合作的希門尼斯先生飾演公爵。以演唱輕歌舞劇為業的安妮・蘿瑞・雷諾德演唱馬大蓮娜一角。十年前，演唱斯巴拉富希爾的男低音法蘭西斯・莫特里曾與大都會歌劇團同臺演出。

若無聖克萊的經歷和貢獻，以上劇場活動絕無成功之日。在舞台設計、配置、燈光等方面，技術問題龐雜，聖克萊是不可或缺的幫手。但對外，佛羅倫斯集所有功勞於一身。《地方話題》報導，尤特碧晚會「再度讓廣受愛戴的女主持人大獲全勝，藝術效果與社交效果俱佳。聰穎而傑出的她對社務鞠躬盡瘁，竭盡心力以英語培植民眾對大歌劇的熱愛與擁護。」

照慣例，在尤特碧活動結尾，會長請大家表決，向音樂主席致謝，以「褒揚她對本會之寶貴貢獻」。暫且不論她的功勞值不值得如此表揚，會員算是藉此略表歡送之意。活力充沛的佛羅倫斯已宣佈將拓展活動範圍，但更多的榮耀仍在後頭。《地方話題》所刊載的文章最後表示，「無庸置疑，她在美國最具代表性婦女榜上名列前茅。」佛羅倫斯的下一場大計是什麼？玄機就藏在當晚娛樂節目的作曲者姓名當中。

第 8 章

·

會長展歌喉

尤金・希佛特夫人的姓名已隨光陰消散，芳蹤只夠在佛羅倫斯・佛斯特・珍金絲的人生裡跑龍套。她是紅十字會內部音樂義演會的來賓，在節目最後，她建議音樂主席自創俱樂部。她的理由是，如此一來，佛羅倫斯能策劃自己的節目單，把善款捐給紅十字會。佛羅倫斯起初存疑。她雖然在俱樂部圈投入甚深，卻始終不願擔任會長。「假使我決定成立俱樂部，想加入的在場人士有幾位？」她試問。不久，有意入會的二十五人名單交到她手上。她雖然仍猶疑不決，自創俱樂部的念頭在腦海深處偏偏逗留不去。不久後，在晚餐宴會上，有專業樂手在場，她轉述希佛特夫人的建議，大家一致鼓勵她創社，同聲督促她，「妳可以爲紐約市音樂圈盡更多心力，我們大家都願意加入妳辦的俱樂部。」有意加入的人數激增。儘管如此，佛羅倫斯依然不願認眞考慮。

某天早上，就在她正接受聲樂老師卡洛・艾德華茲指導，練唱《命運之力》（La forza del destino）裡的詠嘆調「主賜我祥和」（Pace, mio Dio），曲中，蕾歐諾拉祈求死後心安，開場和結尾都是拖長的激情高音。艾德華茲同時兼差當圖文記者，此時尚未當上大都會歌劇院的助理指揮，更要再等十年才首度指揮歌劇。當時他爲《皮爾森雜誌》撰稿，報導的正好是佛羅倫斯的音樂工作。下課後，他一面急著走，一面問佛羅倫斯，「妳目前是哪個俱樂部的會長？」佛羅倫斯的回答似乎從

混沌的潛意識裡冒出來：「威爾第俱樂部，」她說。

上述的說法是俱樂部透過節目單自述的淵源，無疑修飾萃取過。佛羅倫斯後來有另一個版本，自稱會名來自艾德華茲的構想。無論哪一版本為真，傳奇故事就是在這一刻發芽的，佛羅倫斯·佛斯特·珍金絲，以天后自居，號稱「歌唱會長」，吸引一群死忠歌迷。

希佛特夫人固然應當居功，但促成威爾第俱樂部成立的助力頗多。一九一七年初，佛羅倫斯跌斷腿，不良於行，當時巡迴演出中的聖克萊·貝菲爾只要行程接近紐約，時常去醫院探望她。百忙之中被迫休養，她反而有思考的機會。隨後，在她四十九歲生日之前，補了臨門一腳。法蘭克·珍金絲當年因帶她私奔而與父母失和，晚年雖得知她運勢好轉，但除了在一九〇八年針對外甥發表言論之外，過去整個人彷彿遁入薄暮之中，如今挾死訊而來。他死於一九一七年六月十三日，享年六十五歲。結局來得突然。從威斯康辛州密爾瓦基郡家鄉，他浪跡到東岸，華盛頓的《明星晚報》刊出簡短的消息，據推測是因接到其姐妹通知，信末以括號附帶請求：「請紐約各報轉載。」被退學的海軍軍校生回歸家族懷抱，以軍眷身份附葬在阿靈頓墓園。佛羅倫斯的反應是坦承珍金絲一姓的由來。翌年在《地方話題》的人物

側寫中，她自稱「珍金絲少將之子法蘭克‧珍金絲醫師之遺孀」。就算她和法蘭克的婚姻有名無實長達三十年，現在她想趁姻親之名牟利，也無人能擋。

此時，她和聖克萊的關係出現巨變。佛羅倫斯公開承認第一任正式夫婿，可能刺傷他的心。同居八年後，兩人停止同居關係。十月二十二日，《紐約太陽報》的「西區套房租賃」底下，有一小則公告：「租給佛羅倫斯‧佛斯特‧珍金絲，西三十七街六十六號」。一樓有個黑名牌，兩人的姓相連成一字：貝菲爾——珍金絲。但佛羅倫斯無意在此獨居。這間公寓和她繼承遺產後過慣了的生活環境相差太遠，她早已不想再過波西米亞式的人生。聖克萊的波西米亞人生將繼續。公寓的房租由佛羅倫斯支付，作為從今以後他為她代勞所應得的報酬。

公寓位於四樓，門上有一顆銀星、一塊心形木牌、一小塊馬蹄鐵，可能是佛羅倫斯送的鐵婚紀念品。公寓的入門廳狹小，裝潢儉樸，鐵床架上鋪著褪色的醫紫絲床單，鋪在沙發上的被單式樣相仿，一副藍色藤桌椅。有一張寫字用木桌，上面堆滿聖克萊的文書。一張鋼琴圓凳擺在梳妝檯前，檯上陳列著幾張相片和幾把軍梳。另有一張半月形小桌。幾年長住下來，牆上掛滿了佛羅倫斯的相片。後來，牆上又多了一塊布，印著悲劇與喜劇的面具，以及威爾第俱樂部的標誌。

148

一九一七年十一月十八日，音樂季之初，威爾第俱樂部正式宣佈成立。「威爾第俱樂部在會長佛羅倫斯‧佛斯特‧珍金絲夫人主持下，將在十一月二十八日藉華爾道夫大飯店，舉行首場小型晨間音樂會。新俱樂部的成立主旨是紀念威爾第的天賦，以娛樂節目收益作爲戰爭基金，全數捐獻紅十字會。音樂季期間，總計將舉辦三場晨會、兩場午後音樂戲劇會、以及在華爾道夫大飯店舉行的獨唱會。一場小型音樂會將在阿斯特酒店舉行，一場鋼琴獨奏會將在風神音樂廳舉行，冬季活動將以四月舞會劃下句點。會員包括……」《紐約太陽報》接著羅列二十三人姓名，目的是招徠更多會員。這名單卻漏了影響深遠的聖克萊。雖然詹美森夫人和馬爾佐夫人也是成員，然而排在名單最上面的不是尤特碧俱樂部的貴婦，而是喬治‧亞理斯夫婦。亞理斯是《迪斯雷利》的英國巨星，廣獲好評，妻子也是演員，伴隨他巡迴表演。一九一六年，聖克萊曾再度和亞理斯夫婦合作，演出一齣以帕格尼尼爲主題的戲。名單上另有幾位名氣較小的女演員，例如喜劇俱樂部會長艾蒂絲‧妥登，佛羅倫斯立刻加入她的行列。義大利女高音奧佳‧卡勒拉‧培西亞也入會。不久後，女友是美國社交名媛朵樂絲‧帕克‧班哲明，小他二十歲，兩人在一九一八年私奔結婚。

第一場小型音樂會的節目單漂洋過海，在大西洋彼岸落入希佛特夫人的丈夫之手，被他當成護身符，隨身攜帶至歐洲各戰場，回國後歸還給佛羅倫斯，加進威爾第俱樂部的剪貼簿中。

為紅十字會募款的努力是該會的中心思想。一九一五年，美國紅十字會宣佈要為戰爭募得一億美元，各界婦女俱樂部齊聲響應，有違八卦專欄作家和名媛艾莎·麥克斯威爾對上流婦女的批評——她認為上流婦女視戰爭「只是蠻橫不便的小事一椿，妨礙到她們的年度海外旅遊。」在美國參戰前一年，前線的外科紗布短缺，發緊急電報請求支援，紐約名流婦女聞訊，辛勤「如河狸苦幹」以補充貨源。《世界晚報》報導，「數十名時髦名媛取消所有社交活動，每日勞動十至十二小時準備繃帶，」將十五萬捲紗布繃帶送至法國各地醫院。

一九一七至一八年的音樂季期間，佛羅倫斯為募款忙得不可開交，也持續為尤特碧俱樂部辦活動，推出的新藝人名單包括丹麥詩琴彈奏者，以及名叫沙克·左拉斯的美國青年鋼琴手（和他相比，胞兄尤金後來踏上較為傳統的路線，成了詩人兼譯者，在巴黎創辦文學雜誌《轉折》，深受《芬尼根守靈夜》的作者喬伊斯影響）。辦下一場歌劇時，尤特碧俱樂部偏離核心戲碼，推出節錄於弗洛托

（Friedrich von Flotow）的一八四四年歌劇《瑪塔》（Martha）──華而不實的法國風情劇，十幾年前被卡羅素重新搬上大都會，鹹魚翻身。參與這場演出的歌手之一是厄尼斯特・戴維斯，是尤特碧俱樂部得來不易的明日之星。年輕的戴維斯是美國籍男高音，祖籍英國威爾斯，全季在波士頓大歌劇團磨練身手，打響知名度。《芝加哥日報》讚賞他的歌喉「洪亮優美，音度出眾，高C音D音唱來得心應手，效果驚心動魄。除此之外，他具有熱忱。」戴維斯的熱忱日後將受到威爾第俱樂部的嚴酷考驗。

威爾第俱樂部早期的活動中，佛羅倫斯沿用幾位她會為尤特碧俱樂部邀請過的藝人，其中一位是名為小朵洛雷絲的西班牙舞者，但從她安排的方式，透露了她為威爾第俱樂部擬定的策略更有野心。有一次，尤特碧的小型音樂會請到重點藝人匈牙利小提琴手揚・姆卡西（Jan Munkacsy），日後成了樂壇長青樹，成績傲人，當時已算小有成就。一九一八年一月，姆卡西再度獲佛羅倫斯邀請，這次參與的是號稱「威爾第俱樂部之弦樂四重奏」。佛羅倫斯正在鑽研品牌定位的學問。這次節目也請到最受尤特碧擁戴的卡爾・施列葛，以及幾位和大都會歌劇院合作過的歌星。

同月，她在阿斯特酒店為紐約人俱樂部辦年度小型音樂會。俱樂部辦午餐會、通知會員，全由幹部主席組成的大軍負責，但在藝術層面上，這些責任有賴當時已

在劇場分身乏術的聖克萊在幕後奔走。同月，他忙著排練《威尼斯商人》裡的僕人朗斯洛特‧高波，準備在克特劇場開演，《紐約論壇報》評論：「排場一流、劇情討喜的傻戲」。接著，他投入易卜生《野鴨》的紐約首演。四月六日，美國對德國宣戰時，他仍在演同一齣戲。在此同時，他也充當佛羅倫斯的膽寫員。威爾第俱樂部舉辦所謂的銀雲雀舞會，在華爾道夫大飯店舞廳張燈結綵，創意顧問是聖克萊‧貝菲爾。

舞會名稱的靈感來自雪萊的一首詩，節目單的封面設計「源於」佛羅倫斯本人，但出自繪畫工作者之手，文字說明：「詩人雪萊有繆思女神在後，文學、藝術、音樂有舞蹈精靈撐腰，從音樂之腦迸出，向一群朝太陽直飛的雲雀取得靈感，雪萊吟詩讚頌牠們⋯⋯」（佛羅倫斯喜歡模仿日耳曼語系的寫法，故意把名詞大寫。）

開始籌備年度舞會，流露出她對自己俱樂部的萬丈雄心。在幹部委員會的籌備下，年度舞會找來整支管弦樂團，表演歌劇，音樂會中更有不斷變換的活人畫，最後熱舞到凌晨。舞廳周圍的包廂裝飾著知名歌劇作曲家的玉照，讓威爾第傲視群雄。晚會進行期間，幹部獻給會長佛羅倫斯一輪金月桂葉花環，以金豎琴包圍，附

帶一面紅灰色琺瑯盾，紅與灰是威爾第俱樂部的招牌色，出面獻禮的人是威廉·

L·賽耶爾斯中尉，當面酬謝佛羅倫斯成功募款，得以為紅十字會添購一輛裝備齊全的救護車，並運送到法國。她接受《皮爾森雜誌》的艾德華茲訪問，提及這項個人成就，解釋威爾第俱樂部已成祖母級社團，生下了一整支救護車隊，威爾第俱樂部有求必應。

「這是最實際、最管用的救助，」她興致勃勃說。「我想不出有哪種方式更能傳達我們實地幫忙的動力。可悲的現實是，許多人本著一股熱情，想為歐洲的苦難盡微薄心力，卻不知該做什麼，有些人即使盡了力，也無從得知有沒有用，總是無法真正感覺到自己的雙手能救助到他人。現在，本會對前線伸出實際的援手。前線藥物經常嚴重短缺，如今一有短缺現象，醫師將即刻通知我們，而我們將以前所未有的行動盡一己之責。這對我們音樂工作的推動力何其強大！本會活動的所有收益全供前線將士支配運用，實踐『藝術乃人性之女僕』的道理。」雜誌上刊登的相片是佛羅倫斯戴著短短的深色假髮和一串珍珠項鍊，看起來比五十歲的實際年齡年輕許多。

如今，佛羅倫斯成了名流版的常客。在同一星期，她在戴蒙尼科牛排館主辦午

餐會，然後直衝華府，以美國革命之女協會代表團的身份行使義務。這些活動全刊登在同一天的《紐約太陽報》，詳載婦女俱樂部的活動。同一天裡，綽號紅色男爵的空戰英雄曼弗雷德·馮·里希特霍芬遭敵機擊落身亡。同一月稍後，以「噴湧德州人」自居的女子寫信回聖安東尼奧，報導德州出生的鋼琴手在紐約發跡，獨奏會的貴賓包括幾位專業樂師，但名字排在最前頭的是威爾第俱樂部會長佛羅倫斯·佛斯特·珍金絲。

於此同時，聖克萊直奔南方。同月，他第三度向英國陸軍報名，體檢又不合格，只好另尋報效祖國的管道。他構思出一齣勞軍戲，為等候運兵船前進戰區的士兵提供娛樂。他組織劇團，表演輕喜劇《有廣告才有收穫》，對象是阿拉巴馬州麥科勒蘭營的新兵。這時，多天進行的戲劇季已結束，主要演員也無約一身輕，他湊齊的陣容充滿百老匯明星。為避免被人懷疑這群演員逃避兵役，《安尼斯頓星報》向讀者保證，「劇團內所有役齡成員全符合政府規定」。七月，全團重回南方，軍官為他們辦接風宴，他們獲得「開懷盡興的娛樂」。

佛羅倫斯代表革命之女前進華盛頓，這是法蘭克去世後她第一次去華府。《華盛頓前鋒報》描述她在本市知名度頗高，「不僅是已逝少將松頓·A·珍金絲的媳

婦、已逝法蘭克‧珍金絲醫師之妻，更是歌手。」報導也提到她曾進白宮爲第一夫人演唱，卻省略一件事實：當時共有多達一百三十一人的紐約莫札特學會會員同台演出，不禁令人懷疑，這些新聞會不會是記者偷懶，多少照著宣傳稿的內容發稿。

法蘭克之死讓佛羅倫斯和小姑艾莉絲有機會和解。五月初，艾莉絲獲佛羅倫斯之邀，在十一月前往紐約時可借住她家。

在法蘭克過世前，艾莉絲‧珍金絲也成了名人，但她不以音樂著稱，而是在美國女權界出頭，領導女性爭取參政權。一九一二年二月，她投書華盛頓的《明星晚報》。她寫道，「當男人承認女人有參政權，男人即不應反對女人求取參政權。」

投書最後，她以貶意影射「驕縱成性、備受呵護的富家女自認無票可投的人生會更好。」隔月，她投書同一報紙，譴責該報誤解英國婦女爭取參政權的努力。不久後，她率領華府婦女代表團，前來紐約，和一萬五千名婦女共同加入參政權大遊行，示威人士之一是曾在南北戰爭擔任護士的八旬老嫗。

爲女權抗爭的同時，艾莉絲也秉持同樣的好戰精神，支持軍方。前一星期，她北上緬因州參加驅逐艦啓用儀式，新艦以她的少將父親爲名。根據《華盛頓時報》刊載的相片，艾莉絲相貌威嚴，眉宇神色叛逆，目光如炬，和束腰晚禮服搭配珍珠

項鏈的打扮格格不入。妹妹凱麗陪她前去緬因州，但在華府鬧區，她和另一妹妹倪蒂同住。倪蒂也致力爭取婦女參政權，已和顏面傷殘的英勇丈夫喬治離異。喬治後來再婚，榮陞海軍少將。佛羅倫斯對投票權有何看法，後人不得而知，畢竟並非每個上流婦女都追求參政權。康隋蘿·范德比爾特在自傳裡寫道，「在當時，每當我與婦女參政權支持者同在，一股異樣的心情油然而生，令我想寬恕男人的所有過錯，因為女性自給自足的概念令我覺得有點荒謬。」

艾莉絲在十一月六日抵達紐約，去華爾道夫大飯店參加威爾第俱樂部音樂季的開幕式，貴賓另有七名新娘，包括新婚的卡羅素夫人在內。艾莉絲在紐約停留一星期，宣佈停戰當天也在紐約。那時候，佛羅倫斯住在第五大道附近西四十五街上的西摩爾大飯店。這棟住家型飯店樓高十二層，和她為聖克萊租的公寓差別頗大。這間的大客廳裡是琳琅滿目的高級家具和絲質抱枕，氣氛典雅。天花板垂掛著美術燈，到處擺滿簽名照。大鋼琴盤踞大客廳一端，上面立著一幀佛羅倫斯的快照，旁邊的牆上更掛著兩幅油畫，分別是佛羅倫斯的童年畫像和初入中年的畫像，可能是母親的作品。年輕時代保留至今的紀念品包括一八八○年代的舞會邀請卡。後來為佛羅倫斯伴奏的艾德溫‧麥克阿瑟回憶說，她家「有你一輩子沒見過、各式各樣的小裝飾品，相片裡的她擺著各種姿勢，也有小塑像，各色檯燈，有她認識的藝人相

片。她認識的人可多著呢。」在這裡，她請一位的女傭每天為她著裝，準備早餐。她定期舉辦私家小音樂會，請來有走紅潛力的年輕藝人，也請女傭招待客人。

那星期，聖克萊忙著排演一齣英國戰時諜報劇《信鴿郵報》，以凡爾登信鴿為主角，舞台上以鴿子當活道具，「到處飛，到處跳，咕咕叫著，用鳥嘴整理羽毛。」當時流行活人畫，佛羅倫茲・齊格飛（Florenz Ziegfeld）以「齊格飛愚人畫」聞名紐約，本劇是他首次涉獵正經的戲劇。戰爭戲在大西洋兩岸的劇場蓬勃發展，齊格飛也嗅到商機。不久後，聖克萊又演出一齣倫敦來的戲，這次是音樂喜劇《更棒的老兄》，改編自當紅的戰時卡通美國兵老比爾。《紐約時報》報導，該劇「與原作同樣不耍心機、不假修飾，卻令人耳目一新，心曠神怡。」

一九一九年初，佛羅倫斯和高級歌劇界之間的關聯少了幾分曲折。威爾第俱樂部舉辦號稱為「卡羅素日」的活動，而男高音大師的生日在二月，日期差得有點遠。不難理解大師才不願在威爾第俱樂部主辦的節目唱歌，連出席都甭想，但邀請到的獨唱者經歷都被大鳴大放：會員奧佳・卡勒拉・培西亞是「出身馬德里皇家劇院」的女高音；女中音席賽兒・亞登去年曾在大都會首度登場。這只是第二場銀雲雀舞會的前身，威爾第正為這場年會狂打廣告。校園刊物《哥倫比亞觀察者日報》

告知讀者，哥倫比亞大學出版社書店售票中，一張兩美元。年度舞會推出一場歌劇《遊唱詩人》（再次請到專業會員之一戴維斯，由業餘合唱團助陣），另外也有西班牙舞蹈，也有露西兒．柯列特演奏小提琴，詠嘆調和歌曲都不缺。表演結束後，會員有機會易容成威爾第世界的人物。社交名媛打扮成威爾第歌劇裡的女主角安妮里絲、薇奧莉塔、吉爾達、黛絲迪夢娜和奎克利小姐。威爾第另由一名男會員扮演。其他人則飾演吉普賽人和埃及人充場面。佛羅倫斯以威爾第時代的服裝，站在最前頭，衣服上飾以雲雀。藝術總監是威爾遜總統的姪女。華爾道夫大飯店的舞廳掛著協約國的旗幟，法國、義大利、希臘領事館也派員見證萬國一心的場面。紅十字會和坦克軍團也派員參加。

佛羅倫斯選擇的度假活動亦沿襲紐約名仕潮味，伴隨一點海濱清風。一九一九年八月，她去羅德島州，在納拉甘瑟特碼頭參加名稱有趣的雪球舞會，聖克萊則往反方向走，前去中西部行善。他組成劇團，進行「夏日講習會」（Chautauqua）。此乃一種成人教育運動，羅斯福總統曾感動表示，「最具美國風格的活動」。在當時，該講習會已演進為巡迴表演團（稱為瑞德帕斯—沃特爾（Redpath—Vawter）系統），正開始脫離一成不變的求知演講。聖克萊找來一群百老匯演員，上演一齣戲，也獲得羅斯福總統肯定：「這是一場好戲，贊格威爾先生，好戲一場，」總統

於一九〇九年從包廂叫好。他觀賞的是伊斯雷爾‧贊格威爾（Israel Zangwill）的戲劇，內容關於逃離俄國大屠殺的難民滿懷理想，心願是在美國安寧度過一生。贊格威爾是英國作家，素有「貧民窟狄更斯」之讚譽，後來羅斯福總統寫信給他，稱讚該劇「對我的思想與人生有非常強烈真切的影響」。劇團巡迴密蘇里州，有專屬的燈光和道具。《馬康共和黨員報》報導，本劇將超越「瑞德帕斯派人士上演過的同性質戲劇」。（三個月後，聖克萊回到中西部，在辛辛那堤同時上演莎翁名劇《哈姆雷特》和《羅密歐與茱麗葉》。）

這對依普通法結婚的夫妻，總算在紐約團圓了。佛羅倫斯曾受過演說訓練，是劇場迷，只要是聖克萊參與的戲，她必定在首演之夜捧場。一九二〇年二月，她獲指派成為戲劇藝術學會的音樂主席。戲藝學會是新成立的社團，方針是「追求並提倡最佳型態的美國戲劇，拉近劇場人士與觀眾之距離，並針對劇場事務交換心得。」首場討論的課題是「默默呈現戲劇張力的現代手法」，戲藝學會認同這種風格。戲藝學會也舉辦朗讀會，作品是詹姆斯‧馬修‧巴利的一九一八年戰爭劇《難忘之聲》（A Well-Remembered Voice）。四月，銀雲雀舞會推出一千零一夜活動，聖克萊應邀表演，一千名來賓聚集在華爾道夫大飯店，欣賞他飾演阿拉伯王子，佛羅倫斯打扮成《天方夜譚》皇后雪哈拉莎德，裏著頭巾，戴著圓錐形頭飾，後腦勺

拖著修長的尾巴，耳朵戴著球狀耳環。

兩人的義行也有交集。威爾第俱樂部擴大範圍，開始上演莎劇，從《約翰王》著手，接著推出《第十二夜》，由聖克萊執導並飾演管家馬沃立歐。《第》劇史上最早於一六〇二年的中殿廳演出，聖克萊重新詮釋得成功。門票每張兩元五角，收益全捐獻給紅十字會（後來以獎狀和金獎章致贈佛羅倫斯）。同季稍後，他在以他在貝拉斯科戲院演出的一齣戲為題，發表演說。威爾第俱樂部從這些表演取得靈感，在一九二一年舞會推出莎翁、威爾第主題活人畫，最後呈現太陽女神殿，以創辦人兼會長為象徵。此外，舞會也完整演出《阿依達》，由一百五十張嘴合唱：佛羅倫斯想辦史詩級的晚會，一年比一年盛大。娛樂節目最後，她把自己打扮成女神出場，獲得掌聲叫好，旁人不難推測，這樣的鼓勵容易讓人上癮，她被沖昏頭了。

佛羅倫斯每年辦威爾第俱樂部的活動，仍有空閒南下華盛頓，以美國革命之女的會員身份，參加尤特碧等俱樂部的聚會，通常獲得嘉賓的禮遇，有時也安排小型音樂會。和莫札特學會合唱，她必須為三場音樂晚會練唱，每月也須去阿斯特酒店參加小型音樂會。這些活動通常耗掉整個週六下午，先是音樂，隨後午餐，然後跳舞。音樂季的尾聲是合唱團在五月辦的早餐會，一千兩百名戴著花枝招展帽子的仕

160

女出席。接待委員會的二十位女招待員捧著玫瑰花，帶著身為貴賓的佛羅倫斯坐至定位。

　　一九二○至二一年的冬日音樂季之初，佛羅倫斯已奠定足夠基礎，敢放膽一試：她決定面對威爾第俱樂部會員一展歌喉，把自己排進晚會節目單，場地是西五十五街麥克杜威俱樂部，可見她自視對紐約市音樂界有所貢獻。當時全美的這一類俱樂部膨脹到四百個，以緬懷作曲家艾德華・麥克杜威（Edward MacDowell）。紐約分社成立於一九○五年，暫住位於新罕布夏州的藝文靜修所，宗旨是「探討並體現音樂、文學、戲劇、繪畫、雕塑、建築之藝術原則，拓展彰顯藝術之三昧的知識。」佛羅倫斯找來的全是稱職的業餘藝人，避找專業，以免相形見絀。她請來一位小提琴手、一位彈蕭邦的鋼琴手、一人朗讀王爾德的詩，忠實會員報以熱烈掌聲，直衝麥克杜威俱樂部的圓拱形天花板。掌聲不排除是出自真心，也可能是會員表達感激之情的方式。每季最後，會員總以禮物酬謝佛羅倫斯，有一年是鑲鑽石和藍寶石的金手鐲，並以晚宴犒賞她，有一年則送她心形珍珠加一顆大紅寶石的墜子。會員也請本姓吉德里歐（Gidlio）的莉麗・C・梅爾（Lily C Mayer）雕塑一尊威爾第的上半身像送給她。佛羅倫斯也必定以珍珠項鍊、鴕鳥羽毛扇等禮物犒賞幹部。

互利的循環就此形成：大家念在佛羅倫斯在上流和文化圈的人脈亨通，為人慷慨，因此對她的歌藝只稱讚不批判。一九二二年初，膽量膨脹的她獲邀獻唱，對象是美利堅愛國婦女會的會員，地點在麥卡賓飯店（Hotel McAlpin）──也曾貴為全球最大的酒店。這也是她投入的社團之一，其宗旨是「美國化」，以教育基金送十位教師至紐約各地教化人心。她的貢獻方式是和男高音戴維斯合唱《阿依達》。戴維斯很識相，多次去佛羅倫斯的西摩爾大飯店彈鋼琴練習，乖乖伴唱。他也獨唱「聖潔阿依達」（Celeste Aida）。

到了一九二〇年，全美婦女俱樂部的會員突破一百萬。對紐約文化的影響多深多廣？最明顯的例子是一年一度的會長日。每年，各地女會長藉這機會演講表演。一九二二年四月，音樂季即將結束之際，佛羅倫斯等二十八位會長一同在華爾道夫大飯店慶祝會長日，各報順從，以「知名人士」描述參與者。華爾道夫的舞廳爆滿，很多活動都和音樂脫不了關係。兩年後，這些俱樂部對文化的貢獻獲得紐約交響樂學會指揮沃特·丹羅緒（Walter Damrosch）的肯定：「音樂發展幾乎在婦女在推廣，除了美國之外，我想不出任何國家有類似的現象。」

威爾第俱樂部的影響範圍擴大了：下一季開始時，已有一百名新會員報名。不幸的是，榮譽會員卡羅素因肺炎病逝，該會舉辦小型音樂會追思，請來多人演講，

162

其中一位是年邁的俄勒岡州詩人艾德溫‧馬侃姆。佛羅倫斯爲老體弱的會員擔心，因此俱樂部組成委員會，登門探望病弱的會員，也許在一九二二年初尤特碧會長詹美森夫人過世之前，能爲她輸送些許溫情。

佛羅倫斯身心穩定後，出席一場威爾第俱樂部舉辦的午後音樂會，演唱幾首義大利詠嘆調和英國歌，以回報會員贈送的一組紅寶石髮夾。（戴假髮的她哪用得著？）《紐約論壇報》以「佛羅倫斯‧珍金絲夫人與摩雪兒‧班奈特在華爾道夫獻藝」的標題宣佈消息。（小提琴手班奈特的名聲夠響亮，《小提琴家》雜誌同月刊載一則短文稱讚她的琴藝。她也被強迫參加新成立的威爾第俱樂部三重奏。）爲避嫌，主辦人不能表演，所以這次活動的主席由其他幹部擔任，湊巧的是，這次主席艾德娜‧莫爾蘭也是女高音，三年來曾多次獲威爾第俱樂部邀請演唱，她藉這機會回報佛羅倫斯的好意。這兩位歌手的差別在於，莫爾蘭小姐的資質高，後來渡海至法國，在巴黎試身手。佛羅倫斯在自家公寓爲她舉辦歡送會。莫爾蘭懂得區隔之道，儘量不讓佛羅倫斯和專業歌手同臺，但區隔的效果有限。在前一日上午，該會才請到奧地利男中音羅伯特‧連納德表演。他自一九一四年起，就在大都會成名，曾演唱《魔笛》捕鳥人和王子安佛塔斯等角色，（可惜在一九一八年，他被視爲敵國外籍人士，演唱生涯中斷）。

這一年，銀雲雀舞會第五度登場，節目單詳載包廂二十六人的姓名，也列出七十八名男女來賓，以及七名帶位員。在場有幾名軍方高官，其中有兩位海軍將軍和一位陸軍將軍，觀賞了《茶花女》和幾場活人畫後，獲邀（可能被迫）參加舞會開幕式的大遊行。

這段期間，每年夏天，佛羅倫斯前去長島灣北岸的拉赤蒙渡假四個月，犒賞自己的成就之餘，也招待路過的威爾第會員——附近有一家美國年代最悠久的遊艇俱樂部之一：馬蹄鐵港口俱樂部。一九二二年八月，一群業餘演員表演《仲夏夜之夢》，爲慵懶的暑期注入生命。根據當地報紙《世界晚報》所言，劇力直逼百老匯。「爲什麼呢？答案只有一個，就是聖克萊・貝菲爾。」

聖克萊百戰不疲。直到五月，他以半年的時間演出《鬥牛犬卓蒙德》，──來自倫敦，根據麥尼爾的熱門小說改編，主人翁是從壕溝戰歸鄉的紳士冒險家。百忙之中，聖克萊依然抽空爲威爾第俱樂部推出獨幕劇，自導自演。佛羅倫斯爲答謝他，送他的西洋情人節禮物是在麥克杜威俱樂部辦餐會，招待旅居紐約的赤爾登罕老鄉（其中之一在《鬥牛犬卓蒙德》裡同臺演出），欣賞佛羅倫斯演唱英國曲，因

此她的大名才會登上倫敦的《格洛斯特郡迴響報》。

夏天，聖克萊在紐約的公寓燠熱難耐，因此投入慈善活動。這一年，拉赤蒙鎮有一位劇院老闆鄉紳捐地蓋圖書館，聖克萊在當地不食人間煙火族群物色業餘演員，湊成劇團，藉不斷排戲來琢磨演技，場地是遊艇俱樂部旁的樹蔭空地，表演迷倒觀眾：「無法相信幾世紀的時空轉移，恍若置身奧林帕斯山麓，觀賞眾神嬉鬧。」眾神包括拉赤蒙兒童，身穿飄逸的白衣，扮演精靈。聖克萊為圖書館籌募到一千五百美元，聖克萊飾演丑角巴頓，藉巴頓的嘴說出「讓我來，我可以做得更好。」這句臺詞能一語道盡妻子的俗世觀。妻子也在觀眾席裡。

為慶祝威爾第俱樂部成立五週年，佛羅倫斯面對會員演唱，為音樂季揭開序幕，選曲包含古諾的《羅密歐與茱麗葉》裡的一首詠嘆調，以及一組法國歌曲（特地從大都會歌劇院請來義大利小提琴手為她伴奏），掌聲雷動。表演完幾首安可曲後，一小群帶位員送上內金外銀的長花瓶以及十五大束鮮花，玫瑰花和菊花捧不動，只好另外叫一輛計程車運回家。《音樂信使》週刊報導，「翌日，眾多友人發電報、寫信、打電話給她，詩情畫意的一封電報如下：『天堂賦予妳銀嗓，妳有幸得金音。』」《信使報》必定拿了錢，這種奉承話原文照登。

貴賓之一是女子合唱團界先鋒英國威爾斯籍團長克蕾拉・諾維洛・戴威斯，由她率領五人組女聲合唱團演唱。她的兒子艾佛・諾維洛名聲較大，戰時名曲《續燃家爐火》（Keep the Home Fires Burning）的音符出自他手，並以作曲家和演員的雙重身份征服倫敦舞台，也即將成為電影明星。另一位貴客是蘿莎・彭賽爾（Rosa Ponselle），現在列名為威爾第俱樂部的副會長之一，以輕歌舞劇起家，目前是大都會的明日之星。

一九二三年的年度舞會之後，更多佳評累積在佛羅倫斯頭上。《奧賽羅》的第四、第五幕結束時，她以雪后的扮相現身，會員布魯斯・亞當斯隨後以溢美的演說向她致敬：「集全會之愛與奉獻於美好會長一身」。在節目單上，他已貢獻兩首讚美詩，若未經佛羅倫斯首肯，絕對上不了節目單。年會收場前，會員送她一支鑲有五十枚鑽石的白金錶，懂禮貌的她臉紅接受。

有這麼多讚美助勢，何況如今她的獨唱已在紐約立足，她首度進軍外地。夏季過後，她南下華盛頓特區，華盛頓大飯店正為救濟日本委員會舉辦義演，她的姓名在節目單上獨當一面，這是可考據的第一次。她找的伴奏是上上之選。馬爾頓・博

依斯出生於英國，擅長演奏風琴、指揮合唱團，主導華盛頓的聖馬修使徒教堂的音樂活動。該教堂（一九三九年升格大教堂）費了不少心血才挖角到他：教區牧師在一九〇六年發掘他時，他服務於瑞根斯堡大學。他擅長清唱式的格列哥里聖歌，因此，為了替佛羅倫斯伴奏，他的風格必須急轉彎，但他也有機會演奏幾首蕭邦和德布西。能接觸上流和財富，他無疑求之不得：他家有五個子女嗷嗷待哺，其中兩個是妻子和前任丈夫的小孩。為貼補家用，他也經營一家寄膳宿舍。二十年後，佛羅倫斯這位教堂音樂大師依然為她伴奏。第一場演出，《週日星報》未受邀，但「從主事者之處得知……表演令人讚不絕口。」

循序漸進，佛羅倫斯允許自己在一連串的場合亮相表演。一年多後，她首次在自己主辦的活動裡演出。這次不是威爾第俱樂部的活動，而是紐約人俱樂部，地點在阿斯特酒店。報紙宣佈的消息令人覺得這話出自她口，好像講得一副忠厚老實狀：「音樂主席佛羅倫斯‧佛斯特‧珍金絲夫人所策劃的節目包括葛拉蒂絲‧巴奈特的鋼琴獨奏、佛羅倫斯‧佛斯特‧珍金絲的演唱、以及亞瑟‧瓊斯的豎琴獨奏。」

一九二四年，威爾第俱樂部舉辦第七屆年度舞會，佛羅倫斯的戲服散發出所向

披靡的光暈，娛樂節目是《命運之力》，陸續上臺的歌手全獲得熱烈掌聲，接著上演「夢中美人」主題的一系列活人畫，最後一幅才是晚會的高潮。會長佛羅倫斯站在岩石座上，手持銀矛金盾，身披白袍，頭戴威武的牛角盔，造型懾人，觀眾起立向華格納歌劇中的妖魔致敬，舞台布幕連續開合六次，觀眾才過足癮。晚會的節目單早有預測，封面上的佛羅倫斯作起相同的打扮。她選擇女武神有救贖意涵。當年，甫從音樂學校畢業的她在費城音樂祭，選唱《女武神》裡的歌曲。幾乎可篤定的是，當時的她緊張得差點麻痺。三十五年後，蛻變為女武神的她獲得如雷掌聲。

威爾第俱樂部在音樂季期間，照慣例是全天有活動，場地分散在紐約各大飯店。作曲家威爾第的誕辰是十月九日，該會在當天以音樂午餐會慶祝，隨後的多天則以舉辦一連串小型音樂晨會、晚宴舞會、茶舞會、名人早餐會，在年度大歌劇、走秀、舞會時達到巔峰，最後才在威徹斯特俱樂部舉行美國早餐會，嘉賓身穿戲服出席，場面華麗。佛羅倫斯總穿粉紅色，手持曲柄牧羊杖。音樂季近尾聲時，俱樂部在四月發傳單：「重要訊息，下季威爾第俱樂部會員費請在四月五日前盡早繳交，以減輕總務之辛勞。」為招募新血，四月下旬某一天開放免費入會。

在佛羅倫斯規劃下，她在紐約上流社會平步青雲，聖克萊的舞台生涯也持續挺進。為增加收入，他在河濱街的聯合藝術學院教戲劇，廣告上說，他的戲劇課程將結合劇場裝飾和舞台設計，別出心裁，也請多位知名人士演講，顯示聖克萊人脈之廣。演講者之一是舞台設計師諾曼・貝爾格茲，曾和麥克斯・萊恩哈特、塞西爾・B・德米爾等大導演合作，女兒是芭芭拉・貝爾格茲，日後在影集《朱門恩怨》裡飾演石油大亨JR的妻子。另一位客座演講者是俄國移民喬西亞・祖羅，在紐約擔任指揮，工作忙碌，一九二〇年代多數時間為好萊塢電影寫配樂。演講者也包括史塔克・洋恩，是《新共和》雜誌的重量級劇評。

一九二五年初，聖克萊連續接下三個戲劇邀約，這是以往少見的現象。這三齣戲是應紐約觀眾要求的典型劇本：喜劇，以及操英國腔的說教劇。《歡笑姑娘》講的是一個高升貴族的蘇格蘭女青年。約翰・葛斯沃斯的《此許愛意》描寫一神職人員放走琵琶別戀的妻子，因此被信眾圍剿。

聖克萊接演的角色經常是英國人，但他自從一九一三年就不曾踏上英國一步。這年他收入增加，或許促使他決定在一九二五年夏季返鄉探親。佛羅倫斯是否伴隨他回故鄉赤爾登罕？絕不可能。當年搭乘巨輪德意志號渡海時，被狂抖的船身嚇到的她再也不肯搭船，寧可坐在拉赤蒙遊艇俱樂部陽臺上，舒舒服服望著海面。她雖

然常詠唱自然美景，其實對大自然興趣缺缺。儘管童年的她去過父親的農場，也曾前往阿迪朗達克山脈露營，根據聖克萊日後對第二任妻子凱薩琳所言，她「對大自然、樹木、綠野、新鮮空氣、海洋、日月之美，毫無興趣。」隨著機動車征服紐約，聖克萊愈來愈不適應繁忙的都市生活。在他回英國前，他投書《紐約時報》表達個人憂慮，主旨是行人權利被剝奪，因為吹哨子的警察指揮著六方車流，行人分配到的秒數過短，不夠穿越馬路，而且行人不站上馬路叫不到車，更增加受傷的風險，而且可能被警察誤認不守行人規則而被逮捕。

「機動車駕駛是否曾考慮到，自己安穩坐在車上，隨著運作規律的機械行動，行人則靠雙腿移動，必需時時保持平衡，可能扭傷腳踝，激痛難忍，因而跌倒，閃到腰，一時緊張，因周遭恐怖聲響而失神？反觀機動車駕駛，照樣不留分寸給四面楚歌的行人。駕駛安坐車內，免受艷陽、塵土、風雨侵擾。行人常從陰影踏入眩目的陽光，有時無法避免被太陽照耀臉上、被強風分心、因塵土和雨水而一時失明，駕駛可曾如此顧慮到行人？絲毫沒有。」聖克萊對現代化科技感到焦慮。他回到家鄉赤爾登罕，在附近的譚普貴亭村一家十六世紀旅社犁棧住一個月，身心獲得舒解。他的一位姑媽和寡婦住在村子裡。紐約的西摩爾大飯店、銀雲雀舞會、引吭高歌的會長，全變得遠在天邊。八月下旬，他搭船回紐約。（此行顯然甚得他心，

兩年後他再度返鄉，一九二八年又回去一次，見到的親人逐次遞減：到了一九二七年，兩名姑媽去世；一九二八年六月，母親過世當天，他回英國奔喪。）

《音樂信使》週刊獲邀聆聽佛羅倫斯唱歌，這次表演幾乎全由她一人包辦，公正報導的原則至今受到最嚴格的試煉。節目單列出十幾首詠嘆調和歌曲，包含幾首外文歌，目的若非展現佛羅倫斯的功力，就是想凸顯她的多元品味。《信使》客氣地報導，西班牙歌最能吻合她的唱腔：「她的尖嗓和活躍的演唱方式最富效果」，言下之意是，她演唱孟德爾頌和韓德爾的效果較差，《波西米亞人》裡女店員穆塞塔的華爾滋屬於高層次歌劇，她也只能望巔峰興嘆。因為她和作曲家諾維洛的母親熟識，她甚至大膽嘗試諾維洛的作品。曲目「適度鑑賞其音樂內涵，佐以適切之面部表情。」報導的附圖是佛羅倫斯的舊照，她穿著低胸絲綢晚禮服，胖頸垂掛著長串珍珠，深色假髮以羽毛濃密的帽子壓住。

佛羅倫斯顯然對成果感到興奮，因為當晚她結下的兩份緣，延續下半生的演唱生涯。當晚的場地是麗思大飯店的絢麗舞廳，對她而言是新場地，後來成了她每年必唱的場所。當晚節目單上，除了她之外，只有一名獨奏者——年輕鋼琴手康是美·麥萌，演奏自創曲。麥萌從此和她合作到最後。他對佛羅倫斯的回憶可信度不

高，例如他曾說佛羅倫斯在威爾第俱樂部的首場獨唱發生在銀雲雀舞會，在中場演唱一首詠嘆調。然而，在場人士沒人提到過這件事。此外，麥萌說明她表演愈來愈頻繁，說法也有誇大之嫌。他說，「見觀眾歡樂情緒高昂，她大受鼓舞，專業人士和外行人皆鼓勵她多唱幾場。本會有許多歌手來自大都會，和其他會員一同慫恿她，稱讚她是史上最傑出歌手，一直如此鼓勵她。」

一九二〇年代佛羅倫斯的演唱功力如何，公正的樂評已不可考，後人僅能推測她的層次不曾比平庸的水平更高，而且隨年歲增長逐漸走下坡。難以相信的是，五十多歲的她歌喉更加不堪入耳。大家捨不得告訴她赤裸裸的事實。威爾第會員不肯，拜她提拔而在紐約發跡的眾多歌劇歌手不肯，得助於她募款的慈善單位不肯，記者不肯（真正的樂評不受邀請），聖克萊更不可能扯破臉講實話。無論讚美的背後藏著什麼居心，佛羅倫斯選擇每一句稱讚照單全收，接受所有邀約。有些她應邀演唱的場合莊重而高尚。一九二七年二月，她應邀出席在華盛頓一百九十五歲冥誕獻藝。

威爾第俱樂部即將屆滿十年之際，佛羅倫斯在紐約上流社會的主桌鞏固了寶座。她使用的手段是魅力、品味、金錢、影響力。一九二七年五月，《電訊晨報》

的「仕女版圖」版派記者去她家專訪，見到「藍色大眼炯炯散發親善光輝」。佛羅倫斯暢談威爾第俱樂部募款活動，對象是義大利紅十字會和收容傷兵的退伍軍人高山營。近來，她也致力為美國演員基金募款，救助貧苦劇場專業人士（想必是聖克萊建議有功）。記者默默記下一切胡說，聽著她捏造往事：她說她從小生長在紐約，記得幼年時曾面對一萬名觀眾彈鋼琴，更侈言該季連唱二十場，令人不得不疑。該報刊出她身穿黑色薄紗短斗篷的相片，神情嚴肅，文字說明指稱她是「音樂名家」。紐約上流新聞在各媒體相互抄襲下，《音樂信使》週刊也轉載這則消息，以「最醒目的版面」附上相片。

同月，威爾第俱樂部舉辦年度美國早餐會，會員之間必定提起這則訪問。貴賓包括來自義大利的一位伯爵夫人和一位公主，委員會當中也有一位男爵夫人。序幕稱為「玫瑰遊行」，在歐洲貴族嘉賓的簇擁下，佛羅倫斯出場，左右伴隨四名捧玫瑰花籃、拿著手杖的少女。附帶音樂會的午餐會索價三元五角，從市中心搭公車前來的車資是一元。「不付費者不許進場，」邀請函寫著。

一九二九年股市大崩盤，威爾第俱樂部辦活動，會員出席依然踴躍，付進場費毫不手軟。上流社會似乎活在保護膜裡面，不排斥粗俗的輕歌舞劇，不介意爵士

樂團吵雜的喇叭聲，更不受從一九二〇年起延續十三年的禁酒令影響。無酒可喝的會員自有沉醉的秘方：詠嘆調、獻花、有事可做。一九三〇年三月，股市崩潰後首度舉行銀雲雀舞會，場面之奢華一如往年，有陸軍海軍的貴賓參加，法國領事也出席。紀念節目單附贈會長玉照，佛羅倫斯穿著亮灼灼的晚禮服，頂著埃及頭飾——也有獨唱者和舞會委員的相片。現場請到兩位指揮，一位負責爾曼諾‧沃夫—費瑞里的單幕中場秀《蘇珊娜的秘密》，另一位指揮管弦樂團以及女聲合唱那不勒斯民謠。合唱團老師是瑪莎‧艾特伍德，兩年之前曾在大都會的《杜蘭朵公主》演唱侍女柳兒。節目上演詩人拜倫的一生和《迪斯雷利》，一九一三年聖克萊參與演出的熱門戲。參與的會員名單一長串，列名第一的是會長，最有興趣為她形象加持的《音樂信使》尊稱她為珍金絲貴夫人。吊車尾的是「聖克萊‧貝菲爾」，被《信使報》拼錯了，該報也不內疚。為酬謝會長，會員致贈一只鑽石手鐲，而她不辭辛勞的另一半只收到拼錯名字的禮遇。同年五月，聖克萊搭船回英國，待了四個月才回紐約。

第 9 章
·
貴婦佛羅倫斯

一九三〇年十一月七日，瑪麗・佛斯特去世的消息出現在《紐約時報》：「貴紳查爾斯・杜倫斯・佛斯特遺孀、佛羅倫斯・佛斯特・珍金絲慈愛的母親過世。」同月十日，遺體下葬於衛克斯貝里的家族陵墓中。瑪麗最後二十年在紐約渡過，和女兒一樣，住在飯店公寓中，先是在華爾道夫，隨後在廣場大飯店。

喪禮在康貝爾葬儀教堂──位於六十六街和百老匯街交叉口的一家葬儀社。

守寡的瑪麗有機會探索個人興趣，畫作在紐約等地展覽，而且根據訃聞「曾多次獲獎」。她的另一種興趣是參加社團。在她過世前，她是四十二個社團的會員，許多和族譜血統有關，映照新國家人民注重身世的心態。她參加的社團包括東方之星社、胡格諾學會、維吉尼亞州古學會、全國愛國婦女學會、紐約荷蘭名門之女學會。然而，她最重的社團還是美國革命之女，持續以代表的身份去華盛頓開會。

她生前最後的慈善活動之一是修復一間號稱弗萊明城堡的小酒館，位於家鄉紐澤西州。弗萊明城堡之所以重要，是因為華盛頓曾在日記裡一筆帶過。一九二八年，她把城堡捐給革命之女組織下羅禮上校的分會。羅禮上校在一七七六年隸屬非戰鬥部隊，和瑪麗同鄉。瑪麗去世前一年，羅禮上校分會全體會員獲瑪麗之邀，前往華爾道夫大飯店，出席威爾第俱樂部的小型音樂會，當時她接近八十歲或九十歲，因為她在一八六〇至一九一〇年向普查員報告的歲數不一。

然而，最有她個人特色的舉動流露出對早夭女兒的牽掛。她以莉莉安之名，捐獻五千美元給懷俄明宗族歷史學會，該會宗旨是保存當地歷史文獻。她當然有捐這筆錢的財力，但和先夫捐給衛克斯貝里教堂建紀念窗的一千美元比起來，她出手闊綽多了。瑪麗去世後，該學會的理事公開請她女兒節哀順變。

同一年稍早，威廉·布佛德比瑪麗·佛斯特早走一步。威廉曾在一九〇九年繼承家族土地，生活過得不錯，死後留給遺孀十五萬美元，把農場留給弟弟喬治·布佛德，也把每年支付三百美元給佛羅倫斯和瑪麗的責任移交給他。布佛德其他親戚也分到總值四十萬美元的遺產，比查爾斯·佛斯特死時的遺產足足多出十五萬。

瑪麗過世的同一星期，衛克斯貝里民眾得知威爾第俱樂部會長最近又開始演唱了，紐約名流專欄也刊登她的相片。《衛克斯貝里領導者時報》報導，「珍金絲夫人的服裝份外高貴脫俗，相片中的她以東方造型現身，裹著鑲珍珠的頭巾，戴著凸圓形寶石耳環，白袍以絲錦緞製成。」即使演唱會在她母親喪禮前夕舉行，家鄉人照樣肯定她這種打扮方式。

佛羅倫斯的母親過世後，父親遺產的另一半由她繼承，因此盡管全美陷入經

濟大蕭條，她的生活加倍優渥。失業民眾開始在救世軍擺的湯食攤位前排隊，在中央公園集體野營。一九三一年在紐約，餓死的民眾逼近一百人。並不是所有紐約富人都注意到這現象。作家兼編輯科勞蒂亞·史騰斯曾說，「我不認為我曾意識到三〇年代的貧窮。」明眼人確實見到音樂人無法倖免於難。親眼見證到的人回憶，「在街上，走著走著，會聽見有人說，『看見那個人沒有？他以前在紐約交響樂團……』只見幾個人坐在那裡，拿著酒瓶，落魄失意。」

鉅富階級只是錢包縮水而已。「我們現在真的不像以前人那麼有錢了，」洛克斐勒家族第三代的勞倫斯哀嘆。范德比爾特家族之流搬出僕役眾多的宮殿，寄居豪華大飯店。低一等級的富人則解聘女傭。然而，慈善舞會照開，大都會歌劇院依舊是炫富豪族的避風港。據估計，首演之夜的包廂觀眾身價總計逼近十億美元。整個音樂季每星期六晚上，佛羅倫斯握有兩張大都會歌劇院的門票，但憑她的財產，她不足以躋身這種頂尖層級。根據一九三二年出版的《美利堅》，裡面有一篇文章以「名流與近名流」為主題，參考了詳載紐約菁英世家背景的《上流名錄》，估計只要年收入達到兩萬美元，都有機會榮登《上流名錄》。即使到了一九四〇年代，佛羅倫斯的投資年收入只有一萬兩千美元。

一九三〇年代，歌劇盛行，即使是買不起門票的觀眾仍趨之若鶩。美國電臺在一九三一年首次轉播整齣歌劇。三年後，維吉爾‧湯森根據葛楚‧史坦的劇本，為清一色黑人陣容改寫的《四聖三幕》（Four Saints in Three Acts），成為百老匯史上巡演最久的歌劇。新時代的名人，例如潔拉汀‧法拉和莉莉龐絲等女高音巨星，將歌劇引向主流。在一九四〇年，美國第一次以電視播出歌劇。母親去世時，佛羅倫斯六十一歲，表演慾有增無減。六個月後，音樂季結束前，威爾第俱樂部在威徹斯特鄉村俱樂部舉辦年度玫瑰早餐會，可一窺她強烈的表演慾。除了銀雲雀舞會之外，這是威爾第俱樂部最盛大的活動，委員會總提早半年招募女侍應。俱樂部安排馬車，負責將會員和貴賓載到現場。活動總以「玫瑰遊行」的花樣走秀揭幕，服裝最美的女人有機會得獎。一九三一年，最佳服裝獎頒給大都會歌劇團的亨莉葉特‧威克斐德（Henriette Wakefield）。也許這項獎的用意是偷偷感謝她私下的服務。

早在一九〇七年，亨莉葉特就在大都會初試啼聲，將近三十年間，表演次數接近八百場，但她名氣不夠大，無法作為賣座噱頭，也無緣扮演要角。以一九一二年為例，她演出許多場華格納歌劇，其中一角是九位女武神之一的葛琳潔德。十年後，她晉級了，演的仍是女武神之一，角色換成瓦爾特蘿德。時光再推進十年，她仍演唱同一角。但她另有一項地下職業：她是佛羅倫斯的聲樂老師。

她這位學生的資質是好是壞？除了受僱在佛羅倫斯家中演奏鋼琴的樂手之外，唯有聖克萊‧貝菲爾知道聲樂老師的身份。亨莉葉特‧威克斐德之所以不願曝光，意味著早在佛羅倫斯步入晚年之前，歌藝頂多只稱得上平平。從在場觀眾的舉止可見一斑。一九三〇年代，崇拜會長歌聲的歌迷原本局限於威爾第俱樂部死忠會員，後來歌迷群擴大，變得不太守規矩。然而，並非所有觀眾目的都一樣。

到了一九三一年，佛羅倫斯已奠定往後十年獨唱生涯的主要基石。每年春季，她南下華盛頓特區，參與娛樂美國女文青聯盟。該會成立於一八九七年，為女性文藝工作者加油。（佛羅倫斯後來被推舉為會長。）一九三五年，三東征修會成立，翌年她為該會獻唱。只要祖先能回溯至十字軍東征早期者，就能加入該會。這場演唱的觀眾包括一名參議員和陸軍少將。

依聖克萊‧貝菲爾的估計，在風琴名家馬爾頓‧博依斯私下伴奏下，這幾場是她最成功的年度盛會。觀眾是她親自挑選的親朋好友，來自華盛頓上流社會的高層，包括幾位姻親。造訪華府的這幾趟讓佛羅倫斯有機會重新聯絡感情。

一九三一年，她以午餐會招待十四位客人，不僅包括艾莉絲和小姑重新聯絡感情。珍金絲，更有法蘭

克的兩位么妹倪蒂和凱麗。倪蒂那年七十歲了。佛羅倫斯仍積極吹噓她在華府有姻親：《星報》提醒讀者她的公公是名將。

另一項年度傳統在羅德島州新港展開。在一九三一年夏日假期結束時，佛羅倫斯在新港歷史學會表演。幾年下來，和她同臺演出的是鋼琴手蕾拉・亨恩・坎斯，琴藝夠高，電臺在一九二〇年代末以整個小時專題介紹她。她也是婦女愛樂社的會長，該會成立於二十世紀初，宗旨是壓低音樂表演的價格，以造紐約貧民區。《新港水星報與週報》記者「至為欣賞」她們在一九三二年的音樂會：「兩者均為能力高強的藝人，能信手拈來最優美的音符。」佛羅倫斯帶著她專屬的伴奏琴師艾德溫・麥克阿瑟（Edwin McArthur）。

麥克阿瑟來自丹佛，讀過茱莉亞音樂學院，一九二八年還未滿二十一歲時，佛羅倫斯在巴比松大飯店聽見他彈琴。巴比松是最近為專業婦女設立的長住型旅社。一九三〇年，他結婚了，和眾多繞著佛羅倫斯公轉的人一樣，很慶幸有這份工作。「透過工作關係，我獲得許多表演邀約，」他在佛羅倫斯死後將近二十年受訪表示。他也堅稱，佛羅倫斯「智商過人，知識豐富。」她邀請他回公寓面試，據推測也請他為她伴奏，藉以試奏。一九三〇年，他結婚

每年在公園大道的雪利大飯店裡，佛羅倫斯舉辦兩三場音樂會，一場介紹美國作曲者，一場慶祝詩詞週，一場為紐約州婦女會舉行（安可聲不絕於耳）。然而，她每年的重頭戲依然是威爾第俱樂部獨唱會。該會以小冊子預告節目時，結尾當然照例每逢名詞就大寫：「本季特色表演將包括**會長獨唱會**，在**麗思大飯店大舞廳**舉行。」獨唱會展開，《音樂信使》週刊照常以報導之筆勾勒出佛羅倫斯最美好的一面，遣辭用字靈巧圓滑，在睜眼說瞎話和稍微誠實之間找平衡點。「星光熠熠」的觀眾「聆聽並鼓掌」，向「集女高音、會長、女主人於一身，儀態尊貴的珍金絲致敬。觀眾咸認是是她歌喉最出色的一次。」那是一九三○年。一年後，《音樂信使》週刊再報導，「這場音樂社交活動總能吸引大批觀眾，」現場的掌聲「出自眞誠」。「毫無疑問，顫音與頓音交錯的藍色多瑙河華爾滋以及『小康乃馨』，最討觀眾歡心。」懂得內幕的讀者或許能看破文字奧秘，知道記者其實正對著讀者調皮眨眼。「各婦女俱樂部會長集結音樂圈和上流社會名人，獨唱會轟動成功。」這種好評可照字面意義接收，也可詮釋為較具顛覆性的惡評。

佛羅倫斯的選曲琳琅滿目，不一而足，展現淵博的知識，上至巴洛克到法國大歌劇時期音樂，下至民俗風味的現代曲。威爾第俱樂部的會徽是代表悲劇喜劇的

兩副面具，佛羅倫斯也在悲喜劇之間遊走。高難度嚇不倒她，反而令她更加勇往直前。一九三○年，她勇敢單挑《羅恩格林》（Lohengrin）裡的「艾爾莎的夢」。既然已經把史特勞斯的曲子納入節目單了，假以時日，她成了全紐約第二位敢唱《納克索斯島上的阿麗雅德妮》（Ariadne auf Naxos）裡澤賓內妲的詠嘆調的女高音。一位樂評表示，她的詮釋「流暢而旋律優美，以華麗的花腔華彩樂段和高音D登峰造極。」

佛羅倫斯追求高音是為了爭面子。能飆高音的歌手，才能吸引目光。一九三○年，伊索．摩曼在百老匯演出蓋希文的《為女瘋狂》，高音C維持十六小節不衰，技驚全場。紐約市民看著摩天大樓一山高過一山，離街頭貧民愈來愈遠，佛羅倫斯也在苦練歌藝，希望攀上個人高峰。她在降半調高音B、高音C、高音D上的吟唱，宛如金剛在新落成的帝國大廈爬上爬下。

幾年下來，她表演的曲目也更加多元，顯示她多麼賣力學習練唱新歌和詠嘆調。的確，她的品味和勤奮備受讚揚。一九三二年，她在新港開獨唱會，演唱的「是音樂內行一聽即能欣賞的歌曲，因為唯有才華特具、受過精心特訓的歌手，唯有潛心磨練過的歌手，才有如此表現。」義大利歌劇的高峰險阻，佛羅倫斯攀登起

來卻滿不在乎：《塞爾維亞的理髮師》裡的「我聽到一縷歌聲」，以及《托斯卡》裡的「獻身藝術」（Vissi d'arte），她唱得婉轉順手。她甚至以戀愛心演繹《茶花女》名妓薇奧莉塔的「心上人！」（Ah! fors'è lui），足以震動陰曹的威爾第大師。

三〇年代之後，她開始在節目單穿插評語，紅字印在昂貴的銀紙上，以顯示鋪張，欣然請大家別客氣，儘管拿前人的排場來作比較。她挑戰柴比（Ruberto Chapi）的「傑伯迪歐的女兒們」（Las hijas del Zebedeo）時，在節目單上表示：「歌詞亮麗，韻律火熱，而且具有道地的西班牙鈍音，使得此曲自從賈西亞和路易莎・泰特拉齊妮以降，廣獲女高音名家之厚愛。」

佛羅倫斯唱的歌曲適合所有心境、所有場合：她嘗試過莊嚴曲，例如古諾（Gounod）的「聖母頌」（Ave Maria）；嘗試過神聖曲，例如格魯克（Gluck）的「冥河的死神們」（Divinités du Styx）；以莫札特的「哈利路亞」（Alleluia）和巴哈的「歡樂頌」（Jubilate）頌揚天神；不顧告誡，在節目最後以閃電快嘴進攻西班牙說唱劇名曲「小康乃馨」。她詮釋卡爾・吉伯特（Carl Gilberté）的「笑歌」（Laughing Song），呼呵哇哈的花腔聲滿盈。年近七旬的她也能藉「聖母安眠曲」（The Virgin's Slumber Song）毫不害臊地裝粉嫩。

有些歌曲能凸顯女高音歌的喉宛如和諧的鳥鳴聲，特別討她歡心。她愛唱金絲雀、鴿子、雲雀、夜鶯。她演唱一首稱為「悅耳鳥」（Charmant Oiseau）的曲子時，不時「被掌聲打斷」，因為應答輪唱和辛辣的歌聲擾動了聽者。箇中的反諷令觀眾瞭然於心。她甚至歌頌野雁，「令熱愛鴨雁狂野奔放音符的人特別欣喜」，這樂評也許清晰聯想到鴨叫聲。此外，如果唱到有音符無歌詞的境界，佛羅倫斯會義無反顧展飛奔。她常唱的曲子「無言歌」（Song Without Words）是當代荷裔美籍作曲家理察·哈格曼（Richard Hageman）的作品，他後來在一九三九年為電影《驛馬車》譜曲而大紅大紫。最值得一提的莫過於德利伯歌劇《拉克美》裡的「印度鈴歌」，在她宰割之下，註定永垂不朽。

話說回來，佛羅倫斯遇到挑戰總是一頭熱，加速衝刺。她與沖沖解釋，莫札特的「辦不到」（No, no che non sei capace）是為小姑譜寫的，「莫札特一度愛上她，如今由愛生恨，身為居家作曲者的他不得不為她寫歌，但盡可能賦予這首詠嘆調超高難度，對歌者難如登天。」如此她豈有迴避挑戰的道理？外語對她也不足以構成障礙：她演唱法文、德文、義大利文、俄文組曲，甚至以大無畏的態度進軍拗口的地雷陣：匈牙利文，由匈牙利鋼琴手伴奏並指導發音。西班牙音樂特別具有戲劇性和性感熱情，最令她愛不釋口，節目單裡時常出現西班牙和墨西哥曲子，她唱

起來抒情挑逗，唇舌有豪邁之姿。

珍金絲夫人表演時充滿喜劇性，也具有視覺效果。威爾第俱樂部的活人畫舉辦多年，為她培養出熱愛花俏服裝的興趣。每次演唱會空檔，舞台由鋼琴師獨挑大樑，或由號稱帕斯卡雷拉室內樂學會的義裔美籍兄弟演奏時，她便趕忙在後台換穿新裝，不是戴一頂大草帽、打扮成嫵媚的墨西哥美嬌娘，就是以俄國村姑的扮相登場，不然就是穿上匈牙利國服，以花朵點綴假髮。此外，她也堅信道具的威力：扇子、陽傘、《浮士德》庭園戲裡的紡車（存放在聖克萊的公寓），唱「小康乃馨」時提著一籃康乃馨，向觀眾拋擲。為增加效果，她把自己塗成大花臉，口紅糊出嘴唇，胭脂濃烈。

演唱每首歌曲時，她援引在費城受過的訓練，以傳達故事內容，但她年輕時學到的表達風格未必適合老歌手。德國移民亞道夫・波立茨（Adolf Pollitz）曾以年輕鋼琴手的身份加入威爾第俱樂部，他回憶，「她的手勢表情和歌聲一樣逗趣。」麥萌也回憶道，「她在每一支曲子加入戲劇效果，唱到詠嘆調常邊唱邊演戲，唱到敘事型的歌曲時也照歌詞表演，不然就是隨音符起舞，令人捧腹大笑。」

186

佛羅倫斯臨老頻換華服的作風有些令人作嘔，由《生活》雜誌的常態特寫版

「舞出人生」拍攝的一組相片可知。一九三七年，記者瑪嘉烈·柏克─懷特前往佛

羅倫斯在西摩爾大飯店舉辦的一場晚會拍照（但始終未刊登），十幾位客人穿著尋

常的晚禮服，聚集在她家大客廳，諷刺漫畫家艾爾·賀希費爾德也在場。無人端著

酒杯，顯示這場晚會儉樸至上。佛羅倫斯原本穿小碎花洋裝、圍巾，佩戴首飾，戴

著頭飾，晚會進行到一半，換上一身拖地的長袍裝，把她的身材曲線曝露無遺。這

兩套的布料都是蕾絲。其中幾張相片裡，佛羅倫斯站著唱歌，周圍是擺著禮貌笑臉

的客人，有時候她閉著眼睛，雙手合十祈禱。在一張相片裡，兩位中年婦女正扶著

佛羅倫斯從椅子站起來。

　　像這樣的晚會，在通往大客廳的陰暗長走廊上，曾經有人探進浴室，看見滿滿

一浴缸的馬鈴薯沙拉。佛羅倫斯請人辦外膳，總以量取勝。（她個人則嗜食三明治

和曼哈頓雞尾酒。）她公寓裡較固定的景象是她收集的幾張直背式餐椅，據說每張

都曾有過一位名人坐在上面斷氣。人通常死在床上，不太會晚餐吃到一半暴斃，所

以她的這種說法又有鬼扯的味道。但經由她參加的眾多宗族學會，她憑特權應有機

會接觸已逝將軍、參議員、法官的傢具，有辦法培養這種冷門興趣。也許她收集的

椅子其中一張被海軍少將公公坐過。

威爾第會員能免費參加音樂會，有意進場的民眾可購票欣賞，換言之，觀眾群裡多了一些非死忠歌迷，而這些人從未參加過銀雲雀舞會或玫瑰早餐會。一九三○年代初，會長高歌的妙聞傳了出來。一九三四年，有些搗蛋觀眾付兩美元進場，坐到禮堂最後面，盡情地笑掉大牙。這些音樂會不邀請紐約樂評，但有一個刊物不明的新聞工作者偷偷進場，撰寫一則諷刺短文，揭露這件妙事。文章簡述獨唱會的沿革，解釋佛羅倫斯繼承家產的源頭。

文章如此估計，「珍金絲夫人絕對有能力負擔場租。上星期，她包下麗思大飯店舞廳，衣裝稱頭的紐約民眾爭搶入場券，想一睹佛羅倫斯‧佛斯特的演唱風采。」文中也描述她穿著火紅羽毛絨，假髮是一疊小捲式金髮。然後切入音樂正題。佛羅倫斯以兩首布拉姆斯的德文藝術歌開場。節目單中的「五月之夜」附帶作曲家對獨唱者的告誡：「歌手啊，倘使你無夢想之能，切勿唱此曲。」犯忌者將倒大楣。「珍金絲夫人就算不能唱歌也有能力做夢，」樂評譏諷寫道。下一首的曲名也貼切：「枉然小夜曲」。樂評寫道，「她雙手交握心上，朝『枉然』挺進，此曲應稱為『徒勞小夜曲』。」至於觀眾，「一如往常，珍金絲夫人的觀眾又不守規矩了，在禮堂後面以晚禮服盛裝出席的男女，笑聲毫不節制。」總之，這是有人首度

形諸文字：佛羅倫斯‧佛斯特‧珍金絲是個笑柄。

對此，佛羅倫斯以她一向天真的個人方式，試圖過濾過媒體。有一次，一名男士前來她的公寓購票，她起了疑心，問：「你是……報業人士嗎？」對方回答，「不是的，珍金絲貴夫人。我是愛樂者。」她說，「那就好。每張票兩元五角。對了，你想不想來一杯雪利酒？」

她的演唱會逐漸積聚出一股小眾崇拜。依聖克萊判斷，這全有賴他口中的「明星風範」。一生在劇場打滾的他最清楚了，他自己絕對缺乏明星風範。他解釋，「人一上臺，立即吸引全場觀眾矚目。佛羅倫斯的個性能吸引人津津有味地注視她。這正是內人天生具備的本事。」

在一九三〇年，觀眾人數原本三百，但隨著風聲傳開，數字暴增至八百人。到了一九三五年更變得座無虛席，遲到的人只能站著看。《音樂信使》週刊描述當晚的場面時，措辭少了一分迂迴：「表演曲目期間爆發陣陣掌聲」，換個說法就是，歌聲被人鼓譟聲打斷。佛羅倫斯的獨唱愈來愈常發生這種現象：觀眾以掌聲壓過強忍不住的爆笑。伴奏師麥克阿瑟曾見到一男子拿手帕猛塞嘴，笑得從椅子滾到地

表演完一組歌曲後，她會說，「別走開，我馬上回來。」沒有人願意早退。大家的叫好聲充滿感激，甚至出自眞心。珍金絲貴夫人不需要鼓勵，但別人照樣鼓勵她。一九三六年，《紐約世界電訊報》到場欣賞這場「殷切期盼」的演唱會，「觀眾人數眾多，回響甚高。」翌年，該報重返佛羅倫斯的演唱會：「當然，恕我對其他藝人不敬，觀眾其實全衝著珍金絲貴夫人而來，欣賞她風格獨具、舉世無雙的朗讀式演歌。此外，平心而論，所有聽眾都盡興而歸。珍金絲貴夫人的歌藝具有多重面相，不側重任何一曲，也不對任何一位作曲家偏心。只消看一眼這位女高音的自選曲，即可知用心之深之苦。毋需贅言，珍金絲貴夫人以無拘無束的方式表達她渾身詮釋歌曲的實力⋯鐵證如山，每當她隨口唱出一句，幾乎全場都響起聽眾源源不絕的叫好，曲終更搏得奔流般的掌聲。」

由此可見，她在麗思的演唱會場面喧鬧，幸好看熱鬧的民眾鮮少心懷不軌。根據麥萌的說，「觀眾幾乎總是試著憋住笑聲，以免傷害到她的心，因此演變出一種習慣，每當她唱到特別刺耳的橋段時，再也憋不住的人索性以掌聲和口哨聲叫好，聲浪之高，方便想笑的人笑到飽。」

上。

聖克萊的回憶就不是這麼一回事了。他認為，這種行徑源於報復心——爭取不到威爾第俱樂部邀約的新藝人前去開汽水報復。他說，「很多藝人對她懷恨在心。她辦音樂會，總不能邀請所有藝人表演吧？上不了臺的藝人產生嫉妒心，組成一幫人，集體參加她的演唱會笑笑鬧鬧。」聖克萊愈來愈想維護會場的秩序。「我盡量趕他們走。有一場演唱會中，我規定，除非擁有免費入場券者，否則不准進樓座。（莫非贈票很多？）。演唱會一開始，嘲笑聲就來了。從樓座傳來。我上樓告訴他們，身爲藝人的貴賓，他們無權嘲笑藝人。有些人太無知了。」或許是爲了防止鬧場，一九三○年代末，演唱會開始省略中場休息時段。

然而，「無知」指的是觀眾的舉止，而非觀眾的判斷力；就連聖克萊都無法爲佛羅倫斯辯護到底。「她有完美的節奏感，」他說。「她的詮釋不錯，外語也精湛。她具有明星魅力。從掌聲裡就感覺得到。就算有人嘲笑她的歌藝，掌聲卻是實實在在的。她是渾然天成的音樂家。但就功力而言，功力並不差。」他的委婉評論不留他人誤解的餘地：即使是聖克萊也明白佛羅倫斯五音不全。

唱功再荒唐，打扮再花俏，佛羅倫斯終究深諳魅惑之道。威爾第俱樂部之所

以能在紐約成為要角，她孜孜不倦的領導功不可沒。一九三三年，佛羅倫斯和帕氏兄弟室內樂學會在麗思大飯店合作，舉辦年度演唱會，消息登上《紐約時報》，夾在卡內基音樂廳由布魯諾·華爾特指揮的紐約愛樂團兩場音樂會報導之間。翌年，她的演唱會藉同一專欄宣佈，演出其他音樂會的藝人有亞莎·海飛茲、保羅·羅布森、奧托·克倫培勒。另有一年，威爾第俱樂部的演唱會消息和普羅高菲夫、安奈斯可在紐約的音樂會新聞並列同一專欄。

在佛羅倫斯亮金嗓的同時，頂尖女高音爭相搶進威爾第俱樂部的大門。

一九三二年三月，瑞典戲劇女高音倫波葛在大都會首度登臺，演唱伊索德，《紐約時報》盛讚：觀眾「鼓掌並以安可聲讚許……同一歌劇的盛況在大都會近幾年僅見。」十一月，倫波葛爲威爾第俱樂部的音樂季揭幕，在節目單上的相片簽名：「致佛羅倫斯·佛斯特·珍金絲貴夫人，獻上誠摯仰慕之情。」接著是出生於義大利的艾姐·維托里，曾在聖路易斯帽子店當店員，於一九二六年在大都會首度登臺，「震耳欲聾的掌聲不歇」。她後來演唱阿依達，也和安東尼奧·斯科蒂對唱托斯卡。她讚美珍金絲貴夫人是「無與倫比的才女藝術家」，更是「天下樂界才子才女不可多得的朋友」，而且「對妳傑出的成就由衷佩服」。同樣在大都會演唱阿依達的德州女高音里歐諾娜·柯羅納也尊稱她「美麗大方又才華橫溢的貴婦佛羅倫

斯‧佛斯特‧珍金絲」。佛羅倫斯的自我觀感本來就堅固如晶鑽，川流不息的獻花必定為她的自覺再添一層鋼板。

對於如此闊綽贊助藝術界的人來說，戴上英國貴族的頭銜似乎是順理成章的事。幸好她似乎自知貴族頭銜不得亂戴，自己為「貴婦」加括號：「祝您復活節快樂！以愛祝福查理與貝蒂，『貴婦佛羅倫斯』敬上。」對伴奏師，她寫道：「致最優秀伴奏師艾德溫‧麥克阿瑟與迷人嬌妻白蘭琪，『貴婦佛羅倫斯』敬上，三二年七月十九日。」

在彼此討好、相互做人情的交易市場中，佛羅倫斯受益頗豐，交易的範圍也從獨唱者擴展到作曲人。「歌」的作曲者查爾斯‧豪比爾、「螞蟻與蚱蜢」的作曲者艾默‧羅斯（Elmo Russ）、「諾特」的作曲者路易‧戴奧勒菲奇，紛紛為她獻上新作品，在節目單上註明，這些歌曲「獻給珍金絲貴夫人」。有時候，她的伴奏師會讓出位子，好讓作曲者能躍上舞台，一同和伴奏彈琴。根據《音樂信使》週刊，葛蕾絲‧布什的「春之喜悅」「為珍金絲貴夫人的活力奔騰風格創造良機」。最荒謬絕倫的是，路易斯‧德雷克竟為她譜出一首《我是你的奴隸》。後來，佛羅倫斯也開始寫歌詞，麥萌主動或同意為她譜曲。一九三三年，她的新歌「幽會時光」

（Trysting Time）在新港登場。

罕見六月明月下，
置身忍冬花亭裡，
在馨香綠葉灣中，
鵠候伊人你。

往事若雲煙，
似海水沉吟，
縈繞我心田，
揮之難消隱。

嘆守高崖邊，
凜凜聳立，
寂寥而淒美，
如崖岩靜謐。

終於，終於，

終入伊人懷抱，

似甘霖潤唇，

黑眼眸如箭穿身心，

忘卻俗世煩惱。

聽見這種心境，人們不得已只好拍手。後來，住在蠔灣的鋼琴手會員亞道夫‧波立茨從家中帶來一束垂枝五月花，送給佛羅倫斯，令她憶起童年父親曾駕馬車帶她外出，尋找這種稀有花卉，因此寫下一首歌，歌詞最後是：「五月花香撲鼻，為心田之愛，為我心捎訊息，傳遞希望喜悅。」非常成功的作曲家艾默‧羅斯為她譜曲。

佛羅倫斯的鋼琴伴奏一個換過一個，所有人都板著臉孔，本著同情心，提供伴奏。和她合作最久的伴奏是康是美‧麥萌。他死後，坊間曾盛傳麥萌是花俏的藝名，他其實就是艾德溫‧麥克阿瑟，不願曝露身份，只好化名為佛羅倫斯伴奏，自保尊嚴。

麥萌（McMoon）的姓確實是自創的，原始的拼法是McMunn。他的祖父母在愛爾蘭馬鈴薯大飢荒期間移民墨西哥。一九○一年，他出生於墨西哥杜蘭戈省小鎮。一九一一年，父母為逃離墨西哥革命戰亂，舉家移民至德州聖安東尼奧。取藝名時，為符合從小在墨西哥的發音，他稍改姓的拼法，以免老美唸錯。一九一九年夏天，十八歲的他開始在地方上的演奏會露臉。有一次的演奏會上，表演的曲目有蕭邦、布拉姆斯、葛利格和李斯特，厚臉皮的他也演奏自創曲。不久後，他進軍紐約。一九二二年，《音樂信使》週刊聽到他的演出，預測他「前途光明……具有實在的才華，更具備宜人的台風。」

根據麥萌的記憶，他和佛羅倫斯在社交場合認識是在母親瑪麗去世前一年，但事實上，早在一九二五年，佛羅倫斯首次在麗思開演唱會時，就邀請麥萌獨奏。他演奏的曲目源於墨西哥故鄉，包括一首「糖漿」以及華爾滋自創曲「朵洛雷絲」。他一九三一年，佛羅倫斯的紐約州北部友人在法葉維爾家中請客，麥萌應邀前往，再表演這首曲子。到這時候，麥萌已經是她常用的伴奏師，他也寫一首西班牙曲子獻給她。（當晚的女主人是克萊兒·艾爾西，一個月後威爾第俱樂部音樂季由她揭開序幕，力行一邀換一邀的不成文規矩。）

在臺上，佛羅倫斯的伴奏師很難自持，全憑各人本事。一九三四年，她演唱《浮士德》裡的「珠寶之歌」時，唱到一半，燈光打在麥克阿瑟身上，他不慎做出的舉動把觀眾逗笑了，他竟如法再炮製一次，把佛羅倫斯氣得火冒三丈。他說，「我猜妳再也不想跟我合作了吧。」她的回應是，「當然！休想！」

停止合作後，麥克阿瑟幾乎是瞬間更上層樓。一九三五年二月，北歐戲劇女高音科絲坦・芙拉格斯塔（Kirsten Flagstad）在大都會歌劇院首度登臺，演唱《女武神》裡的齊格琳德一角，在美國各地播出。她另有幾場表演也同樣經電臺轉播，奠定全球華格納歌劇首席女高音之美名，紅遍半邊天。大都會鬧窮，在廣播中場休息時請聽眾捐獻，推出她做代表，聽眾捐款踴躍。麥克阿瑟前去應徵伴奏師，立刻受聘隨她巡迴表演，後來更成為她的指揮，直到她退休之前始終是她的指定指揮。從佛羅倫斯跳槽到科絲坦・芙拉格斯塔，從荒腔走板到絕美天籟，史上沒有一名伴奏師的轉型如此劇烈。

陪著佛羅倫斯在臺上，麥萌也很辛苦：「不只是拼命擺一張正經臉就行了。她有時冷不防漏掉一整段曲子，伴奏總是跟歌跟得非常勉強。」別人認為麥萌藉演唱會榨取喜劇效果。威爾第會員、雕塑家佛羅倫斯・麥爾康・達諾特說，「我覺得他

很糟糕，拿人家錢，為人家伴奏，居然邊彈琴邊訕笑，還對觀眾眼神亂拋裝調皮。佛羅倫斯給他一切，是他的飯碗啊。」

在威爾第俱樂部史上，在最重大的時刻，也在最令人大開眼界的時刻，會員達諾特都扮演關鍵角色。卡羅素死後，進入該會運行軌道名聲最響亮的人物應屬義大利指揮家托斯卡尼尼。當時祖國法西斯主義盛行，他不願苟同，前來美國一遊。那時候美國的婦女社團的政黨屬性絕大多數偏向共和黨，不盡然認同大指揮家的政治取向。《紐約客》雜誌的漫畫家海倫·霍金森以諷喻婦女俱樂部的活動為專長。在她的一則漫畫中，一名會長面對會員宣佈：「表決結果是十五票對一票，本會譴責墨索里尼的態度。本人認為，如果檯面上以『無異議通過』譴責墨索里尼將更恰當。」不願譴責墨索里尼的人士之一就是佛羅倫斯。一九三四年，全國法西斯民兵樂團」抵達羅馬，展開漫長的巡迴演出，自我標榜是「團結美義音樂心的親善大使」。該團在八月登上卡內基音樂廳，榮譽贊助者十六人，她列名其中。

同年，威爾第俱樂部請達諾特為威爾第雕塑一尊新銅像，邀請托斯卡尼尼出席隆重揭幕式，地點是廣場大飯店的舞廳，義大利總領事和音樂教育界長老凱薩琳·伊凡斯·凡克連納也出席。後者因嫁給奧地利外交官而受封男爵夫人。達諾特當時

不到三十歲，能在名人出席的場合介紹新作，應該算是藝術生涯的新高點，可惜她碰到她後來稱為「最慘的一件事」。

「我好興奮。我的作品就要揭幕了，場面好盛大，在場很多人是我朋友。他們叫我趕快上臺，因為銅像就快揭幕了。我說，『不行，珍金絲夫人在哪裡？』

『她在那邊的房間裡面。』我下臺去找她，來到大家化妝的房間，門一開，往裡面一看，見到半裸的她。她一絲不掛，坐在那裡，假髮擺在桌上，整顆頭光禿禿，亮晶晶的。我簡直不敢相信。整顆亮晶晶喔。彷彿她打拋磨光過。我看到，覺得好尷尬，也被她知道。她從鏡子裡看到我。她驚叫一聲……之後對她我絕口不提。」

達諾特承製的銅像以希臘風格呈現威爾第的裸肩上半身，現代風格的像座表面是複雜的波紋。藝術迷在《紐約時報》讚美這項新作：「見到它之後，我覺得美國藝術界仍有希望……美國真的走出自己的藝術道路。這位雕塑者年紀輕輕就有代表作。若說這就是當今藝術品，活在今日的我們實屬幸福。」達諾特接著又接到幾份雕塑約，其中一件作品是百老匯製作人丹尼爾・富洛曼的雕像。丹尼爾是已逝的查爾斯・富洛曼之胞兄。同年年底，這尊雕像獻給美國演員基金會。在揭幕演說中，有幾位演員陸續向富洛曼致敬，其中一人是聖克萊。富洛曼深受感動，也請達諾特

為胞弟製作雕像。達諾特完成查爾斯的雕像之前，富洛曼辦招待會，曾被達諾特嚇一跳的佛羅倫斯平復心情了，也參加這場招待會，但根據凱薩琳·貝菲爾的說法，達諾特始終未收到承製威爾第銅像的兩千美元款項。

到這階段，認識佛羅倫斯的人都有同感，她是吝嗇鬼。進入一九四○年代，她的投資收入每年一萬兩千美元，以其中兩千元運作威爾第俱樂部，西摩爾大飯店的公寓房租每月三百三十元，聖克萊的公寓年租一千○五十美元。根據聖克萊的說法，她的花費僅此而已。他表示，「她不請法國女傭，不請司機，也不上熱門餐館，時時刻刻節儉，省錢給她參加的眾多俱樂部使用。」換成別人，對她的見解就不見得如此寬容。達諾特回憶說，「在錢的方面，珍金絲夫人生性奸詐。她非常謹慎用錢。」達諾特記得有一次買到一件大衣，才花十二美元，「她打電話問我說，『妳聽過那款大衣嗎？』我說，『聽過啊，我就買了一件。』我買了一件，穿在身上，所有人都被我騙了，以為是真皮草。於是我告訴她，『我改天穿給妳看。』她看了之後說，『哇，美呆了，好美的一件大衣。』後來她自己買了一件，穿著到處跑。」佛羅倫斯卻不揭穿是假皮草。（根據達諾特的說法，佛羅倫斯的服飾品味古板，『根本不懂得怎麼搭配，怎麼穿都不漂亮。』）

照達諾特和她相處的經驗，該付帳時，佛羅倫斯也會出現閃閃躲躲的行為。

「她嘴巴說，『我們叫一輛計程車吧。』結果每次她都叫我或別人付車資，每次都如此。我氣得再也不出門。有一天，她找我一起吃午餐，我們來到一家非常豪華的大飯店，在裡面的高級餐廳用餐，結果來了一通電話，她離座去接聽，派侍者過來說她有事急著走。」

佛羅倫斯待人親切，達諾特「從未聽過她講任何人壞話」，但佛羅倫斯對人深懷戒心，尤其不信任以誠信為重的專業人士。她懷疑律師的居心，起源於父親遺產纏訟的經驗，或許也與她對父親的為人感到矛盾有關，畢竟父親曾和她斷絕父女關係。一九一三年到四四年之間，她委託過的律師事務所多不勝數，凸顯她對律師的不信任。儘管她名義上是聖公會教徒，而且出身於虔誠世家，她卻也不認同牧師。至於牙醫，「他們是詐欺最嚴重的一群人，」她曾如此說過。或許因為她嘗過婚姻失敗的苦果，她也對醫師產生非常差的觀感。有一次，鋼琴手會員亞道夫·波立茨和她談倶樂部公事，她注意到他講到一半閉眼。她赫然大叫，「你閉著眼睛講話！」佛羅倫斯的藍眼珠像探照燈，無時無刻搜尋著。波立茨說，「她缺乏信任感，隨時眼觀四面。」他和達諾特都懷疑，她甚至連聖克萊都信不過。

在這方面，她懷疑得有理。直到生命盡頭，佛羅倫斯都仰賴聖克萊對她的奉獻。他完全在她的股掌之間。六點整，他必需準時陪她用餐，週六晚上也常陪伴她去大都會。他常為她跑腿辦事，充當她的經理人，幫她寫新聞稿，代她預約場地，甚至為她在麗思大飯店店的演唱會張羅帶位員。最重要的是，在她的歌藝帝國中，聖克萊擔任創意總監。聖克萊在劇場界經驗豐富，能從專業劇場招募志工，為威爾第俱樂部的歌劇晚會和無止境的活人畫增添一抹真藝術的味道。

一九三三年，聖克萊遇上英國女子凱薩琳・衛瑟里（Kathleen Weatherley），墜入愛河。凱薩琳比他小了將近廿五歲，於一八九九年誕生在聖潘克拉斯，由寡母拉拔長大。從事保險業的父親在她六歲那年撒手西歸。她原本教音樂，在三十出頭時想換換跑道，加入一個宗教組織擔任志工。該組織名叫「車隊教會」，常派傳教士至加拿大各地，創始者是英格蘭北部人，名叫依娃・哈索爾，作風令人敬畏，終生未嫁。只在一位長年伴侶相助之下，她組成福特廂型車的車隊，傳送基督徒的溫暖到加拿大最偏遠的角落。冬季來臨，她在英國等地招募志工，每輛車徵求兩名婦女，其中一人的力氣必須夠大，以便操作廂型車行駛越野地形。一九三一年五月，她找到一大群婦女驅車走遍加拿大，其中一人就是凱薩琳。

近三十年前，聖克萊首次在《凡人》劇中露臉，如今葛利特的團員合體，和十七位演員共組葛利特演員應，聖克萊也加入，響應《仲夏夜之夢》的義演，地點在美國婦女協會，由弦樂四重奏表演孟德爾頌的《仲》劇歌曲片段，大受好評，因此在七月與紐約管弦樂團攜手，在喬治·華盛頓體育場再演兩場。那年夏天後來的日子，聖克萊在英國渡過。凱薩琳的夏日車隊任務結束後，心受紐約牽引。她有幾位澳洲朋友辦茶會，聖克萊也獲邀參加。

到了聖克萊邂逅凱薩琳的階段，他和佛羅倫斯之間堪稱「熱情」的關係已冷卻。聖克萊在西三十七街公寓由佛羅倫斯付房租，如今成為便利私通新戀情的愛巢。兩人自稱已婚，卻各住一間公寓躲著對方，佛羅倫斯死後，聖克萊自圓其說：

「西摩爾大飯店電話多，鐵路也吵，這公寓遠離喧囂。那裡的電話響個不停。我太太和我認識的人有三千多。」但他誇大了佛羅倫斯前來他公寓的頻率。她不常來，讓他有機可趁。

聖克萊給凱薩琳的小名是「凱」，她暱稱他「貝」。凱薩琳身材高瘦，但她吸引聖克萊的因素不能說不像佛羅倫斯：她的個性同樣霸氣。話說回來，凱薩琳沒有霸道到迫使聖克萊和佛羅倫斯一刀兩斷。佛羅倫斯和上流社會摩肩接踵，個性軟

弱的聖克萊狠不下心放棄，而佛羅倫斯也回過頭來堅持要他繼續擔任伴遊和藝術總監。再怎麼說，在他認識凱薩琳後，他對威爾第俱樂部的年度盛會貢獻有增無減。

他寫道，一九三三年他自導自演《亨利八世國王之夢》，由六名威爾第熟女會員飾演國王妻妾，獲《音樂信使》週刊評論為「充滿高度想像力與詩意」。一九三四年，他撰寫劇本《一八七六年韻事》，頌揚美國獨立戰爭。在一九三五年，他改編席勒的《蘇格蘭女王瑪莉一世》（Mary Queen of Scots）。此外，活人畫能演得維妙維肖，他的藝術眼光和責任感也功不可沒。一九三七年，佛羅倫斯在新港辦演唱會，他朗讀《皆大歡喜》的片段，暢談他合作過的名演員，也朗誦他在年幼失意的年代寫的詩詞。當時他一心想逃家加入馬戲團。

在這十年間，他私下對佛羅倫斯的奉獻不曾稍減。他在一九三九年寫的日記顯示，他的日常作息主要配合佛羅倫斯，凱薩琳的角色近似跑龍套，另外也針對首相張伯倫和希特勒提幾筆。佛羅倫斯在他日記裡的代號是Ｂ（小棕）：「一月二十日：寫給凱。Ｂ和我去城市俱樂部用餐。非常安靜宜人的夜晚。一月二十一日。和Ｂ去大都會欣賞《鄉村騎士》和《丑角》，深得我倆歡心。一月二十二日。與Ｂ午餐。與Ｂ晚餐。一月二十三日。與Ｂ共渡安靜的夜晚。」凱薩琳偶而離開紐約，但每當她回來，日記讀來宛如通篇密碼文。「Ｋ抵達⋯⋯午餐Ｋ⋯⋯Ｋ深夜來電⋯⋯

陪K散步公園……陪K喝茶。」有一夜，凱薩琳「取代B去卡內基音樂廳」。然而，縮寫代號再多，也無法抹煞他偏心的是誰。三月十九日，他寫下：「B看起來好健康，我很高興，」在旁邊畫一顆心。兩人不合的跡象只有一處：在德國攻佔波蘭前幾天，他在普羅溫斯敦表演，接到「B捎來的憤怒信」。一有大場面，他總是隨傳隨到。「三月九日。在威爾第俱樂部的『銀雲雀舞會』非常順利……七月十九日。接受B送的生日禮物。」在佛羅倫斯死後，無論他日後受訪時怎麼說，當時藉日記表達真我的他最能呈現忠心耿耿的真情。他深信不疑的是，佛羅倫斯的歌喉在合格的水準之上。「B昨夜唱得好……B唱得好得不得了……聽B演唱——非常棒……B今夜唱得美妙。這次是B公開演唱最好的一次。有人獻花。為B的勝績再添一筆。」年尾時，他寫道，「B今夜演唱但精疲力竭，令我心驚。」

聖克萊關心佛羅倫斯的健康，反觀佛羅倫斯，她似乎不太關心他的身體。

一九三九年，聖克萊常生病，不是氣色不佳，就是左臉浮腫，但她從未關心他。噢，熱的夏季最能顯示兩人的失衡關係。她年紀大了，在萊辛頓大道的薛爾登大飯店租一間冷氣房，卻讓聖克萊在西三十七街的公寓受煎熬。在華爾街崩盤之前，或者在一九三一年之後，每季結束後，他有錢回英國，去科茨沃爾德山區散步充電。但一九三一年之後，聖克萊不再回家鄉，一九三七年四月父親在倫敦一家醫院過世，他甚至不回國奔喪。

幸好他酷愛運動，因為他常陪佛羅倫斯去海邊，她自己投宿在威徹斯特俱樂部，而他就近找他負擔得起的房間住。經濟大蕭條期間，他的日記透露一頁兩人權勢失衡的寫照：「天氣熱，步行去威徹斯特俱樂部的路漫長，兩英哩。」類似的狀況發生在她為年度演唱會而去新港時。她會待在有錢朋友的大飯店裡，或者住在環境良好的獨棟小別墅，聖克萊則被冷落在分租公寓。至少有海可游，他能游得遠遠的。

就這樣，聖克萊再度戴著面具過日子。儘管他依普通法娶到的妻子不公開承認，他仍須謹慎提防，以免佛羅倫斯發現他和小他三十幾歲的女人談戀愛。這一對最安全的偷情方式是離開紐約。有一張海邊留影顯示兩人穿著泳裝，穿一件雙色有腰帶的背心，凱薩琳穿單件式泳裝，有花朵的圖案。她搭在他肩膀上，腳藏在他後面，兩人對著鏡頭笑容燦爛。聖克萊的身材精瘦又粗獷，雙腿如毛刷，天庭飽滿，頭髮顏色淡，有著一對招牌招風耳。凱薩琳的體態窈窕，窄肩瘦腿，橢圓形臉，褐色短髮，戴著一條珠子或貝殼串成的粗項鏈。兩人的模樣親密。

佛羅倫斯很少去聖克萊公寓，有一次登門，凱薩琳正好在，差點釀成巨災。凱薩琳回憶說，「讓我去他的公寓，他冒了好大的險。那天是國慶日週末，天氣熱得很，早上才七點，他的公寓電鈴忽然響了，他本能知道情況不對勁，趕緊叫我躲

進通往北房間外面的衣櫥，裡面堆滿了威爾第俱樂部的道具。她進門時，他突然瞧見我那雙非常漂亮的綠色皮底鞋放在床下，急忙站過去遮住。她只待差不多五分鐘，是我經歷過最恐怖的事。對他而言，假如被她發現，情況一定很慘，只不過他總說，她是靈媒⋯⋯我知道，一旦東窗事發，他一定會馬上拋棄我。他呀，跟她身上連著一條臍帶。」

過了五年，凱薩琳仍無法從佛羅倫斯的掌握中奪走聖克萊，只好回英國，待了不知多久，只知道她在一九三七年夏天回美國。就算佛羅倫斯明白情敵的存在，威爾第俱樂部的會員也並非從她口中得知。會員波立茨深信，她完全知道聖克萊和凱薩琳在搞什麼鬼，但她寧願睜一眼閉一眼，只要事情別鬧大就好。從這種立場可知她的雙重標準。第二次世界大戰爆發後，凱薩琳回英國從軍，佛羅倫斯告訴一位威爾第會員說，聖克萊有個英國朋友要回國從軍。會員回應說，效忠英國的男人都應該從軍報國，不料佛羅倫斯酸溜溜地說，「那朋友才不是男人咧。是女的。我希望她搭的船沉入海底！」

凱薩琳曾出席威爾第俱樂部舞會，帶幾個穿制服的英國商船船員一起去。「他叫我最好混進人群裡，以免被看穿，他可以陪我跳一支舞。我穿著一套美美的白色

晚禮服，斜掛著一條很特別的天鵝絨飾帶，他穿燕尾服，看起來好帥。我坐在茶几邊，見他走來，對他點點頭，不知為什麼，他竟然沒看見。他經過我身邊時，我喊『聖克萊！』他也沒聽到，完全沒注意到我。他滿腦子都是辦舞會的事，一定很焦慮吧。我那時好膽小，很煩惱一不小心被發現。我多想在廣場大飯店的舞廳跟聖克萊跳舞啊。他後來常提這件事，說他愈想愈悲哀。」

一九三○年代末，貴婦佛羅倫斯膜拜會的聲勢加劇，勢不可擋，她也盡其所能煽風點火。在年度活人畫中，其中一場的主題是三劍客，她變裝成路易十五世的情婦杜巴利伯爵夫人，穿著金色晚禮服，戴著金假髮。隨後她打扮成凱薩琳大帝，「吸引眾人注目」。她洋洋自得地粉墨登場，每次都樂得渾然不覺年輕觀眾對她的觀感。雕塑師達諾特記得，有一次佛羅倫斯打扮成阿依達，準備演唱，「當她穿著戲服走出來，她有好多女親信，儘管其他人的臉色沉下去，她自己的臉色卻沒有跟著沉。這些女人全部沒笑臉，沒有一個上臺唱歌，沒有一個會唱，但全都是威爾第會員，全是胖女人，全穿著雪紡綢長褲……我認為，那一場是最難看的一次，我認為那次之後真的是玩不下去了。」

儘管如此，貴婦佛羅倫斯的名望依舊，到處有人邀約。一九三八年，她前往皇

208

后區一棟民宅，對兩百名來賓演唱，然後在美國東北區進行首次巡迴演唱。在麥萌記憶中，這幾場演唱會的觀眾寥寥無幾。在普羅溫斯敦，觀眾只有十五人。回到紐約，她準備展開威爾第俱樂部的第二十一季，會員送她一尊個人半身像，雕塑者是蓮恩・德吉得羅男爵夫人，曾雕塑過卡羅素、李斯特和墨索里尼。佛羅倫斯的銅像有雙下巴，毫不光彩，揭幕式由聖克萊主辦，來賓包括義大利總領事以及一名退役海軍少將，後者致詞稱讚支持文化的名流仕女的貢獻多麼宏偉。為增加揭幕式的趣味性，在場播放她最近一場演唱會的錄影給兩百五十名來賓欣賞。佛羅倫斯這時在麗思的演唱會都有錄影，隨後在小型音樂會中播出。主持人鼓勵威爾第會員「快來看自己現身大銀幕」。

名流女高音佛羅倫斯的聲勢扶搖直上之際，聲樂老師亨莉葉特・威克斐德的事業卻觸礁。她最後一次在大都會登臺是一九三五年，後來當上威爾第俱樂部主席。

一九三九年十月九日，亨莉葉特主辦社慶，在瑞吉大飯店舉行每年一度的小型音樂晨會，有一位捷克斯拉夫新移民演奏小提琴。致詞者是艾德華・培吉・蓋斯頓，主張禁酒，高聲呼籲英國歸還寶嘉康蒂的遺骨回美國故土。他這次致詞的題目是：「假如威爾第在世，他會怎麼做？」部份觀眾也許臆測著，假如威爾第眞的活到一九三○年代，就省了他在墳墓裡氣得翻身。

第 10 章
·
夜后

一九四〇年四月十五日，美國人口普查員造訪西摩爾大飯店，當時住著三十三人，註明是「客人」。大多數客人來自全美各地，另有英國人三名、德國人和愛爾蘭人各一名。佛羅倫斯的名字是倒數第二個。她自述是寡婦，年齡欄位填寫六十六歲，被畫圈，或許有人認為年紀太牽強。連聖克萊·貝菲爾都不太確定她的真正年齡，但事實上，她只差幾個月就滿七十二歲。更值得懷疑的是，在圈選「職業：貿易、專業，或框架旋轉機工人、業務員、勞工、焊接工、音樂教師等特殊行業」的欄位上，佛羅倫斯自述「演唱會歌手」。三天後，她的確在華盛頓開演唱會，曲目包括韓德爾、格魯克、林姆斯基—高沙可夫、拉赫曼尼諾夫以及麥萌的作品。

在麗思開演唱會，令觀眾捧腹大笑欣賞的是她獨特的詮釋，但在華府，佛羅倫斯仍獲得聽眾莊重的回響。雖然她在華盛頓的小姑已在一九三五年去世，她的觀眾多半仍舊是她從政壇、軍隊、上流社會親自挑選而來。她的下一趟華府之行是一九四一年四月，似乎連樂評都由她欽定。一位名為巴列特·B·詹姆士博士的樂評寫了一篇稿子，以華麗的辭藻對她讚不絕口：佛羅倫斯的節目「如此卓絕，必能在紐約樂壇名人傑出表演中鶴立雞群。全廳座無虛席，觀眾高水準，具評判能力也懂得欣賞。」詹姆士博士選擇的欣賞角度是把她的演唱會視為一種文化膏藥，能在歐洲全副武裝面對下一場人間煉獄時，撫慰美國人易感的心靈。她演唱海頓的一小

212

段「心上人」，也唱幾首較不具知名度的作曲家的歌曲，麥萌也在其中，曲曲令詹姆士博士動容，把她的努力視為偉大貢獻，把她捧上了天。

「在紐約，在新港，在華府，佛羅倫斯·佛斯特·珍金絲的音樂成就偉大，證明了我國社會已具雛形。在這樣的社會中，縱使上帝象徵性地在伊甸園蹓行，人類的精神將得以在經濟與機械動力的廢墟中，或其醜陋的陰影裡昂首闊步。如此將歌者的表演織入基本意涵裡，吾人可望在紊亂中見永續壯大，因她而能將節目詮釋得振奮人心！」

若說這種誇讚帶有譏笑意味，未免也寫得太正經八百了吧。

二次大戰即將波及紐約，停電、配給制、物資短缺成了常態。在阿斯特和華爾道夫大大飯店，雖然肉品短缺，軍官照樣登上屋頂，在星光下跳舞。布魯克林海軍船塢成了全球最繁忙的海軍工廠。婦女在「鉚釘女工蘿西」的號召下，紛紛響應，取代男人的工作，街頭愈來愈多追求娛樂的軍服青年，有一兩人不知情買到佛羅倫斯演唱會的黃牛票。在日本偷襲珍珠港當天，卡內基音樂廳舉辦音樂會，響應「為英國添衣」募款活動，直到紐約愛樂團演奏完畢，主辦單位才告知觀眾。

佛羅倫斯似乎沒有感覺到二次大戰。第一次世界大戰，她奮勇行善，為紅十字會募款，也為威爾第俱樂部的名聲奠定基礎。但這次，威爾第俱樂部一副置身事外地運作著。銀雲雀舞會剛辦完，音樂季落幕。在舞會中，佛羅倫斯超越自我，荒誕扮演天上飛下來的角色。這次大遊行中，會員有盛裝出場的機會，不僅能打扮成文學、藝術、傳奇、歷史中的要角，也接受易容為在舞台和大銀幕上詮釋他們的演員。羅斯·雷蒙·席格斯比夫人扮演在歌劇《波西米亞人》裡飾演女店員穆塞塔的潔拉汀·法拉；奧力佛·匹特曼·庫克夫人扮演《弄臣》裡飾演吉爾達的米蘭女高音艾美莉塔·伽里－庫爾奇。路易斯·戴納·諾爾頓夫人變成飾演瑪麗·安東尼皇后的諾瑪·雪娜。費多·尼坎諾夫打扮成《酋長》裡的情聖范倫鐵諾，希望和電影一樣迷倒眾女。《野火》裡的演員莉莉安·羅素也來了。飾演瑪莉·都鐸的茱麗雅·馬洛也在場。此外也有人扮演舒伯特、英國劇場製作人杜伊里·卡特（D'Oyly Carte）、英王查理二世的情婦妮兒·桂溫（Nell Gwynne）、莎樂美、蕩婦卡門、名妓薇奧莉塔。有人扮成瑞典南丁格爾珍妮·林德，也有人打扮成芭蕾女伶安娜·巴甫洛瓦演藍色多瑙河華爾滋。為紀念已故會員，法蘭克林·沙克先生甚至打扮成飾演威爾第歌劇裡阿爾瓦羅先生的卡羅素。舞會當然少不了有人扮演威爾第。

214

在盛大的閉幕式之前，大約四十人在華爾道夫的舞廳繞場遊行，最後這場活人畫的主題是「作曲家佛斯特獲天才使者啟發」，以真人揣摩霍華德‧錢德勒‧克利斯蒂（Howard Chandler Christy）的名畫，向兩位美國名家致敬。美國公認詞曲作家史蒂芬‧佛斯特是美國音樂之父，他在十九世紀中葉創作的名曲包括「康城賽馬歌」（Camptown Races）、「肯德基老家」（My Old Kentucky Home）、「苦日子不再」（Hard Times Come Again No More）。霍華德‧錢德勒‧克利斯蒂是當代的人氣畫家，以振奮人心的戰鬥畫聞名，作品登上募兵海報以激發衛國情操。在兩次大戰期間，克利斯蒂中邪似的，畫盡了裸女的每一條曲線。他和畫筆下的模特兒結婚，婚後吵得鬧上報，離婚再娶（威爾第會員）。他和第三任妻子育有一子。

大畫家只比佛羅倫斯年輕幾歲，曾向聖克萊‧貝菲爾提議以真人詮釋自己畫的佛斯特。名畫裡的天使揹著大翅膀，穿著低胸緊身馬甲，手持金豎琴，飄浮在上空，以食指碰觸佛斯特的額頭。青年作曲家佛斯特坐在鋼琴前，背後有戴著女帽的少女和面帶微笑的年輕黑人樂手，全等著靈感來，以便從佛斯特的想像世界破繭而出。威爾第會員打扮成「史瓦尼河」裡的德雷克，以及淺棕髮吉妮。詮釋老黑喬的人是前途無量的年輕巴哈馬男低音藍道夫‧希蒙奈特（Randolph Symonette）。波立茨蛻變為佛斯特。佛羅倫斯毫不害臊地打扮成天使，穿著貼身拖地禮服，珠光寶氣，戴著羽毛頭飾，揹著一對金色大翅膀。

佛羅倫斯敢變身為美國音樂靈感的象徵，仗勢的是自我膨脹的心態。兩三年後，華盛頓一名八卦專欄作者興沖沖報導，佛羅倫斯是作曲家史蒂芬・佛斯特的直系後代，簡言之，她是美國音樂之父的女兒，該名專欄作者究竟從哪裡取得這份錯誤資訊呢？不得而知。天使扮相只是佛羅倫斯的開胃菜，大餐還在後頭。一九四〇至四一年音樂季最後，五月在威徹斯特郡舉辦的玫瑰早餐會上，佛羅倫斯決定向人口普查員再添一項職業。她搭計程車前進中央公園西大道二十五號，有意躍登唱片歌星之林。

其實佛羅倫斯以前進過錄音間。一九三四年，在紐約州北部的伊薩卡學院，應教授之邀，她錄下自己的歌聲。這位教授名叫弗拉迪米爾・卡拉培托夫，是來自聖彼得堡的電機工程師，在彈奏大提琴方面也有成就。那年，他獲紐約音樂學院頒發榮譽博士學位。教授去世後，伊薩卡學院的錄音間失火，焚燬錄音檔案資料，想鑑賞佛羅倫斯歌藝退步多少的世人因而痛失機會。

佛羅倫斯這次選擇的錄音室屬於民間，廣告標榜的服務有錄音間、不公開播放的錄音、轉錄、加工。兩位女老闆是美拉和蘿拉・懷恩史塔克，場地命名為美

216

音錄音室（Melotone Recording Studio），但和同名的唱片公司無關。美音唱片於一九三八年收攤了，曾推出幾支舞曲樂團的唱片，以及歌唱牛仔吉恩・奧特里、南方藍調樂手鉛肚皮等人。這些人不是佛羅倫斯的同門師兄。美音的常客雖然不是專業歌手，客戶卻絡繹不絕，曾為大都會歌劇和紐約愛樂團錄製廣播節目，後者的客座指揮約翰・巴比羅利曾蒞臨美音錄音室。

佛羅倫斯帶著麥萌隨行。最近一次佛羅倫斯在威爾第演唱時，曾贈送他一座獎章，感謝他的伴奏。首度進錄音間的她怡然自得，演唱她常備的曲目，如《魔笛》裡的「夜后」詠嘆調。她已經唱了「我的心燃燒著地獄般的仇恨」（Der hölle Rache）兩年，自信能翻山越嶺，淡然面對復仇心重的夜后，不怕夜后怒而慫恿女兒謀害大祭司薩拉斯托。但佛羅倫斯卻挾帶一股殺氣，從咽喉噗噗湧上。她既不提嗓也不試唱，肺臟直接吸飽空氣就唱出來，莫札特最為人熟知的這首詠嘆調頓時淪為連串的拖拍和渴望下一秒奇蹟發生的乾喘。夜后的花腔高音被她詮釋成盤踞低音譜表的亂吼，彷彿垂掛在崎嶇的懸崖邊，雙手緊抓不放。她唱的似乎不是德文，哇哇鬼叫聲更不像英文。忠誠的麥萌彈著鋼琴，盡力為她提供一支扶手欄杆，牽引著她坑坑洞洞的音感和走走停停的節奏。獨唱者拿開山刀在莫札特叢林裡披荊斬棘找路走的同時，他則以慢了好幾拍的漸緩板陪伴。如果哪個音被她唱對了，真是意外

驚喜。結尾，她飆出刺耳尖嗓，全錄音室頓時鴉雀無聲。錄音師願意給她機會再錄一次，她竟然自己宣稱完美，錄音師的表情可想而知。

單面七十八轉的黑膠唱片壓印完成，被佛羅倫斯帶回家中。翌日，她再聽一次，對自己少有疑慮的她忽然拿不定主意，於是拿起電話，向錄音室女老闆美拉報告說，她擔心詠嘆調結尾「有個音」不太準。這句話的語義正是個漏洞，幸虧美拉及時堵住，回答說，「我親愛的珍金絲貴夫人，不必為了單單一個音就感到焦慮。」佛羅倫斯果然不再煩惱。

暗算莫札特之後，她再接再勵，摧毀德利伯的力作。自從一九三五年起，歌劇《拉克美》裡的「印度鈴歌」就是她節目單上的常客。如果照歌劇超級天后莉莉．龐絲等人的演繹，「鈴歌」的開頭無歌詞，無伴奏，只聞一連串聲響，之後歌手才敘述賤民女兒解救婆羅門之子毗濕奴的傳奇。孰料開頭被佛羅倫斯唱得人人雞皮疙瘩，音符她隨意置換，和原曲已無絲毫關聯。麥萌伴奏得很痛苦，因為歌詞被她唱得爛糊成團，穿插著吱嘎呱噪。她也錄製麥萌特地為她譜的一首曲子，名為「墨西哥小夜曲」，屬於輓歌，但曲調經她唱來索然無味，她曾在一九三九年在麗思大飯店首次演唱。照理說，麥萌明瞭她能力有限，譜曲時至少能貼近她的音域，可惜還

218

是差了一大截。

佛羅倫斯的本意是把唱片送給威爾第俱樂部會員就好。第一首是「鈴歌」，印著美音的天藍色商標，最上面是斜體字「聲之畫」，接著以打字機敲出工作人員名單。佛羅倫斯的姓名以紅字大寫。不料唱片一推出，竟馬上售罄，顧客都吵著想買。第二張唱片中，正反面分別是莫札特和麥萌的一首曲子。隨著需求量增加，標籤打字不勝負荷，乾脆用印刷。

佛羅倫斯死後，美音迅速發行三十三轉的精選集，女老闆藉專輯內頁回憶佛羅倫斯進錄音室的情景。「試唱不必，也不管音量和調子，音響效果也用不著考慮，她的態度是隨和而具權威。錄音時特有的難題，她一概能規避，令錄音師屢屢瞠目結舌。她只管展現歌喉，把唱片錄好。」女老闆也提起一件往事，能說明佛羅倫斯自我感覺良好無法撼動的現象。這段故事由歌劇黃金年代的兩位女高音紅星串場，一是德皇最愛的萊比錫天后亨佩爾（Frieda Hempel），另一是號稱「頓音之后」的義大利佛羅倫斯首席女高音路易莎‧泰特拉齊妮（Luisa Tetrazzini）。「佛羅倫斯貴婦來到錄音室，告訴大家，最近她參加友人舉辦的晚會，在場人士全是愛樂者，聆聽《魔笛》詠嘆調的三張唱片，歌手依序是泰特拉齊妮、亨佩爾和值得敬畏的佛

羅倫斯。珍金絲貴夫人以略帶遲疑的態度告知大家，經過在場人士表決，無異議通過，後者的錄音無疑是三者當中最傑出的。」

麥萌也有類似的說法。有一次，她在西摩爾大飯店房間裡招待客人，以Victrola留聲機放唱片，硬要客人拿她的歌藝比較當紅的花腔女高音艾美莉塔‧伽里—庫爾奇。「她放自己的『鈴歌』和庫爾奇的『鈴歌』，然後把小選票發下去，叫大家投票表決哪一個唱得比較好。大家當然全投給她嘛。有一次，有個女客人投給庫爾奇，佛羅倫斯就問她，『妳怎麼聽的？我的調子比她完整多了！』所以說，在這方面，她是真的聽不出自己走音。她常坐著聽自己的唱片，一坐就是幾小時，聽得喜孜孜咧。」

另有一件她計誘友人讚美她的事，可佐證上述兩人的說法。在扮演活人畫時，佛羅倫斯飾演靈感天使，鋼琴手波立茨飾演作曲家佛斯特。波立茨有次載她和聖克萊去參加俱樂部聚會。他回憶說，「她以前好喜歡當場為難別人。那天聚會，有個女人走過來，對我們說，『妳以前是歌手，對吧？』她當場回答：『我現在還是歌手哩！』然後佛羅倫斯對我說，『快描述我的演唱會給她聽。』我只好描述，說觀眾穿得多光鮮，多隆重，她的歌喉多優美，連最困難的花腔和超高音都難不倒她，

總之是好話說盡了。結果呢，她好像還不過意，叫別人歌頌她，她還不過癮時，她乾脆自我謳歌。威爾第俱樂部有一次辦活動，她在節目單上寫著：「泰特拉齊妮連換兩次氣才唱完這句，我一口氣就能唱完。」當場有一位女觀眾後來說，「她換了二十三次氣吧。」

「鈴歌」熱賣之後，莫札特／麥萌的唱片也問世，佛羅倫斯自稱是「典藏級唱片」，規定顧客支票寄給「珍金絲貴夫人唱片」，地址位於時代廣場區的郵政信箱。向美音錄音室買也買得到，所以風聲才傳進《時代》雜誌。在一九四一年六月十六日出刊的《時代》上，封面人物是抗日大將陳誠，裡面有一小篇文章，提到莫札特「難度超高的花腔女高音詠嘆調，連抓音神準的歌手都難以勝任……上週，單憑口碑，位於曼哈頓的美音錄音室的一張莫札特唱片小賣一陣，歌手是佛羅倫斯·佛斯特·珍金絲夫人，自錄自賣給友人，一張兩元五角。珍金絲夫人是音樂社團的資深富婆，是業餘女高音，詮釋夜后的哈呼聲狂亂不已，抖音急轉直下，反覆的頓音則近似窩中布穀鳥，令不知情者發噱，笑果幾乎等同於她在曼哈頓舉行的年度獨唱會。她的演唱會在美國樂壇是個小奇蹟，懂行道的曼哈頓人一票難求。珍金絲夫人對其夜后唱片至為滿意，希望再錄幾首，歌迷也同樣期待。」

在她的上半身銅像揭幕當天，她拍過一張相片，戴著一頂奧地利高帽，粗呢西裝外套上點綴著各色花朵和勳章。

東四十八街上的留聲機店把她的第一張唱片列為「文獻」，描述為「極不尋常，不聽無法相信。」《君子》雜誌十月號鼓勵讀者寫信給美音訂購一張唱片。該雜誌的唱片評論員是卡爾敦・史普拉格・史密斯（Carleton Sprague Smith），正好也是紐約圖書館音樂部門的主管，平常偏好品味較高尚的作品。在同一專欄裡，另一位女高音的新作被拿來和泰特拉齊妮、科絲坦・芙拉格斯塔相比。佛羅倫斯的名字出現在專欄最下面。她的歌聲嚇到了史密斯，害他拼錯她的姓。他寫道，「讀者若想為收藏品增添辛辣味，建議您致函美音錄音室……因為佛羅倫斯・佛斯特・瓊斯演唱莫札特《魔笛》裡的夜后戲劇詠嘆調值得一聽。本人的感想恐招謗之嫌，恕我在此無法直言，但請讀者儘管選購，若不夠值回票價，可逕向本人退款。」

佛羅倫斯渴求曝光，聖克萊・貝菲爾難道不試著攔阻她嗎？他可能因為和凱薩琳打得火熱而分心，受刺激的佛羅倫斯也可能因此更想上臺。佛羅倫斯有其他人陪伴，例如年輕助理波立茨等人，也有身世一流的跟班，例如麥克・葛利岑（Michael Galitzen）王子等人。王子是白俄羅斯難民，是俄國貴族的遠親，視威爾

第俱樂部為家。有一次，八卦專欄作家搞錯了，暗示王子和「資深女歌手共譜秋日戀曲，而二三十年來，她在麗思大飯店舉辦的年度演唱會是每季樂壇盛事。」

在此同時，聖克萊的事業陷入低潮。一九四〇年耶誕節前幾天，他參與一齣愛爾蘭劇，劇名是《老傻》，只演出三場。該劇以愛爾蘭唐郡為背景，作者是反天主教的大聲公保羅·文森·卡羅。在佛羅倫斯出唱片的前一月，他參與演出閣家娛樂劇《耶誕前夕》，演員陣容浩蕩，以第六大道上的行李箱店為背景，劇本由喜劇天王S·J·佩雷爾曼與妻子蘿拉合寫。這齣戲結束後，聖克萊在紐約舞台找不到工作，一晃眼就是三年。

就算他有心攔阻，也無法制止佛羅倫斯開唱。但他把她的表演慾視為無傷大雅的嗜好，認為演唱權是她為自己爭取到的。聖克萊說，「她為什麼繼續唱？因為她熱愛歌唱。畢竟，她一輩子以金錢和時間推廣其他音樂工作者……唱歌是她自我表達的唯一形式。她有權開個人演唱會。她沉醉在自己的歌聲中，才管不了觀眾喝倒彩。何況，她有繼續唱的耐力。有耐力啊。」有人說，面對批評，她只是充耳不聞罷了，其實這話不見得是真的。有人曾經聽見她駁斥那些躲在正廳後排嘲弄她的「流氓」和「懷恨在心的小人」，罵道：「他們太無知，太無知了！」

回擊的同時，她拓寬表演曲目，據說在音域方面也有斬獲。有一天，她搭計

程車回家，司機冷不防猛踩剎車，害她撞向前座椅背，頓時扯嗓驚叫一聲——她懷

疑，這一叫，該不會再創個人高音的新紀錄吧？回到西摩爾大飯店，她急忙走向鋼

琴，彈到高F音，這一回她至少能對自己證實，車上虛驚一場讓她登峰造極，果然

比之前的個人紀錄高出半音。先前她最高只飆到高音E而已。

再度前往錄音室亂唱一通時，她嘗試約翰·史特勞斯的《蝙蝠》裡的「嘲笑之

歌」（Adele's Laughing Song），想詮釋歌中的歡愉。這首輕快飄逸的華爾滋反覆出

現「啊哈哈」。唱片反面的歌曲是「畢亞西」（Biassy），也被她從頭到尾蹂躪。

這首歌詞來自普希金的詩，曲調靈感來自巴哈的一首前奏曲，作曲者名不見經傳

——艾立克西斯·帕夫洛維奇（Alexis Pavlovich）伯爵。這首歌成了佛羅倫斯最虛

幻的冒險，帶她進入比音荒原更飄渺的境界，呈現出音樂系考生搞砸視奏考，一

舉同步搗毀德國歌和俄國詩。一如往常，她最後以充滿自信的長音嗥叫結束，如釋

重負的麥萌才順勢敲出終曲的和弦。

又有新唱片問世了，樂評不會再度措手不及，也不希望讀者錯過。某刊物報

導，「據信，佛羅倫斯·佛斯特·珍金絲再次推出新作了。這位女高音認為該張唱片是個人最佳作品。珍金絲夫人曾錄製《魔笛》裡的一首夜后詠嘆調，歌迷爭相收藏，新唱片顯然如法炮製，重現所有特立獨行的唱法。」有一家報紙建議，聆聽「嘲笑之歌」能「提振精神，同樣花兩元五角，效果直逼龍舌蘭酒、伏特加酒或大麻。不蓋你喲！」

紐約媒體不捧場，華盛頓的詹姆士博士卻再度昧著良心讚頌。佛羅倫斯重返華府時，他前去欣賞一場演唱會，領會到「帶著批判心態的聽者也能意識到的多面相美學情趣」。當她演唱巴哈「聖馬太受難曲」裡的一首詠嘆調時，詹姆士博士寫道，「對於任何音樂實力不如她的歌手而言，這首曲子是最複雜難解的一首。」其中一首墨西哥歌曲，他形容「野性洋溢」，至於羅西尼的「我聽到一縷歌聲」唱得「細膩真摯」。

華盛頓觀眾和佛羅倫斯之間似乎隔著稜鏡，難聽的音符全被過濾掉了，無怪乎她同年秋季又回華府，和真材實料的知名藝人同臺。法國男低音里昂·霍席爾（Leon Rothier）於一九一○年首度登上大都會歌劇院，飾演《浮士德》裡的魔鬼梅菲斯托，隨團演唱到一九三九年。《紐約每日新聞報》的著名漫畫家克萊倫斯·

D・巴徹勒也應邀致詞。他曾在一九三六年贏得普立茲獎，畫的是一位住在寄膳宿舍裡的歐洲少男，見到樓上有個胴體半露的金髮女子招他上樓梯，女子的臉是骷顱，胸骨印著「戰爭」兩字。她說，「來吧，我會善待你的！我以前認識你爸爸。」這回佛羅倫斯也來了。

這場愛國音樂會在威靈頓大飯店舉行，慶祝「美國永遠自由」（America Forever Free）演唱第兩千次。這首熱門歌讓人熱血沸騰，從一九四一年起，全美教堂唱詩班和校園合唱社紛紛練唱。作者是艾默・羅斯，本身是男中音，贏得「美國歌曲捍衛者」的讚譽。佛羅倫斯旗下有幾位作曲者為她寫新歌，艾默・羅斯是其中一位。一九四三年四月，佛羅倫斯回華盛頓，演唱「我聽到一縷歌聲」，「應觀眾要求」——詹姆士博士如此報導。節目單製精美，他再一次和其他歌迷翻閱著。節目單的扉頁以哥德字體排版，珍金絲貴夫人的側面照暗示她在奸笑。她演唱的安可曲是哀嘆芬芳往昔的個人作品「垂枝五月花」。

再度前赴美音錄音室時，佛羅倫斯和麥萌想再找伴奏。她想錄製費里西安・大衛（Félicien David）的法式詼諧歌劇《巴西珍珠》（La perle du Brésil）裡的「悅耳鳥」（Charmant Oiseau），該曲必須以笛聲烘托演唱者的鳥鳴音。為她伴奏過

的長笛手不只一位，不愁找不到人，但這次她聘請的是大都會歌劇院的長笛手路易斯‧艾伯吉尼。在她所有的唱片中，這首歌把她的痛腳曝露得最徹底：儘管這首歌對她而言較簡單，但在長笛的伴奏下，有幾小節的精彩橋段中，笛音和演唱理論上至少要相符，卻也因此凸顯出佛羅倫斯唱功拙劣的一面，禽鳥的靈活度付之闕如，也曝露出音準漏洞百出。

由於這首歌長達六分鐘，十英吋唱片的一面放不下，想繼續聽的人必需翻面再播放。長笛手接著又伴奏一首麥萌為佛羅倫斯寫的讌眾取寵曲「華爾滋的愛撫」（Valse Caressante）。這首又拖了六分鐘，遠遠超出她的能力極限，麥萌不可能不知道有這種下場。最後一次錄音時，佛羅倫斯再從常唱曲裡挑兩首短歌，可湊在唱片同一面，是她錄音生涯的告別作。唱片反面是重新發行的「鈴歌」（A Musical Snuff Box）。演唱李亞朵夫（AnatolyLiadov）的閃亮慧黠之作「音樂鼻煙盒」（A Musical Snuff Box）時，佛羅倫斯宛如踩著超細跟高跟鞋，把旋律戳得面目全非。她在美音錄音室最後錄製的歌曲是個人填詞作品，這首再度出自她的幻夢，高歌時宛如振著旋律的羽翼升空，曲名是「恰似飛鳥」（Like a Bird），旋律輕快，由麥萌譜曲。

恰似飛鳥，我高歌，

讚頌晨之喜，

河水輕流移，

水晶灣緣

銀帶激灩。

笛音勾起我，

對你的思吟，

蓊鬱林蔭下，

往昔激盪我心。

恰似飛鳥，我高歌，

恰似飛鳥，恰似飛鳥！

節拍韻律交融，

聖樂悠揚旖旎，

喚起你笑顏，

美景心曠神怡。

乍聞樂音響起，

靈感盈灌胸臆，

滿懷愉悅欣喜，

我似飛鳥高唱⋯

恰似飛鳥，我高歌，

恰似飛鳥，恰似飛鳥！

此曲全長才一分十八秒。佛羅倫斯的歌聲絲毫不像群鳥破曉大合唱的其中一隻。

一九四四年四月，聖克萊終於有戲可演了。喜劇《高地戀曲》的主角是一個鬱鬱不得志的蘇格蘭幽魂，拒絕升天，導演是喬治・亞柏特，最近一次在百老匯以《好友老喬》賣座，《高》劇之後在百老匯上演的是《錦城春色》（On the Town）。劇評對《高》劇的評價是「不可能長久延續」。果然被料中了，《高》劇不到一個月就下檔。失業的聖克萊更有空閒替佛羅倫斯的音樂季安排節目。在雪利大飯店，她爲紐約州婦女學會獻唱，曲目包括「恰似飛鳥」和幾首李斯特。除此

之外，她也前往華盛頓，再度合作的伴奏是大教堂風琴師馬爾頓・博依斯。

但這些全是不對外公開的場合。她最後一次在麗思大飯店的演唱會一票難求，麥萌此時難掩叛逆心，伴奏時的態度被一名現場觀眾描述為「搗蛋鬼的嘲諷」。每當佛羅倫斯手忙腳亂攀上聲樂巔峰，或在她挑戰顫音，觀眾歡呼叫好，麥萌的和弦卻似乎跟錯拍子，不是快半拍就是慢一拍，以不著痕跡的手法強化喜劇效果。希望靈感天使再度下凡演唱「恰似飛鳥」的歌迷失望了。（上回她在麗思登臺，出場時一邊翅膀故障，她被迫喊停，等著翅膀修好，結果讓此曲爆紅。）《紐約每日鏡報》的報導結尾表示，「珍金絲貴夫人的表現舉世無雙，年度演唱會為公園大道神采黯淡的菁英人士，傾注無限喜悅。」

風聲傳遍了全美國。一九四四年初，赫斯特報業旗下暢銷全國的《美利堅週刊》登出一篇報導：「上流社會鳴禽每年展翼一次」，供稿最遠傳到了密爾瓦基市和俄勒岡州。有一幅漫畫描繪佛羅倫斯穿著晚禮服，披著天使之翼高歌，觀眾有的歡喜，有的驚恐。也有一張相片顯示，佛羅倫斯彈著自家的鋼琴，其他畫面全被一大盆花卉佔據，文章對她極盡調侃之能事，稱讚她是「能在噓聲中成名、更能再三登臺之古今唯一天后」，而且刪除了「經典曲中較為高亢的幾個音符」。麥萌也被

指名是「二十位鋼琴手碩果僅存的一位，能一臉正經演奏。」「這位野心勃勃的女歌手財力夠雄厚，得以自溺，走出業餘歌唱的道路，身邊不乏一群奉承拍馬的忠僕，使得她如今聲望更上一層樓，演唱會一場比一場更轟動。」

到了八月，聖地牙哥出現一則報導：「酷愛稀奇古怪唱片」的收藏者正踴躍買進。文章建議，「她以人類喉嚨，製造出無法言喻的聲響，應另創新字描述……她不顧最刻薄的風評，不屈不撓。或許因唱片熱賣，她更自認有理。儘管她的歌聲傷人耳膜，她的聲樂歷險記卻確實令人流連忘返。」

佛羅倫斯的名譽幾乎到了無法掌控的程度，但全面崩盤的情況仍在後頭。

第 11 章

卡內基音樂廳之首席女伶

「明晚在卡內基音樂廳舉辦之女高音佛羅倫斯‧佛斯特‧珍金絲演唱會，門票已被搶購一空，由帕氏兄弟室內樂團伴奏。」

一九四四年十月二十四日，《紐約時報》冷靜披露佛羅倫斯的演唱會。這是她今生最後一場。同版面有一則樂評，對象是斯托科斯基（Stokowski）指揮紐約市立交響樂團演奏蕭士塔高維契的第八號交響曲，另有一則報導發自莫斯科：普羅高菲夫的《戰爭與和平》歌劇首演。

聖克萊‧貝菲爾後來聲稱，他反對佛羅倫斯在卡內基音樂廳登臺。他說，「以她的年齡，那樣壓力過重，我認為不恰當。面對廣大觀眾，表演者的磁場會被莫名其妙吸走，整個人身心會被掏空。」起初佛羅倫斯贊同他的見解。她曾數度接收他人慫恿進軍卡內基的建議，卻始終躊躇不前。長久以來，她公然對威爾第會員友人需索讚美，自我膨脹，如今反而無法抗拒虛情假意。撈錢心切、在一旁低聲慫恿她的人是喬治‧雷登‧柯律吉（George Leyden Colledge），在一九三二年成立文藝經紀公司，辦公地點在RKO大廈。建議佛羅倫斯年度演唱會換場地的人就是他。麗思舞廳小而溫馨（最多可容納八百人），而卡內基是北美洲最大最高級的音樂殿堂（可容納三千名觀眾）。她最後告訴聖克萊，「我辦得到。請大家拭目以待。」

演唱會前一個多禮拜，佛羅倫斯的憂慮滲透到睡夢當中。在十月十三日星期五的日記裡，聖克萊記載，「B說她做了一個怪夢，今天情緒煩躁。」五天之後，她的情緒恢復了，排演時「唱得不錯」。演唱會前兩天，她「為座位安排的事急如熱鍋螞蟻。」在演唱會前一天，聖克萊送幾瓶花到卡內基，發現她的相片登上大音樂廳的門面。開唱當天，他在日記以紅筆寫下「演唱會」三字。

門票方面，正廳前排三美元，前排包廂一元八角，樓臺六角，一樓八人座包廂二十四元，樓上包廂十九元兩角（已含稅）。消息傳遍了紐約市。懂門道者向外行人宣傳說，這場盛事萬萬別錯過。等到當天音樂廳開門時，入場券早已搶購一空，據估計，外面有兩千名想追求刺激的人士望門興嘆。人潮聚集在西五十七街人行道上，漫溢到卡內基小劇場外，甚至擠進第七大道，麥萌經過幾番推擠，才進得去音樂廳。他回憶，「我走向音樂廳的時候，差點擠不進去。不出示證件無法進入。」聖克萊的日記也證實，佛羅倫斯總共送出總價值多達三千美元的入場券。各報一致報導票房收入有六千美元。

如願進入音樂廳的人當中，有幾位是樂壇和娛樂圈名人：女高音紅星莉莉龐絲戴著燈罩帽，掛著一條流蘇，頗受歡迎的電臺樂團指揮丈夫安德烈‧柯茲朗尼茲

陪同。此外也有作曲家柯爾‧波特、脫衣舞后吉普賽‧蘿絲李、詞曲作家梅諾第、扮演白雪公主等迪士尼卡通人物的舞蹈模特兒瑪姬‧尚比恩等等。瑪姬‧尚比恩說，「我從沒聽過她，猜想吸引不了一般觀眾。這些人一定聽到風聲。」常見的說法是女星塔露拉‧班克海德也來了，但沒有報社記者報導她出席。在場的記者多的是，不可能大家全漏看她。當天有《紐約太陽報》、《紐約美國日報》、《紐約世界電訊報》、《紐約郵報》、《紐約前鋒論壇報》、《好萊塢報導》（Hollywood Reporter）、《新聞週刊》、《PM晚報》、《洛杉磯時報》、《密爾瓦基日報》。《音樂信使》週刊這次不再享有獨家報導權。

當晚的相片中，留存至今的僅有助理波立茨從接近舞台左邊前排包廂拍到的一張，當時接近八點半。有一位現場人士報告說，許多觀眾盛裝出席，相片裡顯示有幾人繫著蝴蝶結，多數男士穿西裝，很多女人戴帽。幾位威爾第俱樂部的年長婦女坐在一起，儀容老氣，服裝絢麗至極，全場平均年齡因此陡增幾歲。相片中人幾乎各個不是微笑就是大笑。有幾人拿著節目單，封面是鮮藍色，也有幾人正在閱讀內容。

內頁的第一面，字體以同一種鮮藍色印刷，以大寫宣佈今晚的巨星「**珍金**

絲」，獨佔一行，下面印著三位樂評對上一場演唱會的證言，其中一人是《紐約美國日報》的葛林娜‧班奈特，接著是華盛頓的詹姆士博士奉承語。《紐約每日鏡報》的羅伯特‧寇曼在雪利的演唱會之夜見到蘭花與皮草簇擁，盡興而歸。「她是權威人士，具有無法形容之魅力，舉世無雙，年度音樂會傳送無盡喜悅。」

音樂廳裡座無虛席，連站的地方都找不到。麥萌說，「感覺像有些人吊在屋椽上看戲」。難怪消防局長的警語出現在節目單上：「立刻四下尋找，選定最靠近您座位的出口。萬一失火，行走（勿奔跑）至該出口。切勿為逃生而毆打鄰座。」

《前鋒論壇報》比擬狂熱的氣氛：「反應之熱烈一致，直逼刻正在派拉蒙劇院激起掌聲的法蘭克‧辛納屈。」這樣的對比來得正是時候，因為在二十四小時之前，辛納屈也曾在卡內基登臺，現場擠滿了追星女孩，青少年歌迷對他如痴如醉，宛如二十幾年前她們母親面對情聖范倫鐵諾臉紅發熱的情景。辛納屈當天喉嚨發炎，無法演唱，只能為羅斯福總統站台拉票。

前一個是年輕苗條帥氣的情歌王，後一個是年高七十六的大噸位音痴女高音，兩者的落差之大，空前絕後。根據麥萌的說法，儘管如此，佛羅倫斯另有一番見

解。麥萌說，「那時代，辛納屈一開唱，青少年不是尖叫，就是被他的音符迷暈了，所以她以為她產生的效果也是同一種。掌聲一波接一波來，她以為觀眾大力讚賞她的歌喉，她很喜歡。有好幾次，她乾脆停唱，向觀眾鞠躬，然後繼續再唱。」

到了卡內基演唱會之前不久，麥萌伴奏時漸漸培養出雜耍劇的伎倆，已加入艾德溫·麥克阿瑟的行列，被列入黑名單。麥萌常趁佛羅倫斯不注意，對著觀眾眨眼點頭搞笑。波立茨說，「她對他非常感冒，想開除他，但來不及臨陣換將。」

舞台空著，只有幾張椅子供樂手坐，另有一張長椅、一座大鋼琴、一盆相當高的插花。演唱會進行期間，花卉逐漸擴充為植物園。舞台一側有一道供藝人進出的門。

觀眾等候她出場，但幾乎無人明瞭她的來歷和內心世界。很多人知道她自信歌喉好卻每唱必敗，知道她把噓聲和喝倒彩詮釋為誠摯欣賞她的歌藝。胖嘟嘟的身體擠進華服中，部份人士見了覺得荒唐到極點。話說回來，假如有人納悶著，這個上一代的老女人為何要拋頭露面娛樂大眾？他們必定百思不得其解。

無論在卡內基登臺多麼無厘頭，佛羅倫斯七十六年人生中發生的大小事，每一件都在爲她步上這座音樂殿堂鋪路。即使她自述的人生事跡不盡然全是事實，至少她相信是千眞萬確。例如她是備受父親壓抑的音樂神童。少女時代的她慟失胞妹，跟一個歲數大她一倍的男人私奔，而這男人家族裡鼠輩和莽漢橫行。清純的少妻染病變禿頭。初出音樂學校的她戰勝怯場心，面對盛大音樂祭的觀眾。她相信無緣繼承父親財產，窮苦到教鋼琴維生。她是一個自我改造成歌劇製作人的紐約客。她是重獲自由身的寡婦，打著先夫的姓闖天下。她受世界大戰鼓舞，積極募款。她成立俱樂部，爲志向遠大的愛樂青年提供表演機會。她備受歌劇界巨擘敬重。身爲會長的她不但舉辦盛大的宴會節目，更在其中擔綱。她只想唱歌。無人介意時，她再多唱幾場。她沉耽於被剝奪數十年的掌聲中。她爲了小小寵愛自己，決定每年唱一場，接著加唱一場，一場接著一場唱。二十五年浸泡在讚美與謳歌裡，她的自覺早已蕩然無存。從觀眾席拋上來的微笑讓她認識一位吃軟飯的溫柔紳士，甘願接受他協助，與他勾結。她聽不見觀眾嘲弄聲，而歌喉隨著年歲增長變得更虛弱，戲弄聲有增無減，她聽見的是一回事，觀眾聽見的是另一回事，兩者之間的鴻溝愈來愈寬。

卡內基演唱會的燈光由聖克萊設計，為了體貼她，特別以腳燈散發柔光。珍金絲貴夫人進場時，全場歡聲雷動，在她從舞台門走向鋼琴的這段受難道路上照耀著她。現在的她是不折不扣的胖老嫗，行動遲緩欠穩，有些人深怕她走不到目的地。她打扮成牧羊人，拿著玫瑰遊行時她必拿的曲杖，這次能扶持她不至於跌倒。瑪姬·尚比恩回憶說，她的胸前掛滿拉了美洲君主常佩戴的勳章。現場喧譁了五分鐘，總算平靜下來，她才能開唱。麥萌坐在史坦威鋼琴前，可能也出於緊張，忍不住咧嘴傻笑。

佛羅倫斯照例，先唱一組來自同一地區的曲子，這次她選的是三首英國抒情歌，所以才有這身牧羊女的裝束。節目單寫著，第一首是維克特·楊的「菲莉斯」（Phyllis），接著兩首來自十九世紀初多產作曲家亨利·畢夏普爵士。他最為人熟知的作品是「甜蜜的家園」（Home, Sweet Home）。佛羅倫斯在卡內基演唱的是「愛有眼」（Love Has Eyes）和「看啊，優雅的雲雀！」（Lo, Here the Gentle Lark）。後者有急促的笛音，吹笛手是壯漢歐瑞斯特·迪薩渥，在義大利曾是托斯卡尼尼樂團裡的樂手。在這場演唱會上，他排除萬難，努力維持住吹口的位置。《密爾瓦基日報》的理察·S·戴維斯解釋，「溫柔雲雀遭逢異常艱苦的處境。」佛羅倫斯的嗓門纖細，在較小的場合裡也難以傳遍全廳。在卡內基音樂廳裡，有些

觀眾表示，歌聲還沒結束，大家就急著拍手，最後幾個音完全聽不見。另外有些人卻認為她的歌聲太清楚了。在大都會擔任帶位員的小伙子艾爾·胡貝坐在接近最後排，說她的歌聲「有點冷冰冰的。音量不大，但倒還是聽得見。我想問題大概就在這裡。我聽上聽得太清楚了。特別是高音域的部份，往上傳的聲音變得尖銳。」

瑪姬·尚比恩記得她的嗓門「不大，但是非常非常刺耳。我敢保證，她的走音全被我聽得一清二楚。這一點倒是始終如一。她的歌唱技巧完全沒有前後不一致的現象。」

佛羅倫斯下臺，讓帕氏兄弟以琴弦表演一首悅耳的海頓四重奏曲，給觀眾平復心情的機會，也給佛羅倫斯充裕的換裝時間。她脫掉牧羊衣，換穿禮服——有人說是粉紅玫瑰色，有人說是淡桃紅。她重回舞台，上身的珠寶晶瑩奪目，戒指也亮閃閃，手裡的鴕鳥羽毛大扇子染成橙色和白色。扇子對著觀眾揮舞一陣後，被她擱置鋼琴上，順勢倚著鋼琴站。接著通過佛羅倫斯咽喉稜鏡的是兩首她唱熟了的愛曲：雄渾浪漫的詠嘆調中，艾爾潔絲特皇后自願為愛犧牲性性命——然後是夜后的急促花腔狼嚎。

演唱會全場，佛羅倫斯的儀態「高雅大方，揉合沉著、純眞與謹愼，」根據

《論壇報》的說法。瑪姬‧尚比恩想不透她為何能如此無動於衷：「我只覺得太意外了。所有觀眾都笑得前仰後合，她卻似乎一點都不在意，也完全沒有高興的意思。不曉得她有什麼感想。不曉得她怎麼看待那種笑聲。」觀眾這時迎接新一波的集體歇斯底里。有些人聽過她的《魔笛》唱片，笑聲淹沒了她的顫音。並非所有人都認同這種舉動。懂得鑑賞貴婦佛羅倫斯歌藝的人，想聽每一個唱錯的音符和調子。《郵報》的厄爾‧威爾森坐在T排：「我聽到附近有人說，『噓──別笑這麼大聲，拿東西堵住嘴巴嘛。』現場充滿反諷逗趣的氣氛，當一位舞台工作人員過來移動椅子時，居然連他都在鼓掌。」

中場休息，帶位員和工作人員拎著大花籃，湧上舞台，擺在鋼琴周遭，讓麥萌回來時以為進了溫室。一位樂評聯想到豪華太平間。佛羅倫斯再度進場，受到觀眾起立致敬。她換穿斯拉夫民族風的禮服，戴著高聳的珠寶頭飾，準備演唱今晚的俄國歌曲橋段──《畢亞西》，曾被錄製成唱片的這首國際雜燴歌，曲子的說明擺在節目單結尾：「疾風掠過天空，瑞雪紛飛。雲來雲往，月娘嬌羞微笑。無路荒原馬迷途，受輕煙惡魔勾引，家魔與群妖同歡。問題在於，這究竟是大王的喪禮，或者是美魔女的婚禮？」這段說明對觀眾絲毫沒幫助──普希金的俄文詩和巴哈的音樂交織成雙重迷宮，佛羅倫斯踩著蹣跚的步伐進去。接著，拉赫曼尼諾夫獲得兩次氣

得翻身的機會——去年他的肉身才長眠於瓦爾哈拉的布朗克斯河公園大道旁。佛羅倫斯以渴望而激動的唱腔詮釋「寂靜的夜晚」，卻把「春潮」唱得爽朗輕盈，這兩首俄文歌讓觀眾進一步見識她的獨特詮釋。

演唱會進行中，記者不忘觀察現場觀眾反應，也描述自己的感想。一名觀眾說，「那首歌，她有三個音符沒有飆上去。」《好萊塢報導》雜誌的爾文‧霍夫曼語帶譏諷寫道：「她只飆上幾個音符，其他的都唱不到位。」《新聞週刊》不具名樂評報導，「她的音符從『不可能』到『奇幻』都有，與歌譜、音階毫無關聯。」《紐約世界電訊報》的羅伯特‧巴季爾祝賀珍金絲貴夫人「功力爐火純青，能臨場上下調整四分音符，為既有詞曲加料。」麥萌演奏生涯中從未遇到如此吵鬧的觀眾。他回憶，「我從來沒見過這樣的場面，連鬥牛賽或耶魯盃的再見達陣都比不上。」在幾首歌結尾時，在嘲弄多於讚美的呼聲揚升之際，幸好他夠淡定，趕緊一躍而起，親吻佛羅倫斯的玉手。

帕氏兄弟室內樂團再演奏一首四重奏曲，這次是舒曼的作品。他們留在臺上，為佛羅倫斯伴奏。青年作曲人丹尼爾‧平克窄在開場時不得其門而入，中場才溜進來。他記得樂手的坐法很奇怪——全部背對背坐著。佛羅倫斯盛裝回到舞台上，這

次以西班牙風騷女郎的造型登場，圍著披肩，假髮插著一朵紅花，飾以一個珠寶點綴的梳子。她接著唱「荒野鳴禽」（Bird of the Wilderness），歌詞翻譯自孟加拉語，作者是詩人泰戈爾，由美國人艾德華‧霍斯曼譜曲，高音如山巒，使得佛羅倫斯在最後一次親近野鳥之際，歌聲宛如咒罵：「且讓我翱翔那片天空，悠遊於寂寞浩瀚中！且讓我劈斬雲朵，在陽光裡展翅，到場聆聽個人作品的作曲者只有柯茲朗尼茲。縱使他的「插曲」引發共鳴，依舊不敵被公認是今晚重頭好戲的場面。

演唱瓦爾維德（Valverde）的高速西班牙繞口令歌「小康乃馨」時，佛羅倫斯祭出一招她常用來討好觀眾的絕活，挽著一籃紅色玫瑰花苞，順著歌曲的節奏撒向支持她的觀眾，撒到渾然忘我，居然在無花可撒時，索性連籃子都拋出去。聽見觀眾齊聲吹口哨，她認定有必要馬上表演安可曲，可惜手上無道具，她無法表演。在兩名帶位員輔佐下，乖順的麥萌下臺，走進前排，拾回花籃和花苞。再度開唱時，第一片花瓣黏在佛羅倫斯手指，使勁甩才甩掉。瑪姬‧尚比恩說，「把我笑死了，差點撐不住。」麥萌回憶說，「小康乃馨」期間，包廂裡有一位女明星陷入歇斯底里狀態，被人抬走。幸好她錯過的好戲不太多。佛羅倫斯只剩麥萌的「墨西哥小夜曲」，以及西班牙聲樂特技曲：柴比的「西畢迪歐女孩」（Las hijas del

Zebedeo），又是西班牙文說唱曲。她曾以這首歌與泰特拉齊妮的版本互別苗頭。

壓軸曲結束後，迷茫的觀眾魚貫而出，走入紐約的秋夜，瑪姬‧尚比恩的這句話能代表所有人心聲：「隔天，大家的腹肌都在痛，因為前晚笑得太厲害，笑得太久了。」退場時，佛羅倫斯的好友與同事衝上臺，讚美如春雨沐浴在她身上，其中一人是美音錄音室老闆美拉‧懷恩史塔克。美拉還來不及張嘴，佛羅倫斯就搶著說，「我上次在錄音室把夜后的歌錄得那麼美，妳一定不敢相信，我今晚竟然有勇氣再唱一遍吧？」《郵報》厄爾‧威爾森臨走前抓住聖克萊的視線，問聖克萊，「為什麼？」聖克萊回答，「因為她熱愛音樂。」樂評問，「既然她熱愛音樂，為什麼要開演唱會？」聖克萊的解釋是募款拼公益。

大日子結束了，他送佛羅倫斯回家，然後回自己的公寓，就寢前在日記虛偽地留下幾句：「帶B去開演唱會，座無虛席。半數意在攪局，但半數崇拜她。所幸一切順利。」

翌晨，佳音蒞臨美國，《紐約時報》頭版頭條標題是「美國擊敗日本海軍。」第十九版右下角有一則六行的小新聞，標題是「J夫人出場獨唱」：「女高音佛羅倫斯‧佛斯特‧珍金絲昨夜於卡內敵軍艦隊全軍覆沒，多數被擊沉，戰役持續」。

基音樂廳舉辦演唱會，由四人組的帕氏兄弟室內樂團、鋼琴手康是美・麥萌、長笛手迪薩渥伴奏。」《紐時》未派樂評出席，但到場聆聽的其他報記者多的是。有些記者發稿時，歡暢餘韻猶存。《紐約世界電訊報》的巴季爾寫道：「她演唱時極度快樂。世上如此快樂的藝人少之又少，令人惋惜。而她藉用魔力將這份快樂傳達給聽眾。」佳評躍上節目單的班奈特這次不以音準度論成敗，在《紐約美國日報》裡報導：「無論是作曲者的意圖，或是觀眾的意見，她一概無畏無懼……始終以盡其在我的態度達到演唱極致。」

有兩位記者懷疑，在場的觀眾和付錢買票的傻子是不是同一群驢。其他記者則聚焦在佛羅倫斯的自我感覺和觀眾認知之間的反差。《密爾瓦基日報》下的標題是「最好笑也最悲哀的演唱會」，內文是，「富婆開心登臺，似乎渾然不覺有三千人正在笑她，可不是禮貌笑一笑而已，是哄堂大笑，如陣陣狂風吹襲，」該報樂評戴維斯報導。厄爾・威爾森則寫道，「抒情曲一句句演唱著，除了見她嘴唇開開合合，否則不知她正在唱歌。」他也觀察到，「觀眾竊笑、尖叫、哇哈哈嘲笑著她的歌聲，而她卻唱得非常認真。」《紐約太陽報》的記者奧斯卡・湯姆森以Ｏ・Ｔ・為名，報導她的歌喉「幼稚糟糕」，幾乎聽不見，只聽到「高音蕩然無存，然而調子跑得愈遠，觀眾笑得愈厲害，掌聲也更響亮。」《洛杉磯時報》派出的是伊莎貝

爾‧摩斯‧瓊斯，幸好沒有發稿公審佛羅倫斯，日後才指稱卡內基演唱會是「我今生僅見最可悲的虛榮秀」。瓊斯見到佛羅倫斯以農裝打扮出場，準備唱民俗歌，趕緊打退堂鼓。同樣令她生厭的是觀眾扮演的角色。她寫道，「這種互動隱然含有蠻荒民族欠缺禮教的意味。」《PM晚報》的亨利‧賽門描述觀眾樂不可支的現象是「我在卡內基音樂廳見證過最殘酷、最不文明的行為，幸好珍金絲夫人欣然微笑接受。」

或許正因《PM晚報》的評論帶有同情的意味，聖克萊翌年才決定接受專訪。記者貝蒂‧穆爾斯汀前來他位於西三十七街四樓公寓訪問時，他說，「我想我妻子知道自己的嗓子大不如前，但她愛唱心切，決定繼續唱下去。也許她堅持得有點太久了，但這是她的興趣，是她表達自我的方式。」多年後，聖克萊被問及此事，他回憶說，演唱會後回家路上，佛羅倫斯已顯露失意狀。隔天，兩人看報紙，見到他最擔心的狀況。「果然是不堪入目，不出我預料。演唱會後，我們回家時，佛羅倫斯很難過。讀到報紙的樂評時，她大受打擊，原因是，她缺乏自知之明。」

聖克萊甚至聲稱，批判的評語擊碎了佛羅倫斯的心。追根究底而言，真正被擊垮的是她的心防。多年來，在婦女俱樂部和威爾第俱樂部的個人王國裡，她培養出

一份強烈的個人觀感，和她沒有利害關係的外人哪管得著她的自我感覺如何，抬起腳就踐踏下去。

四分之一世紀以來收錢矇騙讀者的《音樂信使》也棄守佛羅倫斯。身為期刊的「音樂信使」遲至十一月十五日才報導。樂評完全不肯針對她的歌藝下論斷，好評的焦點轉向帕氏兄弟室內樂團。文章最後是，「女高音演唱康是美·麥萌先生為她所寫的『墨西哥小夜曲』時，四重奏樂團也伴奏。文章最後是，「女高音演唱康是美·麥萌先生為她所寫的『墨西哥小夜曲』時，四重奏樂團也伴奏。服裝雍容華貴的歌手一舉一動均引發大批觀眾熱烈叫好。」四天後，《聖地牙哥聯合報》也補一腳。該報曾在七月報導佛羅倫斯唱片熱賣的消息。這則遲來的報導統整了各家樂評的噓聲。但到這階段，佛羅倫斯已經不讀評論了。演唱會令她氣力盡失，十月二十八日她有一場晚宴，她請聖克萊代表出席。聖克萊事後表示，在那場合他「覺得有點不受歡迎」。

十月三十一日，她「起碼能放鬆心情了，」聖克萊在日記裡記下。兩天之後，她「復原許多」，因此在十一月四日，她有足夠力氣前往紐約以北七十英哩外的康州丹貝利鎮，但返家途中，她在車上心臟不適，不讓聖克萊叫醫生，還一同外出晚餐。回西摩爾大飯店後，聖克萊注意到「她在門口立定，然後舉步維艱走著。」翌日，醫師診斷她心臟過勞，也有多種併發症狀，因此開藥並叮囑她多休息。兩天之後，她出席威爾第俱樂部藉聖瑞吉大飯店舉行的小型音樂會，隨後一星期，她的健

康時好時壞。到了十一月十六日，聖克萊認為她「病況極嚴重」，翌日由心臟科赫茲醫師診斷，聖克萊的憂慮獲證實。

佛羅倫斯的病因若非演唱會太操勞，就是惡評重創心靈，或者兩者皆是。同樣不無可能的是，在她複雜如迷宮的內心深處，她是如此解讀，人生已走到獲得滿堂彩的場面，就此結束也無憾。再也沒有重演的機會，聖克萊陪伴，也有一位護士照顧——十七年的家僕蜜翠德·布朗。當時，《手套裡的手》（Hand in Glove）即將在十二月初上演，他忙著排演，無法隨侍在側，只能在排練的空檔前去探望。十一月二十二日，他買鮮花送她。赫茲醫師建議她住院，被她拒絕。在聖克萊眼中，她的病況似乎陷入谷底，他寫道，「大夫說緊急期過了。」

長年相守的最後一次有意義的互動中，佛羅倫斯指向她的小皮箱，對聖克萊說，「我的遺囑在那裡面，所有財產留給你。」十一月二十六日，她順從醫師的要求，終於住院。那天上午，她的言談爽朗，下午睡著了，令聖克萊放心，所以和葛利岑王子共進晚餐。在聖克萊不在病榻旁的這段時間，卡內基音樂廳天后、貴婦佛羅倫斯、珍金絲貴夫人，淺淺嚥下她最後一口氣。

第 12 章
·
有其父必有其女

「經過三十六年共浴美滿愛河，B離開我了。」那天晚餐後，聖克萊‧貝菲爾回到西摩爾大飯店，見到赫茲醫師面色凝重，得知佛羅倫斯已經過世的消息。多年來每天草草幾筆的日記忽然變得近乎囉唆，充滿哀慟。

晚上九點，聖克萊致電亞瑟‧墨里茲律師。最後這十年，佛羅倫斯在衛克斯貝里等地的事務全託付給他處理。聖克萊通知律師，提議由他負責處置遺產。墨里茲立即去電麥迪遜大道上的康貝爾。一九三○年佛羅倫斯的母親就是在這一家葬儀社辦喪事。《紐約時報》也接到通知。

隔天是星期一。《紐約時報》報導女高音、威爾第俱樂部會長兼創辦人佛羅倫斯‧佛斯特‧珍金絲夫人去世。她是華盛頓法蘭克‧珍金絲醫師的遺孀，曾在十月二十五日於卡內基音樂廳開演唱會，伴奏的長笛手是迪薩渥（拼錯名）。最後一段只有五個字：「身後無近親。」

當天聖克萊請假不排演。律師從北郊的斯卡斯代爾鎮前來尋找遺囑，初步搜尋無結果，只好命令大飯店封鎖她的公寓。她在第三大道上的保險櫃公司寄存一箱東西，律師在這天找人開箱，盼能找到遺囑。新聞傳到了賓州達拉斯，佛羅倫斯的

最近親屬喬治‧布佛德就住在那裡，是父親繼兄的後代。在移靈辦喪事方面，律師徵詢他的意見。他原則上同意律師的做法，但要求費用不由他家人支付。同一天稍後，律師和聖克萊會同葬儀師，挑選棺材。哀傷的聖克萊寫道：「天空流淚了。找不到遺囑。」

星期二，保險櫃裡的箱子開了，仍不見遺囑，只有銀行存摺、衛克斯貝里祖產的地契，其中一棟是位於南法蘭克林街的老家。箱子裡也有她的珠寶盒，以及分別有姓名縮寫F‧F‧J‧和S‧C‧B‧的兩支手錶。另外也有十一頁的族譜資料和四頁的打字稿，略述佛羅倫斯生平活動。律師請求紐約遺囑檢驗法院核准一件事：為反映佛羅倫斯的財產和地位，喪葬費用必須超出兩百五十美元的限制。法院批准了，上限是五百美元，包括聖克萊‧貝菲爾代理移靈和下葬的費用。《手套裡的手》進行彩排，聖克萊也沒缺席，直到凌晨四點才就寢。

喪禮在星期三舉行。他找出一張佛羅倫斯戴大帽子的相片，年邁的她笑顏爽朗。他以這張相片印製追思卡，以哥德字體寫著：「緬懷摯愛：佛羅倫斯‧佛斯特‧珍金絲於一九四四年十一月二十六日面帶微笑撒手西歸。」喪禮在上午十一點舉行，由聖克萊主持，一位豎琴手彈奏兩曲，一位男中音演唱「歸鄉」（Going

Home）和「主禱文」，面對著開放式的棺材。聖克萊寫道，「B看起來好美。吻過她，握過她的小手後，我感覺到些許安慰。蒼天啜泣了。」那一夜，佛羅倫斯的遺體運回衛克斯貝里，同行者是她故鄉老友梅．布萊克小姐。父親於一九〇九年去世時，佛羅倫斯晚上就借住她家。

墨里茲律師向遺產管理局提出聲請，要求查封西摩爾大飯店的公寓，進一步徹底搜索。到場見證的是代表最近親屬的律師。進入佛羅倫斯的公寓後，大家發現她家連最小的角落都堆滿文書紙張，令人望而卻步。見文件之多，墨里茲律師一時傻眼，事後在索討律師費的聲請書中，一改法律用語，改用白話文表示，「一個又一個抽屜，塞得水洩不通。」雙方達成共識，以一天的時間不夠完整搜索，律師請她接手翻找。十一天之後，她仍在找。在這段期間，聖克萊日記也有許多天記載遺囑仍未尋獲。

喪禮過了二十四小時，佛羅倫斯被葬在衛克斯貝里的荷倫巴克墓園的佛斯特家族陵墓，由聖司提反聖公會教堂教區牧師主持葬禮。該教堂在一八九七年失火全毀。佛羅倫斯胞妹夭折時，父親曾捐錢給這座教堂製作彩繪玻璃窗紀念女兒。家鄉報紙訃聞提及佛羅倫斯曾在紐約辦過無數場演唱會，最高曾榮登卡內基音樂廳。

254

訃聞也提到她雙親和先夫的美國身世淵源，最後把聖克萊·貝菲爾的姓名誤植為「H·克萊·黑菲德（H. Clair Hayfield）負責珍金絲夫人之音樂事宜⋯不克前來本市參加喪禮。」

《手套裡的手》正在紐約積極排演中，聖克萊想再一次請假卻被拒絕。這齣驚悚推理劇是英國連續殺人魔開膛手傑克的故事，導演是詹姆斯·惠爾（James Whale），曾導演過幾部經典恐怖片，如今受劇本吸引而暫離好萊塢。「手套裡的手」在十二月四日首演，《紐約時報》劇評認為娛樂性高，但情節漏洞百出，劇本裡的角色刻劃不盡完善，其中一角由聖克萊飾演，「扮演退休教員的他心有餘而力不足。」他終於被劇評注意到了，這是許多年以來的頭一遭。

在此同時，聖克萊被摒棄在佛羅倫斯的畢生故事之外。甚至早在喪禮之前，他就碰過釘子——他試圖取回他掛在佛羅倫斯公寓裡的幾幅畫。由於公寓被封鎖，他只能求助於律師。他請的律師是納森尼爾·帕澤爾。兩人透過佛羅倫斯介紹認識十幾年，互信不疑。佛羅倫斯的失蹤遺囑就是他擬定的。有一次，帕澤爾叫他簽署一份文件時，聖克萊沒仔細看就簽名。聖克萊有所不知，喪禮隔天，人丁浩繁的布佛德家族就聘請帕澤爾擔任律師。十二月八日，聖克萊寫日記時，把他稱為「好

友帕澤爾」，兩人商量「爭取 B 的遺產」。（為暫時拋開煩惱，聖克萊當天也清洗自己的高爾夫球桿。）後來，聖克萊另請律師，這位律師告訴他，他糊塗簽署的那份文件是遺產委任書，同意把分配遺產權交給艾拉‧布佛德‧哈維（Ella Bulford Harvey）夫人。換言之，他在無意間讓出繼承財產的所有權利。根據聖克萊後來的日記，帕澤爾律師欺瞞他的動機竟然是，在佛羅倫斯過世當晚，獲聘的律師是墨里茲，帕澤爾明白失蹤的遺囑交代把所有財產留給聖克萊，於是聯絡布佛德家，對他們說，除非聘他當律師，否則就把遺囑內容公諸於世。聖克萊的律師推測，帕澤爾的背叛是「因為猶太人無法理解，和紳士打交道時，榮譽感不只是一顆乒乓球。」

艾拉是約翰‧雅各‧布佛德的孫女，一八八八年生，二十五歲就守寡，育有一女。接近四十歲時，艾拉再婚，如今五十六歲，被推選為布佛德家族代表，可能是覺得人生道路曲折的她，韌性也比較強。她代表的布佛德家族人數眾多。有別於佛斯特家族，布佛德家族忙著繁衍下一代。艾拉呈堂的家族名單有二十人：紐約州、維吉尼亞州、西維吉尼亞州各一人；內布拉斯加州兩人；紐澤西州三人；多數住在賓州達拉斯、盧澤恩和卓克斯維爾。

帕澤爾告知這群新客戶，佛羅倫斯留下總值七萬美元的珠寶與證券，另有現金三萬美元。接下來幾天，墨里茲律師持續報告尋找遺囑的結果。墨里茲打聽的地方是一九一三年至四○年間佛羅倫斯接觸過的所有衛克斯貝里銀行，以及紐約和華盛頓的六間律師事務所。其中一名律師已經作古三十年了。沒人知道遺囑的存在。

佛羅倫斯的公寓有一口大木箱和一個櫃子，鎖撬開後，仍找不到遺囑。女僕布朗翻遍全公寓仍無所獲，但在十二月十一日，她提到公寓裡本來有一袋子重要文件，現在也找不到了。她建議墨里茲律師要求法院批准搜尋佛羅倫斯租用的儲藏室。一天後，女僕布朗在公寓搜尋完畢，估算全程耗費九十九小時，向墨里茲索費八十八美元。墨里茲情急，再把公寓裡的畫翻過來檢查，其中兩幅是掛在鋼琴前牆上的佛羅倫斯像。翌日，也就是耶誕節前三天，布佛德家族的艾拉向法庭聲請遺產管理委任書，要求上准她分配佛羅倫斯的資產。顯然布佛德家族志在必得，因為在耶誕節隔天，帕澤爾向墨里茲證實，在安排喪禮、搜尋遺囑的部份可向委任律師收費。

遺囑是被佛羅倫斯放在袋子或小皮箱裡，失蹤後眾說紛紜，箭頭指向兩組人。雕塑家達諾特和助理波立茨相信，聯手偷走遺囑的是麥萌和女僕布朗。據他們推論，這兩人自以為能分到遺產，見到遺囑，希望落空，於是企圖刪改，沒想到愈改愈亂，乾脆整份銷毀。波立茨說，「他這個人是爛到心裡了。」達諾特也附和說，

「爛人一個。」佛羅倫斯歌唱生涯最後階段，麥萌常對她不老實，趁她不注意時在舞台上耍寶，因此招致這兩人對他反感。佛羅倫斯的鋼琴師確實對遺囑懷抱期望。

麥萌說，「所以我才願意跟她一起出場啊。她曾告訴我，她想為資質好的歌手辦獎學金，也想為弗萊明城堡設立基金會，成立佛羅倫斯‧佛斯特‧珍金絲紀念館。」

十二月二十二日，他請聖克萊加入他和女僕布朗的行列，一同聘請律師，但聖克萊當時已著手進行訴訟。麥萌後來告上法院，爭取遺產。波立茨向法院作證駁斥他，訴訟案不成立。

茲在十一月二十七日上午就封鎖了公寓。

聖克萊後來堅稱，麥萌從未講過佛羅倫斯的壞話。聖克萊深信，遺囑是被布佛德家族偷走的。無論小偷是誰，若非在她生前行竊，就是在她死後不久，因為墨里

爭產不休，鬧得烏煙瘴氣，起因追根究底是在死者本身。佛羅倫斯的父親和法律金融界的關係密切，而她不信任這兩行的專業人士，更忘了把遺囑鎖進觀者搆不著的地方，才導致身後的災難。這是她臨走前的操作手法。

精神上的負擔由聖克萊承受。本身悲慟不已的他，這時多了一份哀怨。在他

結識佛羅倫斯的那一年，在兩人依普通法結婚後還不到六星期，佛羅倫斯就因父親遺囑失蹤而被捲入爭產風波。她生前不可能不知道，她的遺囑如果下落不明，必定再度引來布佛德家族爭產。她也必定知道，聖克萊如果爭不到遺產，一定會落得一文不名。當時他靠社會保險金接濟，仍住在佛羅倫斯一九一七年起爲他繳房租的公寓，繳不起每月八十七美元的租金，只好和房東達成協議，成功分到遺產之後才有辦法繳清，現階段他把公寓一半分租出去，以減輕財務負擔。佛羅倫斯的友人全跑光了。他隻身在公寓過耶誕節。之前的每一年耶誕，他拖著耶誕樹上四樓，裝飾一番，請佛羅倫斯和朋友一起慶祝。每年僅此一回，這群人聚集在聖克萊的陋室同樂一夜。他在日記裡寫道，「濕冷難過的一天，吻合我懷念達令Ｂ的愁緒。」日後他接受《ＰＭ晚報》專訪，告訴貝蒂·穆爾斯汀，「沒有她，日子非常寂寞，但我覺得，她給了我三十六年的歡樂時光，讓我體會到多數男人無緣一嘗的幸福，如今失去了她，我無權感嘆才對。」

佛羅倫斯死後，聖克萊並沒有趕緊寫信和凱薩琳續前緣。他默默哀悼了一個月。十二月三十日，他終於打破沉默。凱薩琳一接到消息，立刻發電報致哀。《手套裡的手》結束兩天之後，聖克萊向她坦承，唯有她能體會這份心亂如麻的感覺。佛羅倫斯在世時，如果我有需要，她會對我他寫道，「本來我的人生以她爲圓心。佛羅倫斯

伸援手。如果她早我一步走，我將繼承她的遺產。她的承諾在我口述下，可由三位證人佐證，而她也曾對這三人說過大同小異的話。然而，即使我爭取成功，十二個月之內也無法取得分文，而且勢必比我爭取的數目減少很多，僅剩微不足道的小錢，但她生前囑意我全數繼承，這一點我百分之百確定。如果遺囑尋獲，她的本意必能獲得證實，奈何幾經仔細搜尋，遺囑仍無蹤跡。我們不知所措。」

接近一月底，《美國週刊》嗅到爭產官司蓄勢待發，再次搬出佛羅倫斯消遣一番，標題是「走音名伶遺囑銷聲匿跡」，內文問道，「歌劇生涯不按牌理出牌的佛羅倫斯・佛斯特・珍金絲，曾謀殺無影蹤的升B大調，如今其遺產何去何從？」

難怪聖克萊藉日記抒發：「思念B的情緒突然湧現，令我魂不守舍，坐立找不到重心。」他也罹患風濕病。兩天後，紀念佛羅倫斯的午餐會在薛爾登大飯店舉行，由聖克萊領銜，和威爾第會員共同向她致敬。會員票選出新會長歐文・克尤戴爾（Owen Kildare）夫人——丈夫姓名像愛爾蘭人，其實是俄國王子移民的假名。夫人是廣播界的大忙人，積極參與共和黨活動，曾支持爭取婦女參政權，強烈反對時髦服飾。她常不辭辛苦為俱樂部辦活動，曾負責銀雲雀舞會的走秀。創辦人兼代表人物離世後，威爾第俱樂部逐漸失色，變得默默無聞，後來只在《紐約時報》出現過兩次，而且只是一筆帶過。

西洋情人節，聖克萊在日記裡寫下「親愛的B是我去年的情人」。當天，聖克萊向遺囑檢驗法院遞出聲請書，自述他和佛羅倫斯自一九○九年依普通法結婚並同居，有多位證人可擔保。自結婚日起，他拋下個人事業，為她安排音樂事務。聲請書裡也提到，佛羅倫斯曾立遺囑，將他列為主要受益人。在不明法律權益的情況下誤簽的同意書，他也希望取消，請法院判由他親自管理遺產。此外，他想討回他的畫。他在此的簽名是「約翰・聖克萊・羅勃茲，別名聖克萊・貝菲爾。」布佛德家族的艾拉要求證明他的婚姻有效，因此他在三月初提出一份冗長的詳情訴狀，描述兩人相識相戀結合的過程，列舉兩人同居過的所有地址，也記載他在一九一○年代全美巡迴演出期間投宿的旅館，聲稱她曾前往探班。為了壯聲勢，他提到同臺巡迴的演員包括赫伯特・崔奕爵士和喬治・亞理斯。他也列舉十五名證人，能證明他和佛羅倫斯的婚姻關係，包括匈牙利籍伴奏葛利岑王子、威爾第新會長、聖克萊的房東等人。他不知道佛羅倫斯和法蘭克的結婚日，但聲稱知道兩人離婚的日子。此外，他的年齡少報了十歲。三月五日，聖克萊出庭，證人陸續指證說他和佛羅倫斯確實是普通法夫妻，只不過他抱怨說，帕澤爾「技高一籌」，光芒蓋過他的律師，而且律師「未能全數善用我請來作證的絕佳證人」。他決定改聘。

聖克萊請法院鑑定繼承權的消息傳到報社。五月初，《週日鏡報》出現「變調女高音身後不和諧」的標題。除了再次消遣佛羅倫斯之外，這篇報導也刻薄看待聖克萊的舞台生涯：「他自稱，幾年前曾和赫伯特・崔奕爵士與喬治・亞理斯的莎翁劇團同臺演出，」更以一則打油詩揶揄他忠心護花的形象，獻給「已逝女伶」：

貴夫人鬼叫時，即使他人吆喝，

名伶珍金絲謳歌時，即使他人嘔吐，

即使走音時被開汽水，

即使牛音悠揚時被喝倒彩，

即使哀嘆時被怨嘆，

即使音域扁平被踩扁，

美聲技巧被噓到花容失色，

即使普契尼曲被比擬為爛洋梨

芬蘭曲被投以甘藍菜，

附贈臭蔥一把，

義大利大雜燴⋯

即使他人大不敬，

這篇文章在五月六日見報，聯合供給稿傳到衛斯貝里，在歐戰勝利日藉《衛克斯貝里紀錄報》刊載。納粹德國宣佈無條件投降，並未能緩解聖克萊的憂愁。他開始夢見佛羅倫斯還在人間，好端端的，與他同在。不久，他的聽覺也感應到她顯靈。有一天夜裡，他在公寓裡睡覺，聽見叩叩叩的聲音而驚醒。他在五月十四日寫信給凱薩琳：「我不以為意，並告訴自己，絕對不能上當。但幾天之後，我又在夜裡無緣無故驚醒，隨即聽見神秘敲擊聲，非常明顯，在六十六號房的北廂，我摸黑對她說話，但無回應。我認為這表示我應溝通，於是拾著一袋她的物品，去找一位靈媒。我知道，這種人常靠讀心術佔人便宜，但對方居然曉得我後來才證實的一些事。我得到的訊息是，『你竟因為我的疏失而受難，令我非常難過。遺囑是有，但已經被銷毀了。我愛你，永永遠遠全心愛你如常，在此獻上我的祝福。三個月後，你的財務狀況將改善，切勿擔憂，盡管專心在舞台工作上。盼你比往常更信任上帝，但我最希望的仍是你日子過得快樂。祝福你，祝福你，祝福你。』聽見後，我立刻記下，但我目前是憑記憶寫的。靈媒另外提到的幾件事與她父親有關，我事後才證實無誤，所以不可能是讀心術的結果。」靈媒提到保險櫃、大通銀行、一件官司，但這些資訊不難從報紙得知。

在同情他的《PM晚報》專訪時，他不提和靈媒交手的事。專訪刊載的隔天，法院舉行聽證會，以證實他的婚姻狀態。在遺囑檢驗法院，聖克萊坦承他眞愛佛羅倫斯，出示兩人長年魚雁往返的書信，以證明兩人確實以夫妻關係相待。一位來自衛克斯貝里的證人出庭表示，佛羅倫斯曾把聖克萊介紹爲她的秘書（「她萬萬不可能做這種事！」聖克萊在日記裡大聲疾呼）。出庭的證人當中，唯有一位表示，常見兩人同進同出，但這位證人是證人名單中名氣最響亮的一位——艾迪絲·波布·海格夫人。她的證詞值得信賴，因爲她的大名也曾被報紙凌遲過。一九二五年，她遭三個手持武器的男子毆打，被搶走價值四萬美元的珠寶。當晚她的男伴是羅伯特·海格（Robert Hague），是標準石油公司海洋事務部的負責人，兩人的婚外情因搶案而曝光。海格和妻子協議離婚，改娶艾迪絲。媒體描述她從事「女裝業」。她在一九三九年喪夫。一九四五年她出庭時，引來成群的攝影記者。淺金色頭髮的她拖著皮草披肩，走出法院，迎向初夏黃昏，遮臉抵擋閃光燈。聖克萊穿深色西裝，頭戴費多拉帽，面帶焦慮的微笑。

審理本案時，法官詹姆斯·迪勒漢提（James Delehanty）無法漠視布佛德家族和死者的親屬關係，但法官也同情聖克萊，判定他的爭取不無道理。與法官退席密

商時，聖克萊的律師和帕澤爾礎商出兩萬兩千美元的數目字。在聖克萊的生日八月二日，法官公開裁示：遺產管理權賦予艾拉·布佛德·哈維，由她指定一位分配遺產人，「必需分配兩萬兩千美元給約翰·聖克萊·羅勃茲，以維護身為死者普通法夫婿之權益，包含其擔任秘書或經理等職之權益。」

在衛克斯貝里，媒體報導這項判決的勝方是布佛德家族。《衛克斯貝里紀錄報》指出，「據瞭解，本地繼承人與貝菲爾達成小額和解。」儘管聖克萊分到的財產和他的期望差一大截，其實在這場官司中，他獨得的數字遠遠超過任何個人。這筆數字幾乎等同於佛羅倫斯之父以遺囑第二附件分給布佛德家族的數字。此外，聖克萊分到的部份，遺產稅也應由勝訴的一方繳交，布佛德家族也需支付遺囑管理局的訴訟開支—兩千多美元。另外，勝方也應從遺產提領三千美元，償清兩間公寓積欠的房租，也應負責將佛羅倫斯的公寓整修成一九一七年遷入時的狀況（一間浴室被改裝成儲藏間）。翌年，墨里茲律師也向勝訴的一方索討積欠的七百五十美元律師費。律師以聲請書表示，這件案子遠比他預期更費事，「死者年事已高，舉止常特立獨行，除了聖克萊·貝菲爾先生之外，與任何人皆無深交。」他也遞出一份說明，詳列他為處理死者事務所耗費的三十四又八分之七小時。最近親屬辯稱，這筆律師費應由聖克萊負擔。墨里茲表示，「從一開始，我就不是貝菲爾先生的律師，

從未伸張他的權益。」法官判決，勝方應支付律師費。遺產東減西減之下，最後剩七萬多一點，分配給二十名布佛德家族成員。艾拉也掌管查爾斯·佛斯特的大批房地產。

聖克萊慶祝七十大壽當日，至少知道將來會比現在有錢。布佛德家族也有同感。八月七日，喬治·布佛德宣佈將成立一家農機五金行。十九日，布佛德家族在盧澤恩鄉下舉辦第十五屆團圓野餐會，以主禱文揭開序幕後，總務有比往年更重大的事情要報告。他先宣佈缺席的布佛德家族成員，有幾位正在服役，其中一人在諾曼第登陸日受重傷。他也報告三名新生兒，兩椿婚事，兩件死訊。儘管佛羅倫斯生前絕未出席過布佛德家族團圓會，他也宣佈佛羅倫斯·珍金絲夫人的死訊。至於她的遺產對這群窮親戚的意義多重要，從八月二十八日的一則消息可比較得知。法蘭克·布佛德的遺囑獲得驗證：他把住家和一畝地留給一女兒，四名外孫各得五百美元，剩餘的部份總值一千九百美元，分給三位女兒和一位孫女。

聖克萊仍因哀愁自憐而鬱鬱寡歡。在他和佛羅倫斯結婚的週年，他在日記裡寫「一九○九年的今天」。八月底，他仍聽見佛羅倫斯的敲擊聲。「將去見靈媒，詢問B是否願與我聯繫。」

266

在較為現實的層面上，他和凱薩琳研商重逢計劃。她向英國戰爭部請辭，但直到一九四六年一月才航向紐約，抵達時，聖克萊正好在排演《傑布》（Jeb），該劇描述一名黑人士兵在南太平洋滯留三年後重返美國。凱薩琳也和聖克萊睽違三年。依凱薩琳判斷，他在偷情期間驚弓之鳥的模樣已經消失了，主因她認為是佛羅倫斯已過世。聖克萊和凱薩琳結婚前兩天，一生熱衷游泳的聖克萊在泳池發生嚴重意外，隨後幾年雙手無法高舉過頭部。儘管如此，凱薩琳說，「和我結婚兩年後，即使他年高七十三，他的臉完全變了，變得比較胖，而且快樂無比。」

聖克萊和凱薩琳在威徹斯特郡購屋，他也投資一些錢，有年金可領。貝菲爾夫婦的彩照不多，其中一張顯示兩人盛裝出席隆重的場合，年邁的聖克萊依然精瘦挺拔，凱薩琳依偎他身旁，驕傲地笑著。這一對的婚姻不盡然幸福快樂。名叫比爾·布雷迪的青年鋼琴手當時住在威徹斯特郡，經波立茨介紹認識貝菲爾夫妻，和他們混得很熟。二〇〇六年，他接受訪問表示，他認為聖克萊不愛凱薩琳，當初若非他在等待法院判決期間落魄潦倒，也不會主動聯絡凱薩琳。根據布雷迪，「凱」甚至比佛羅倫斯更盛氣凌人，聖克萊只在她不在場時才眉飛色舞。如布雷迪所述，聖克萊的泳傷損害性能力，令凱薩琳挫折感深重。

一九五〇年代，貝菲爾夫妻數度返英。聖克萊和英國劇場界幾位女明星保持聯繫，書信往來的對象之一是伊迪絲・埃文絲，兩人曾在一九三一年因《提燈護士》同臺。一九〇七年他在葛利特劇團演出時，認識希碧兒・索恩岱克，也和她保持聯絡。他也和弗洛拉・羅布森通信。根據《紐約時報》的訃聞，他曾在一九四八年回倫敦，與她同臺演出蕭伯納的《法律與正義》。至於在百老匯，他曾演出喜劇《母親大人》，劇情圍繞著兩名舞台劇女演員，他和好萊塢小明星南西・卡蘿同臺演出。這是他的百老匯告別作。

一九五九年，他最後一次回英國，在旅客名單上自述爲文字工作者。爲了紀念佛羅倫斯，他著手爲她立傳，有幾年的七月，在佛羅倫斯的冥誕，他不忘買花送到她位於衛克斯貝里的家族陵墓。他也爲她捐款，在維吉尼亞州艾賓頓一家戲院椅子上留名。他把她在威爾第俱樂部的剪報集結成一本剪貼簿，也保留兩人互通的五百封信。

他寫給凱薩琳的臨別語透露另一番風景：「致我九十年歲月見過最可人的女子，吾妻。」在他九十大壽慶祝會上，他唱起一八九〇年代航向紐西蘭途中記住的

水手歌。一九六七年五月十九日，他以九十一歲高齡去世。翌年，他在拉赤蒙市立圖書館的紀念碑揭幕——一九二二年夏天，他為了幫圖書館募款，曾犧牲假期，湊齊一群當地業餘演員，導演《仲夏夜之夢》。

遺孀凱薩琳接手撰寫佛羅倫斯傳，但無出版社願意印行，其中一家更建議她，多寫一點佛羅倫斯，少寫她自己。她和兩位寫手合作，但和其中一個不歡而散。這本書從此不見天日，手稿也佚散了，佛羅倫斯和聖克萊的通信、佛羅倫斯相片的剪貼簿也失傳。佛羅倫斯死後，保險櫃裡有一箱子存放她自傳式隨筆，也未能流傳至今。

在紀念聖克萊方面，凱薩琳比較用心。一九七三年，她捐款設立最佳配角獎，每年獎勵一名大紐約區莎劇演員。直至一九八八年她去世之前，她樂於參加演員平等工會舉辦的儀式，親自頒發支票獎金和刻字水晶獎座。直到今天，每年在紐約，聖克萊・貝菲爾獎持續頒發給才華洋溢卻不得不烘托紅星的演藝人員。

結語

一九五七年，馬爾頓·博依斯抵達美國五十一年後，最後一次被人看見他以風琴伴奏女歌手的地點是在華盛頓的聖司提反教堂的一場婚禮，歌曲是「聖母頌」。根據賓州聯合鎮的《標準晚報》報導，「婚禮氣氛溫馨」。

仍有布佛德家族後代住在盧澤恩郡。

小提琴神童露西兒·柯列特特長大後，在紐約擔任鋼琴伴奏。一九五三年，十三名次要的共產黨幹部涉嫌教唆並鼓吹顛覆政府被判刑，當時她成為聯邦陪審團的團長。後來她視力衰退，把大部份遺產捐給紐約盲人協會。

佛羅倫斯·麥爾康·達諾特為約翰·K·羅比森（John K. Robison）少將製作

270

上半身銅像，如今保存在美國海軍學院博物館中。本書寫作期間，她的威爾第銅像在鹽湖城的安東尼美術古董商行待售，定價一萬一千八百美元（歡迎越洋訂購）。

一九二四年八月二十二日，堪薩斯州男高音厄尼斯特・戴維斯在倫敦女王廳的一場漫步音樂會，演唱韓德爾《塔梅蘭諾》裡的「吾女」（Figlia mia），由亨利・伍德爵士編曲指揮。他也演唱海頓・伍德的「愛的玫瑰花園」（Love's garden of roses）。他終生無緣在大都會歌劇院登臺。

弗萊明城堡位於紐澤西州杭特頓郡，直到二〇〇五年仍是美國革命之女羅禮上校分會的總部。

一次大戰期間，葛利特在倫敦經營老維克劇院，製作並導演了二十三齣莎劇（也把《凡人》重新搬上舞台）。在他任內，老維克劇院與四百多所學校建立關係。

松頓・珍金絲・海因斯獲判無罪後，文學路一蹶不振。他曾寫過一則未卜先知的短篇小說，敘述遠洋客輪撞冰山的故事，發表在《大眾雜誌》，同月發生鐵達

尼號船難。不久後，他再生三小孩，隨後從一九三四年到四一年間，他又生下三小孩。

車隊教會的依娃‧哈索爾繼續駛遍加拿大荒原，直到一九七二年，她八十四歲才停止。她獲頒大英帝國員佐勳章。她的紀念碑立在昆布蘭郡達克爾鎮的聖安德魯教堂。

尤特碧俱樂部會長去世後，已出版《腸疾：慢性便秘、消化不良等等》以及《腸道灌洗法》兩書的直腸科名醫丈夫艾希諾‧B‧詹美森，再發表一部《探索超能力》，請人寫序，描述他為「具有透視力，能看穿當前百分之九十九以上的人類無法理解的某些事物，並領悟自然法則運作之玄機。」

普列斯利‧珍金絲鬧過醜聞之後，繼續住在加州，定居在舊金山對岸的阿拉米達，與妻子育有七名子女，最後兩個是兒子，命名為法蘭克和普列斯利。

克勞蒂亞‧黎彼的第二次婚姻維持五十五年，沒生小孩。她提出協議離婚申請

獲准，脫離殺人犯彼得·海因斯上尉，失去三個小孩的監護權，終生不准和小孩相見。她的次子漢米爾頓因在南太平洋服役有功，於一九四四年獲羅斯福總統頒發軍功勳章。他以海軍少將的軍階退伍。

艾德溫·麥克阿瑟為科絲坦·芙哈斯塔德伴奏幾年後，獲聖路易斯市立歌劇院聘請擔任音樂總監，一待就是二十三年。他也指揮賓州哈里斯堡交響樂團二十四年。一九七六年，他指揮了《女武神》，地點是大概全歐最缺乏華格納味道的義大利那不勒斯。儘管傳言指出他和麥萌是同一人，其實不是。

麥葛倫律師在一九二一年去世後，遺孀出售他在卓克斯維爾的田產：「一百畝沃土、十畝林木、兩屋──其一莊園屋今春整修過、兩穀倉裝滿甫豐收作物、馬鈴薯與包心菜田數畝、結實纍纍的果園、七頭註冊母牛、四頭小牛、一群雞、三匹馬、馬輛、幾輛馬車、全新農機。拒仲介。」

康是美·麥萌迷上健身，一九七四年在奧林匹亞先生競賽中，他被阿諾·史瓦辛格和另一位肌肉男舉起留影。他定居紐約，後來罹患脾臟癌，才在一九八○年返回德州聖安東尼奧老家，兩天之後病逝。

亞道夫・波立茨在紐約班・柯特勒（Ben Cutler）管弦樂團彈鋼琴多年，晚年回蠔灣，和寡婦凱薩琳・貝菲爾比鄰而居。她在他背後罵他是「娘娘腔」，見佛羅倫斯生前常叫他接送，有樣學樣，要求他充當司機。

喬治・貝菲爾・羅勃茲牧師於一九三七年去世，當時遺產總值七十一英鎊八先令九便士。

「歌喉禮讚」歌唱大賽在美國仍是年度盛事。

《首席女伶》巡迴到鹽湖城，一位記者看衰芙莉慈・雪夫和約翰・法克斯二世的婚姻：「男方為人風趣，是高級知識份子，最不可能與劇場圈打交道，而以女方的性情來說，她似乎和勤奮的文學天才格格不入。」果然，在一九一二年，兩人離異。翌年，她梅開三度，一九二二年又下堂求去，理由是「無法忍受之虐待」。一九四五年三月一日，她突然接到聖克萊・貝菲爾來電，後者日記並未寫下對話內容。

一九○八年，傳聞中佛斯特的情婦梅‧V‧史密斯攜伴周遊十九國，歷時四個月。一九一二年，她在兩地辦圖文演說會，以埃及、土耳其、巴勒斯坦遊歷為題。其中一場在衛克斯貝里的衛理公會教堂，另一場在富堤堡的普利茅斯基督教女傳教士學會。同年稍後，她購置一輛凱迪拉克供巡迴演講用。

和聖克萊‧貝菲爾終止婚約五年後，羅瑟琳‧崔沃斯和亨利‧漢德曼結婚。他是英國民族社會黨的創始人（該黨最後與工黨合併，與德國名稱類似的政黨無關）。他比新娘大三十一歲，於一九二二年去世。她的《漢德曼餘生》一書在一九二四年出版，同年去世，享年五十一。

被誤傳死訊之後，珍妮‧華爾道夫的舞台生涯一蹶不振。她在一九○○年代繼續演戲，甚至隨團巡迴至衛克斯貝里，演出《你我三人行》（The Three of Us）──標榜為「全美最佳舞台劇」。後來，她回到匹茲堡，結婚、離婚、經營寄膳宿舍。她的真名是梅‧茉德‧米基立。

《衛克斯貝里紀錄報》被併入《衛克斯貝里領導時報》，而《領導時報》本身是《衛克斯貝里時報》和《衛克斯貝里領導報》在一九三九年合併後的產物。在

一九二三年至六○年間，數度改組的該報的印刷配報場設在前身是大歌劇院的地方，就在佛斯特家位於南法蘭克林街的老家後面。該報員工爭取加薪、改善工作環境不成，怨聲連連，遂發起罷工，後來更另創《公民之聲》（Citizen's Voice），是美國史上壽命最長的罷工報，讓賓州衛克斯貝里成為美國罕見雙報並立的城鎮。

銘謝語與參考書目

為本書蒐集資料期間，我有幸站在他人肩膀上，居高瞭望佛羅倫斯‧佛斯特‧珍金絲的人生和事業，視野加倍遼闊。多年來，葛列格‧班寇（Gregor Benko）對此題材深度鑽研，不吝惜與我分享成果，提供不少文獻和相片。《她的個人世界》（A World of Her Own）是一部探討佛羅倫斯人生的權威紀錄影片。《她的個人世界》唐諾‧柯洛普（Donald Collup），遇到我這個攪局英國人不斷徵詢意見，總不厭其煩對我加油打氣。來自卡內基音樂廳內的部份見證，以及他對瑪姬‧尚比恩的精彩訪問，全收錄在他的DVD中。我也有榮幸和依莉莎白‧史克拉琵茲通信，獲益匪淺。她是佛羅倫斯的歌迷，曾在衛克斯貝里的《公民之聲》擔任記者，以熱忱感染我，對我親切提供在地人的觀點，彌足珍貴。對以上三位，我的感激之情大如卡內基音樂廳。

我也仰賴以下同胞的幫助。路克‧戴維斯俱細靡遺檢索佛羅倫斯在紐約的歷史背景，更掌握她前往羅德島州新港的行程。艾拉絲黛‧波葛發揮巨大的慷慨心，在紐約市立圖書館挖掘聖克萊‧貝菲爾檔案，成果豐碩。佛羅倫斯‧睿斯閱讀本書草稿，提供寶貴意見。身為心理治療師，愛蜜莉‧麥特蘭的高見帶我深入珍金絲貴夫人的潛意識底層。我感謝這三位。

本人也在此感激摩拉維亞學院（佛羅倫斯母校今名）的琳達‧拉龐特從紀念冊找出透露端倪的細節，並感激蘇珊‧洛告知聖克萊‧貝菲爾祖父艾倫伯洛伯爵的相關文獻。

最後要感謝尼克拉斯‧馬丁以他對佛羅倫斯的濃厚興趣感染我。感謝United Agents經紀公司的詹姆士‧吉爾，以及Macmillan出版社的喬吉娜‧莫爾莉和傑米‧柯爾曼。

我透過以下報紙的網路資料庫檢索到本書主角的動靜：《紐約時報》檔案、國會圖書館的Chronicling America檔案、英國報紙檔案、Newspapers.com、National Library of Australia's Trove檔案、National Library of New Zealand's Papers Past檔

案。至於英美兩國的人口普查資料、生日、婚姻、忌日、航海資料，我參考宗族網ancestry.com在英美兩國網站和墓碑網findagrave.com。wargs.com也有一頁詳載佛羅倫斯族譜。

我參考資料的主要來源是紐約市圖的聖克萊・貝菲爾檔案。在佛羅倫斯・佛斯特・珍金絲遺產爭議方面，我也參考紐約遺囑檢驗法院的文件。英年早逝的鋼琴家布魯斯・杭格福（Bruce Hungerford）曾在一九七〇年專訪凱薩琳・貝菲爾、佛羅倫斯・麥爾康・達諾特・波立茨，後來未發表作品，也在我參考之列。二〇〇六年，班寇訪問到比爾・布雷迪，我也列入參考。

其他重要資料來自：

Bendiner, Milton: 'Florence Foster Jenkins: An Appreciation' (New York: Melotone, 1946).

Collup, Donald: Florence Foster Jenkins: A World of Her Own (Video Artists International, 2008).

Dixon, Daniel: 'Florence Foster Jenkins: The Diva of Din', Coronet (December 1957).

Moorsteen, Betty: 'Around Town: St Clair Bayfield Vs 15 2d Cousins', PM (1945).

Robinson, Francis: 'The Glory (????) of the Human Voice' (RCA, 1962).

Stevenson, Florence: 'An Angel of Mirth', Opera News (1963).

至於背景資料，我查閱以下書籍與文章：

Anon: 100 Years of Marriage and Divorce Statistics, United States, 1867–1967 (US Department of Health, Education and Welfare Publication, 1973).

—— Historical Sketch: Moravian Seminary for Young Ladies (Bethlehem, Pa: Moravian Publication Office, 1876).

—— 'The Position of Women', North American Review (New York:

Harper & Brothers, 1909）.

—— Zeckwer-Hahn Philadelphia Musical Academy School

Catalogue （1905–6）.

Bibby, Emily Katherine: Making the American Aristocracy:

Women, Cultural Capital, and High Society in New York City,

1870–1900 （PhD Thesis, Virginia Polytechnic Institute and

State University, 2009）.

Bordman, Gerald and Norton, Richard: American Musical Theatre:

A Chronicle （New York: Oxford University Press, 1978）.

Bradsby, H. C. （ed.）: History of Luzerne County Pennsylvania

（Wilkes-Barre, Pennsylvania: S. B. Nelson & Co., 1893）.

Brokaw, Clare Boothe: ‘American Society and Near Society’,

America （1932）.

Burns, Debra Brubaker, Jackson, Anita and Sturm, Connie Arrau:

‘Contributions of Selected British and American Women to

Piano Pedagogy and Performance’, IAWM Journal （2002）.

Callan, Jim: America in the 1900s and 1910s （New York:

Stonesong Press, 2006).

Crouse, Joan M.: The Homeless Transient in the Great Depression: New York State, 1929–1941 (Albany: State University of New York Press, 1986).

Diehl, Lorraine B.: Over Here! New York City During World War II (New York: HarperCollins, 2010).

Ellis, John: One Day in a Very Long War: Wednesday 25th October 1944 (London: Random House, 1998).

Fine, Mark A. and Harvey, John H. (eds) : Handbook of Divorce and Relationship Dissolution (New York: Routledge, 2006).

Goldsmith, Barbara: Little Gloria . . . Happy at Last (London: Macmillan, 1981).

Hahm, Dorothea A. and Sheldon, Robert E.: 'The Virgil Practice Clavier', The Piano: An Encyclopedia (Palmieri, Robert, ed.) (New York: Routledge, 2003).

Harvey, Oscar Jewell: A History of Wilkes-Barre (Wilkes-Barre, Pa: Raeder Press, 1931).

Hayden, Deborah: Pox: Genius, Madness, and the Mysteries of Syphilis （New York: Basic Books, 2003）.

Jabbour, Nicholas: 'Syphilis from 1880 to 1920: A Public Health Nightmare and the First Challenge to Medical Ethics', Essays in History （University of Virginia, 2000）.

Jackson, Kenneth T.: WWII & NYC （New York: Scala, 2012）.

Kisseloff, Jeff: You Must Remember This: An Oral History of Manhattan from the 1890s to World War II （London: Johns Hopkins University Press, 1999）.

Kludas, Arnold: Record Breakers of the North Atlantic: Blue Riband Liners 1838–1952 （London: Chatham Publishing, 2000）.

Kulp, George B.: Families of the Wyoming Valley （Wilkes-Barre, Pa: George Brubaker, 1885）.

Leavitt, Judith Walzer and Numbers, Ronald L. （eds） : Sickness and Health in America: Readings in the History of Medicine and Public Health （Madison, Wis.: University of Wisconsin Press, 1978）.

McGee, Isaiah R: The Origin and Historical Development of Prominent Professional Black Choirs in the United States (Florida State University, 2007).

Montgomery, Maureen E.: 'The Fruit that Hangs Highest: Courtship and Chaperonage in New York High Society, 1880–1920', Journal of Family History, Vol. 21 (1996).

Morris, Lloyd: Incredible New York: 1850–1950 (New York: Random House, 1951).

Quetel, Claude (trans. Braddock, Judith and Pike, Brian): History of Syphilis (Baltimore: Johns Hopkins University Press, 1990).

Roberts, Ina B. (ed.): Club Women of New York, 1910–11, 6th ed. (New York: Club Women of New York Company, 1910).

Stokes, John H.: The Third Great Plague: A Discussion of Syphilis for Everyday People (Philadelphia and London: W. B. Saunders Company, 1917).

Taylor, Frank Hamilton: The City of Philadelphia as it Appears in the Year 1894: A Compilation of Facts Supplied by Distinguished

Citizens for the Information of Business Men, Travelers, and the World at Large （Philadelphia: G. S. Harris & sons, 1894）.

Tomes, Robert: The Bazar Book of Decorum （New York: Harper and Brothers, 1870）.

Trapper, Emma Louise: The Musical Blue Book of America （New York: Musical Blue Book Corporation, 1915）.

Van Rensselaer, Mrs John King: The Social Ladder （New York: H. Holt and Company, 1924）.

Vanderbilt Balsan, Consuelo: The Glitter and the Gold （London: William Heinemann Ltd, 1953）.

Varicchio, Mario: 'The Wasteful Few: Upton Sinclair's Portrait of New York's High Society', Public Space, Private Lives （Amsterdam: VU University Press, 2004）.

White, Annie Randall: Polite Society at Home and Abroad: A Complete Compendium of Information Upon All Topics Classified Under the Head of Etiquette （Chicago: Monarch Book Company, 1891）.

Wilson, Ross J.: New York and the First World War: Shaping an American City （Surrey: Ashgate Publishing, 2014）.

Young, Anthony: New York Café Society: The Elite Meet to See and Be Seen, 1920s–1940s （North Carolina: McFarland & Co. Inc., 2015）.

全書完

PEOPLE 398

走音天后
Florence Foster Jenkins

作　者──尼克拉斯‧馬丁、賈斯普‧睿斯
譯　者──宋瑛堂
主　編──嘉世強
美術編輯──陳文德
內文排版──時報出版美術製作中心
董　事　長
總　經　理──趙政岷
總　編　輯──余宜芳
出　版　者──時報文化出版企業股份有限公司
　　　　　　10803台北市和平西路三段二四○號四樓
　　　　　　發行專線──(○二)二三○六──六八四二
　　　　　　讀者服務專線──○八○○──二三一──七○五
　　　　　　　　　　　　　(○二)二三○四──七一○三
　　　　　　讀者服務傳眞──(○二)二三○四──六八五八
　　　　　　郵撥──一九三四四七二四 時報文化出版公司
　　　　　　信箱──台北郵政七九~九九信箱
時報悅讀網──http://www.readingtimes.com.tw
電子郵件信箱──liter@readingtimes.com.tw
法律顧問──理律法律事務所　陳長文律師、李念祖律師
印　刷──勁達印刷有限公司
初版一刷──二○一六年五月二十日
定　價──新臺幣三二○元
⊙行政院新聞局局版北市業字第八○號
版權所有　翻印必究
（缺頁或破損的書，請寄回更換）

國家圖書館出版品預行編目(CIP)資料

走音天后 / 賈斯普.睿斯著；宋瑛堂譯. -- 初版. -- 臺北市
: 時報文化, 2016.05
　　面；　公分. -- (People ; 371)
譯自：Florence Foster Jenkins : the inspiring true story of
the world's worst singer
ISBN 978-957-13-6646-3(平裝)

1.珍金絲(Jenkins, Florence Foster, 1868-1944) 2.音樂家
3.傳記

910.9952　　　　　　　　　　　　　105007690

ISBN 978-957-13-6646-3
Printed in Taiwan